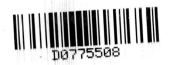

Diálogo de las cosas acaecidas en Roma

Letras Hispánicas

Alfonso de Valdés

Diálogo de las cosas acaecidas en Roma

Edición de Rosa Navarro Durán

TERCERA EDICIÓN

CATEDRA

LETRAS HISPANICAS

La publicación de esta obra ha mere-
cido una de las Ayudas a la Edición del
Ministerio de Cultura para la difusión
del Patrimonio Literario y Científico
español.

©Ediciones Cátedra, S. A., 1994
Juan Ignacio Luca de Tena, 15. 28027 Madrid
Depósito legal: M. 14.823-1994
ISBN: 84-376-1123-7
Printed in Spain
Impreso en Rogar
Fuenlabrada (Madrid)

Índice

Índice

Introducción

A Ana, mi hermana.

Alfonso de Valdés.
Datos biográficos

La vida de Alfonso de Valdés sale de la bruma de las hipótesis (¿nació en 1490? ¿era Juan su hermano gemelo?[1] ¿dónde se educó? ¿con Pedro Mártir de Anglería?) en

[1] Dorothy Donald y Elena Lázaro dicen: «Ante la ausencia de prueba documental, aceptamos la fecha c. 1490 para el nacimiento de los gemelos Alfonso y Juan de Valdés, deducida por sus biógrafos José F. Montesinos y Edmundo Cione» (*Alfonso de Valdés y su época,* Diputación Provincial de Cuenca, 1983, pág. 114). Antes han citado dos cartas que subrayan la semejanza física entre los dos hermanos «mellizos» —dicen— (pág. 43). Son las mismas que Fermín Caballero adujo para demostrar «que los dos hermanos fueron *semejantes* en su aspecto y condiciones, *parecidos* en cuerpo y alma, y no hermanos *mellizos*» (*Conquenses ilustres,* IV, pág. 76). En dos cartas que Erasmo habla de su semejanza. En la que le dirige el primero de marzo de 1528 le dice: «Tu vero, ut audio, sic illum refers et corporis specie et ingenii dexteritate, ut non duo gemelli, sed idem prorsus homo videri possitis», que traduce Caballero: «Tú, pues, de tal modo le representas, según dicen, así en la fisonomía corporal, como en la destreza de ingenio, que podéis parecer, no dos gemelos, sino enteramente un mismo hombre» (págs. 352-353). El 21 de marzo de 1529, Erasmo le escribe: «quandoquidem ego vos tam *gemellos* pro unico habeo non pro duobus», que traduce Caballero: «toda vez que yo, siendo, como sois, tan *parecidos,* os considero como una sola persona, no como dos» (págs. 429-430). Argumenta que si Erasmo decía que podían parecer gemelos, es que no lo eran. También cita la carta que Sepúlveda escribe a Alfonso desde Roma el 26 de agosto de 1531, donde subraya a su vez repetidamente su parecido físico, de carácter y de formación (testimonio a su vez aducido como ejemplo de la «semejanza física de los dos hermanos gemelos» por Lázaro y Donald). José C. Nieto, al exponer los datos biográficos de Juan de Valdés en *Juan de Valdés y los orígenes de la Reforma en España e Italia* (Madrid, F.C.E., 1979), señala cómo «la primera vez que nos encontramos de manera personal con Juan es en el documento del proceso de Ruiz de Alcaraz». Un testigo, Francisco de Aceve-

1520, ya incorporado a la corte imperial. Y lo hace a través de tres cartas que escribe a Pedro Mártir desde Bruselas[2], Aix-la-Chapelle y Worms. Sí sabemos, en cambio, con certeza de sus orígenes conversos. El 30 de julio de 1516 su padre, Fernando de Valdés, regidor de Cuenca y procurador en las Cortes convocadas por los Reyes Católicos[3], figura como testigo del proceso a Juan Fernández de Chinchilla, y en él se dice:

> El dicho Fernando de Valdés regidor testigo jurado e penitenciado dixo que puede ser de edad de más de sesenta años e que es cristiano viejo de parte de su padre e madre excebto de una parte de una agüela por parte de su padre que tiene parte de converso. E que este testigo fue preso en este Santo oficio e fue penitenciado e que su padre ni madre ni sus antepasados no fueron condenados ni acusados en este Santo Oficio[4].

Su mujer, María de la Barrera, tenía tres partes de conversa: «que su mujer deste testigo tiene tres partes de conversa a lo que este testigo ha sabido e que su padre della ny madre ny ascendientes nunca fueron acusados ny sentenciados en este Santo Oficio»[5]. El hermano de ésta, Fernando de la Barrera, cura de la Iglesia de El Salvador

do, dice: «me paresçió mal del comunicar semejantes cosas con personas yncapaçes, como eran mugeres y mochachos», y en la lista de personas dada por el testigo figura Valdés. José C. Nieto argumenta que si en la Escalona de 1523-24 era un «mochacho» «es imposible hubiese nacido en 1498» y sugiere la fecha «del año 1509 o la del 1510», que además «hace mucho más plausible la edad de su ingreso en la Universidad (1526-1527» (págs. 172-175). Si así fuera, quedaría probado que Alfonso y Juan eran hermanos muy parecidos, pero no gemelos.

[2] La primera carta conservada de Alfonso la escribe a Pedro Mártir de Anglería desde Bruselas el 31 de agosto de 1520 (F. Caballero, páginas 294-295).

[3] *Vid.* D. Donald y E. Lázaro, *Alfonso de Valdés y su época*, págs. 63-112.

[4] *Ibíd.*, pág. 331.

[5] Son palabras de Fernando Valdés que testifica como testigo ante la Inquisición (Sebastián Cirac Estapañán, *Registros de los documentos del Santo Oficio de Cuenca y Sigüenza*, vol. I: *Registro general de los procesos de delitos y de los expedientes de limpieza*, Cuenca, Barcelona, Archivo Diocesano de Cuenca, 1965; fol. 91 del legajo 60).

de Cuenca, fue procesado por judaísmo en 1491; el Santo Oficio dictó sentencia contra él por judío relapso y fue quemado[6].

Alfonso de Valdés figura ya en 1522 entre los escribientes ordinarios de la Cancillería imperial, y dos años después Mercurino di Gattinara, el Canciller, le encarga la redacción de las nuevas *Ordenanzas* de la Cancillería[7]; es ya registrador y contrarrelator[8]. Hasta su muerte, a principios de octubre de 1532, figurará en diversos documentos y cartas como secretario del Gran Canciller, secretario del Emperador, Secretario para la correspondencia y cartas latinas. Su vida es, pues, para nosotros la historia de su oficio, como lo es la de las ánimas que hace desfilar ante Mercurio y Carón. En voz del buen casado que se salva, y antes cortesano diligente, Valdés nos diría su actitud respecto a su profesión:

> Las cosas que tocaban a mi oficio ejercitaba como aquel que pensaba ser puesto en él no para que me aprovechase a mí, sino para hacer bien a todos, y desta manera me parecía tener un cierto señorío sobre cuantos andaban en la corte, y aun sobre el mesmo príncipe[9].

Sus ratos de ocio, como su personaje, «empleaba en leer buena doctrina o escrebir cosas que a mí escribiéndolas y a otros leyéndolas aprovechasen; y no por eso dejaba de

[6] Castiglione le recuerda sus orígenes en la carta de respuesta a la que Valdés le escribe acerca de su crítica al *Diálogo de las cosas acaecidas en Roma*: «meravigliomi che abbiate mai creduto ch'io debba far piú conto dell'onor vostro, il quale voi avete perduto prima che nascete» (citada y comentada por M. Morreale en «Para una lectura de la diatriba entre Castiglione y Alfonso Valdés sobre el saco de Roma», *III Academia Literaria Renacentista*, Universidad de Salamanca, 1983, págs. 65-103).

[7] *Ordenanzas de Valladolid,* 26 de agosto de 1524, publicadas por F. Caballero, págs. 308-316.

[8] Donald y Lázaro reproducen el acta de la sesión del 13 de marzo de 1526 (firmada por su hermano Andrés) del Consejo de Cuenca, en donde se manda dar las gracias a Mercurino di Gattinara «por el oficio que ha dado a Alfonso de Valdés por ser de esta ciudad», *op. cit.,* pág. 336.

[9] *Diálogo de Mercurio y Carón,* ed. de Rosa Navarro, Barcelona, Planeta, 1987, pág. 108.

ser conversable a mis amigos»[10]. Sus dos *Diálogos* y sus cartas dan fe de ello. Y sus amigos también. Le dice Maximiliano Transilvano desde Amberes el 15 de septiembre de 1528:

> Por lo demás te ruego que me tengas por tan tuyo como si fueses hermano carnal, porque apenas puede decirse cuánto me gustan todas tus acciones; pues oigo a todos los que de ahí vienen que no ambicionas honores ni dignidades ni te dejas llevar de la avaricia, sino que diriges todos tus pensamientos a presentarte como un hombre grave, bueno y sabio; no puedo decirte cuánto apruebo este género de vida ¡Ojalá que el César tuviese muchos semejantes a ti![11].

Sus cartas y las de sus amigos nos van dando fechas, lugares. Lo vemos con la corte en los Países Bajos en 1520 y 1521, desde 1522 a 1529 en España (Valladolid, Tordesillas, Madrid, Toledo, Granada, Sevilla, Burgos, Zaragoza y Barcelona); en 1529 va con el Emperador a Italia (en Bolonia, Gattinara recibe el cardenalato, y el Papa corona al Emperador el 24 de febrero de 1530), Alemania y los Países Bajos. Ese año, antes de iniciar el viaje, desde Barcelona escribe a Erasmo, el 15 de mayo, cansado de tanto ir de un lugar a otro, ansioso de sosiego:

> No sé a qué lugar o país hayas de enviar los libros que escribes vas a comprar para mí; porque ignoramos, lo mismo que vosotros, dónde estaremos dentro de un mes. Si mis compañeros me dejasen, permanecería en alguna parte; con la mejor gana dejaría su Italia a los italianos, y tendría más gusto en atender a mi tranquilidad, que en andar así corriendo alrededor por todas las partes del mundo, y (lo que siento más) con gran perjuicio de ellas,

[10] *Ibíd. Vid.* M. Bataillon, «Alonso de Valdés auteur du *Diálogo de Mercurio y Carón, Homenaje a R. Menéndez Pidal»*, I, pág. 413.

[11] Fermín Caballero, *Conquenses ilustres*, IV, *Alonso y Juan de Valdés*, Madrid, Oficina Tipográfica del Hospicio, 1875, págs. 370-371. En prensa su reimpresión por el Instituto Juan de Valdés de Cuenca, con prólogo de M. Jiménez Monteserín.

y pérdida de mi vida y salud. Mas viendo que mi destino es el carecer del sosiego, que es lo que más deseo, no hay más remedio que correr adonde llama la suerte[12].

El descanso sólo le llegaría con la muerte, en Viena, tres años después. La peste segó la vida del secretario del Emperador. El cinco de octubre de 1532 redacta su testamento «hallándome con alguna indisposición del cuerpo, la qual aunque sea peligrosa no me impide ny quita el sano juyzio y entero entendimiento que cada vno ha de tener para bien disponer y ordenar sus cosas si nuestro Señor fuere servido de llevarme desta presente vida desta enfermedad»[13]. Como el buen casado que se salva, manifiesta una indiferencia absoluta por las ceremonias externas que constituyen el rito del entierro:

> Mando que mi cuerpo sea enterrado donde mis testamentarios ordenaren, a cuyo arbitrio dexo el enterramiento y funerarias y todas las otras cosas que se suelen hazer en semejante caso. [...]
> Otro sí mando que de mis bienes se digan mill misas donde a los dichos testamentarios paresciere[14].

Nombra heredero universal de sus bienes —después de precisar deudas y donaciones a una serie de personas— a su hermano Juan «con condición que sea obligado a mantener toda su vida a Margarita de Valdés, mi hermana», monja[15].

Su defensa del Emperador y de Erasmo

Su vida estuvo dedicada al servicio de la defensa del Emperador y de Erasmo. Escribirá su *Diálogo de las cosas acaecidas en Roma* para mostrar «cómo el Emperador nin-

[12] *Ibíd.*, pág. 478.
[13] Zarco Cuevas, J., «Testamentos de Alonso y Diego de Valdés», *Boletín de la Real Academia Española*, XIV (1927), pág. 680.
[14] *Ibíd.*, págs. 680-681.
[15] *Ibíd.*, pág. 682.

guna culpa en ello tiene» y su *Diálogo de Mercurio y Carón* para «manifestar la justicia del Emperador y la iniquidad de aquellos que lo desafiaron»[16].

En la *Relación de las nueuas de Italia: sacadas de las cartas que los capitanes y comisario del Emperador y Rey nuestro señor han escripto a su magestad: assí de la victoria contra el rey de Francia como de otras cosas allá acaecidas, vista y corregida por el señor gran Chanciller y Consejo de su magestad,* Alonso figura como el responsable de su impresión. Dice el colofón:

> Los señores del Consejo de su Magestad mandaron a mí, Alonso de Valdés, secretario del illustre señor gran chanciller, que fiziesse imprimir la presente relación[17].

Él seguramente daría forma a la relación a partir de las cartas mencionadas, procedimiento no alejado de la exposición de hechos políticos o incluso de la descripción del mismo saqueo de Roma de sus *Diálogos.* En ella se ofrece también la victoria del Emperador —como en el *Diálogo de las cosas acaecidas en Roma*— como obra de Dios. El resultado de la batalla con el saldo tan desigual de víctimas pone de manifiesto —como él dirá lo hizo en el saco de Roma— la intervención divina:

> En esta batalla murió tan poca gente de la parte del Emperador, que se afirma no passaron de quinientos. El daño de los enemigos no se a pocido aun saber, estímase que murieron más de XVI mill personas, cosa arto milagrosa y donde Nuestro Señor mostró bien su omnipotencia abaxando la soberuia del Rey de Francia y ensalçando la humildad del Emperador, en tiempo que todos sus amigos y confederados de quien se solía ayudar estouieron quedos y algunos dellos fueron contrarios para manifiestamente mostrar que él solo le daua esta vitoria como hizo a Gedeón contra los medianitas[18].

[16] Ed. cit., pág. 3
[17] La reproduce en apéndice F. Caballero; el colofón está en la pág. 12.
[18] *Ibíd.,* pág. 11.

Dios da tal victoria al Emperador para que, sosegada la cristiandad, pueda luchar contra turcos y moros en sus propias tierras. La figura de Carlos V, humilde, piadoso, elegido por Dios, se alza primero con el contrapunto del soberbio Rey francés (como en el *Mercurio y Carón*), luego en solitario erigiéndose como la cabeza de la monarquía universal cristiana:

> Para que como de muchos está profetizado, debaxo deste cristianíssimo príncipe, todo el mundo reciba nuestra sancta fe cathólica, y se cumplan las palabras de nuestro redemptor: *fiet unum ouile et unus pastor*.

La exaltación del Emperador estará siempre presente en la obra de Alfonso. El nuevo orden aparece como una esperanza al final del *Diálogo de las cosas acaecidas en Roma*. «Vos querríades, según eso, hacer un mundo de nuevo» le dice a Lactancio el Arcediano, y ése contesta: «Vívame a mí el Emperador don Carlos y veréis vos si saldré con ello»[19]. Esperanza que parece haberse esfumado en el *Diálogo de Mercurio y Carón,* pero en él se refuerza la imagen del Emperador, hombre de palabra, generoso, al que cuadran todos los adjetivos positivos. Su modestia y su bondad son las cualidades que subraya Mercurio en su última referencia al Monarca.

El apasionado erasmismo de Alfonso de Valdés aparece tanto en sus cartas como en sus *Diálogos*. Maximiliano Transilvano, en una carta que le escribe desde Bruselas el 15 de diciembre de 1525, destaca su papel de defensor de Erasmo y lo une a las alabanzas que le dirige por el enriquecimiento en elegancia y lucidez de su discurso. Nos pinta un cuadro sumamente sugerente del contexto de Valdés, de su autodidactismo y de sus frutos, de los que dan testimonio sus obras. Por ello, y a pesar de lo extenso de la cita, reproduzco sus palabras:

> Aunque todas tus cartas son para mí admirables, gratas

[19] Pág. 193 de esta edición.

y deleitosas, las tengo, no obstante, en mucha más estima, y no sé qué gracia y placer me causan, al ver que, de día en día, tu discurso y tu palabra resplandecen con mayor elegancia y lucidez; lo que me sorprende tanto más, cuanto que no adelantas en diatribas o en juego alguno literario, guiado por maestro y doctor, sino que, en la Corte, entre perpetuos ruidos y clamores, entre incansables peregrinaciones, recorriendo de arriba a abajo a España, entre cuidados inmensos, entre multitud de negocios, sin preceptor, en poquísimo tiempo, has medrado tanto en las letras, cuanto otro, en la mayor ociosidad, bajo los más sabios maestros, apenas se atrevería a esperar. Por lo cual, gran vigor hay en tu divino ingenio; por el que, no sólo excedes a los demás, sino que los sojuzgas, puesto que reconocen difícil para ellos, lo que para ti ha sido la cosa más sencilla. Pero de esto, poco, no vaya a creerse que yo estoy adulando, más bien ensalzando y recomendando las virtudes de un amigo. Lo que, sin embargo, no puedo menos de alabar sobremanera, es, el que hayas tomado a tu cargo el cuidado y la defensa de los asuntos de Erasmo de Rotterdam, que brilla y resplandece como una estrella; y para ti no debe haber señal alguna más evidente de tu erudición que el que amas y reverencias a los eruditos y sabios[20].

Valdés fue, en efecto, el más fiel valedor de Erasmo en España. Después de la asamblea general de teólogos celebrada el verano de 1527 (del 28 de junio al 13 de agosto), que examinaba los escritos de Erasmo y a la que puso fin la peste, Valdés redacta en nombre del Emperador una carta en la que ratifica la confianza de Carlos V en Erasmo[21]. El maestro le profesó un hondo afecto, testimoniado también en sus cartas. En la que le escribe en Friburgo en 1531 justifica con suma finura su silencio epistolar, del que se quejaba Alfonso, y a la vez manifiesta insistentemente la estima en que le tiene:

[20] Caballero, pág. 318.
[21] *Vid.* M. Bataillon, prólogo a *El Enquiridion* de Erasmo, Madrid, C.S.I.C., 1971, pág. 50.

Pero créeme lo que te digo: que no hay mortal alguno, cuyas cartas reciba yo con más gusto que las tuyas, ni a quien yo escriba de mejor gana: mas no habiendo cosa alguna que pudiera servirte de algún placer, tanto por lo que toca a mi salud, cuanto por lo que se refiere al estado de mis asuntos, juzgué más conveniente dar una nueva ocasión a esa tu bellísima índole de lanzar sentidas quejas. [...] Resta, pues, carísimo Alonso, que creas que te estimo, cual debe hacerlo un hombre agradecido con el que ha merecido muy bien de él, o que me presentes una ocasión de tomar pruebas de mi cariño[22].

La muerte de Valdés, como dice Bataillon, marcaría el final de la protección oficial de que gozaba Erasmo[23].

El «*Diálogo de las cosas acaecidas en Roma*» y su contexto

Precisamente en carta a Erasmo escrita en Barcelona a 15 de mayo de 1529, Alfonso de Valdés le va a contar cómo nació su *Dialogum de capta ac diruta Roma* «quasi praeludens» y las circunstancias de su recepción. Primero Valdés lo da a leer a sus amigos:

Tan pronto como vi que la cosa iba más allá de lo que había pensado, para evitar las calumnias de los pendencieros, consulté a Luis Coronel, Sancho Carranza, Virués y otros amigos del mismo temple, si creían que debía imprimirse el librito o divulgarle entre los amigos; ellos leído el *Diálogo*, aconsejan resueltamente la edición, lo cual no quise yo permitir, y tan sólo consentí que corriese en

22 Caballero, págs. 460-461.
23 Prólogo a *El Enquiridion*, pág. 52. Tomas Crammer, arzobispo de Canterbury, da cuenta de la muerte de Valdés a su Rey desde Viena: «de la gran infección de peste habían muerto algunos de la casa del Emperador, y entre ellos su secretario principal Alfonso de Valdés, que tenía singular favor. Era versado en latín y griego, y cuando el Emperador quería algún documento latino bien escrito, recurría a Valdés». La cita M. Menéndez Pelayo, *Historia de los heterodoxos españoles*, IV, Madrid, C.S.I.C., 1963, pág. 161; la toma de Pocok, *Records of the Reformation*.

manos de los amigos. Habiendo gustado a éstos el librito, procuraron sacarse copias de él por medio de los amanuenses, de suerte que pocos días después fue diseminado casi por toda España; pero no se dio a la imprenta, porque lo prohibí yo seriamente[24].

Valdés se da cuenta enseguida de que la reacción ante su obra es más negativa de lo que él había pensado porque para excusar al Emperador «no podía dexar de acusar al Papa», como admite al escribir a Castiglione defendiéndose de sus acusaciones. Para intentar frenarla, adopta esas dos decisiones: se la da a leer a sus amigos, cuyas enmiendas acepta, y se niega a que se imprima. En esta carta al Nuncio nombra con mayor precisión a las personas de su confianza a las que ha mostrado el *Diálogo* e incluso señala el porqué de su elección:

> Y por que V. S. no me tenga por tan temerario como quizá me han pintado, es bien sepa que, antes que yo mostrase este Diálogo, lo vio el Señor Joan Alemán el primero, después Don Juan Manuel, y después el Chanciller, por que como personas prudentes y que entendían los negocios, me pudiesen corregir y emendar lo que mal les pareciese. Por consejo de D. Juán emendé dos cosas. No contento con esto por que había casos que tocavan a la religión, y yo no soy, ni presumo de ser teólogo, lo mostré al Dottor Coronel, el qual después de haverlo passado dos veces, me amonestó que emendase algunas cosas, que aunque no fuesen impías, podían ser de algunos caluniadas. Mostrélo después al Chanciller de la Universidad de Alcalá y al Maestro Miranda, y al Dottor Carrasco, y a otros insignes Theólogos de aquella Universidad, loáronlo, y aun quisieron hacer copia dél: viéronlo después el Maestro Fray Alonso de Virués, Fray Diego de la Cadena, Fray Juan Carrillo, y a la fin el Obispo Cabrero; todos lo han loado y aprobado, y aun instádome que lo hiciese imprimir con ofrecerse de defenderlo contra quien lo quisiesse caluniar[25].

24 Caballero, págs. 479-480.
25 *Ibíd.*, pág. 363.

Sus amigos Maximiliano Transilvano y Juan Dantisco intentarán conseguir una copia del *Diálogo,* como se lo dicen al propio Valdés. En carta escrita en Amberes a 15 de septiembre de 1528 le dice Maximiliano Transilvano:

> Estoy haciendo lo posible por ver aquel tu *Diálogo* sobre la destrucción de Roma; te ruego que no me prives de él; estará en mí como sepultado, toda vez que no quieres que vea la luz pública por apartar la envidia[26].

Y desde Valladolid, a primeros de febrero de 1529, Juan Dantisco le pide también su *Diálogo:*

> Quisiera que me enviaras tu *Diálogo;* por aquí se dice que el Almirante, como le llaman, es su autor; y mándame también, al instante, lo que, por la verdad de la historia, escribiste en latín sobre esa contienda o desafío, ya casi olvidado, y aquel último lance ocurrido con el heraldo del César en Francia[27].

Alfonso le mandó su *Diálogo,* como le dice en una carta, y esperaba la aprobación de su amigo. En la siguiente le ruega que le devuelva el manuscrito tras leerlo y que lo guarde en secreto hasta que pueda mandarlo al Pontífice[28].

Reconstruimos así los primeros pasos de su *Diálogo,* cómo busca el parecer de sus amigos, acepta sus indicaciones, cómo va su obra de mano en mano en un ambiente de recelo, en el que proyecta su sombra la Inquisición. A pesar de la prudencia de Alfonso, su *Diálogo de las cosas acaecidas en Roma* le llevaría a una situación comprometida por obra precisamente de uno de sus supuestos amigos, Juan Alemán, y del Nuncio Baltasar Castiglione. El propio escritor se la resume a Erasmo en la citada carta de 15 de marzo de 1529 y a Maximiliano Transilvano en la que

[26] *Ibíd.,* pág. 370.
[27] *Ibíd.,* pág. 412. La carta la firma *J. Dant.*
[28] E. Boehmer, «*A Valdesii Litteras XI, ineditas*», *Homenaje a Menéndez y Pelayo,* I, pág. 402.

le escribe en Zaragoza el 22 de abril de 1529. Así narra a éste la acusación de Alemán, ya entonces caído en desgracia:

> Había concebido aquel buen hombre un odio tan imperdonable contra mí, sin más motivo que porque en nada me parezco a él, que no dudó culparme del crimen de herejía, como quien habiendo escrito muchas cosas contra los estatutos de la Iglesia, había enseñado muchísimos dogmas en todo conformes a los de Lutero; y para no aparecer él como actor de la fábula, sobornó al Nuncio del Pontífice, para que en nombre de la santa Iglesia romana procediese contra mí y me declarase reo ante el César, cuyo partido tomó él de la mejor gana: se presenta al César; dice que he escrito yo un librito sobre la toma y destrucción de Roma, en el cual afirma haber leído muchísimos errores: y que, si el César estimaba en algo la amistad del Pontífice, mandase cuanto antes destruir y quemar el librito[29].

En la carta a Erasmo niega haber dado a leer su obra a Juan Alemán, como le decía al Nuncio, y pinta su ataque al *Diálogo* como la manera de proyectar su odio hacia él:

> Habíame dado este librito una gloria no vulgar para con muchos, cuando hete aquí a Juan Alemán, primer secretario del César, que no sé con qué motivo había concebido un odio mortal contra mí, como, registrado todo, no encontrase saeta alguna con qué atravesarme, dirigióse al *Diálogo*, que ni jamás había leído, ni, aunque le hubiera leído, habría entendido de él cosa alguna; tan sólo había oído que yo reprendía con bastante libertad al Pontífice y a toda aquella clase; soborna al Nuncio del Pontífice, que había entre nosotros por entonces, para que me acuse como hereje y luterano y pida que el librito se entregue a las llamas[30].

Valdés admite que se diga de su *Diálogo* que en él reprehende «con bastante libertad» al Papa y a la Curia roma-

[29] Caballero, pág. 435.
[30] *Ibíd.*, pág. 480.

na. El tono de las palabras contra Alemán sube. A Transilvano le cuenta sus manejos traidores, sus acusaciones, su hipocresía, cómo le miente diciendo «que él sólo se había levantado a defenderme» ante el Consejo de los Grandes, adonde lleva el asunto el Emperador. El «primer acto de la tragedia»[31], como dice el propio escritor, concluye con la decisión del Emperador de «que el doctor de Praet y el señor de Granvella examinasen el librito y que yo entretanto me abstuviese de su edición»[32].

Pero Alemán no ceja y le acusa —según Valdés— junto con el Nuncio al Arzobispo de Sevilla, que rechaza la acusación y replica «que no se debía condenar al instante como hereje al que ha escrito contra las costumbres del Pontífice y del orden de los clérigos»[33]. Los remitirá al Arzobispo de Santiago, que presidía el Consejo supremo de los reinos de Castilla, y a él acuden con la acusación de ser Valdés autor de un libelo infamatorio. La sentencia última es también absolutoria, y Valdés subraya la celebridad adquirida por su obra, «una gloria no vulgar»[34], a raíz de todo este proceso. El final para los acusadores es, en efecto, trágico: [Alemán] «fue, pues, apresado y desterrado como traidor de la corte del César, como no dudo habrás sabido ya por las cartas de otros. El Nuncio del Pontífice murió a los pocos días. Y de este modo los dos pagaron el merecido de su intentada calumnia, no a mí, sino a Cristo»[35].

El gozo no disimulado de Valdés se hace también expreso en su carta a Erasmo, donde asimismo atribuye al auxilio de Cristo el final del episodio: la justicia divina acabando con los falsos acusadores.

[31] Dietrich Briesemeister comenta «el uso metafórico bastante frecuente de *tragoedia*» por Valdés, y afirma «no es una manera hiperbólica de decir, sino una vivencia conflictiva, íntima de Valdés», «La repercusión de Alfonso de Valdés en Alemania», *El erasmismo en España*, Santander, 1986, pág. 443; *vid.* también su nota 11.

[32] Caballero, pág. 436.

[33] *Ibíd.*

[34] *Ibíd.*, pág. 437.

[35] *Ibíd.*

Valdés, conciliador, en sus cartas
al Cardenal de Ravenna

En 1530 escribe al Cardenal de Ravenna desde Augsburgo, en donde participa en las conversaciones entre católicos y protestantes de la Dieta. Giuseppe Bagnatori editó las siete cartas (cinco autógrafas) que se conservan[36], fechadas desde el 12 de julio de 1530 al 24 de septiembre, «documento histórico de notable valor porque contribuyen a la mejor inteligencia del ambiente en que se desarrolla la Dieta de Augsburgo, en que el autor tomó parte activa»[37], y también testimonio riquísimo de la personalidad de Valdés. Dietrich Briesemeister subraya ese aspecto: «El conjunto precioso de las siete cartas de Valdés al Cardenal de Ravenna que se han conservado [...] constituye una fuente de primer rango para captar al vivo el pensamiento, la psicología y el empeño del secretario español»[38].

En la fechada a primero de agosto (núm. III), Valdés evoca de nuevo a Castiglione y Alemán. El Papa y el Emperador se habían reconciliado ya (tratado de Barcelona, 1529), y también el secretario del Emperador, que manifiesta repetidamente su deseo de servir al Papa en su correspondencia con el Cardenal. Se muestra muy contento de que hayan desaparecido los intermediarios que daban una imagen equivocada de él:

> Por çierto, señor Reverendísimo, yo me tengo por
> muy dichoso que se aya offresçido cosa donde pueda
> mostrar a Su Santidad que soy otro que el conde Balthasar por una parte y el Reverendísimo Cardenal d'Osma

[36] «Cartas inéditas de Alfonso de Valdés sobre la Dieta de Augsburgo», *Bulletin Hispanique*, LVII (1955), págs. 353-374.

[37] *Ibíd.*, pág. 355.

[38] *La repercusión de Alfonso de Valdés en Alemania*, pág. 445. Indica cómo Johan Albrech Widmannstetter (1506-1557) tenía en su biblioteca un ejemplar del *Diálogo de las cosas acaecidas en Roma* (págs. 451-452).

no me han en diuersas partes pintado, y todo por maliçia de uno, que tiene ya su pago, y el otro también lo lleuó y el terçero no sé sy querrá Dios que se nos vaya alabando. Por çierto, yo ny a ellos ny a nadje desseo mal, pero no puede hombre dexar de holgarse, viendo los justos juizios de Dios[39].

Valdés incluye esta vez a Fray García de Loaisa, confesor del propio Carlos V[40], en la nómina de sus enemigos y se sigue apoyando en el argumento de la justicia divina para recordar la desaparición de dos de ellos. Olvida lo que escribió contra Clemente VII en el *Diálogo de las cosas acaecidas en Roma,* que desde luego no debió de imprimirse hasta años después; y su obra queda enmarcada en unos hechos políticos y circunscrita a ellos. Así el 12 de diciembre de 1529 el Papa concede en un breve a Alfonso, a su padre, a cuatro de sus hermanos, su cuñado y tres amigos una serie de privilegios que inciden totalmente en las prácticas externas que él relegaba de modo tan manifiesto: «elegirse confesor que les absuelva cuatro veces en vida y en el artículo de la muerte de toda clase de pecados aun reservados, menos algunos expresamente exceptuados [...] Les otorga además el privilegio de altar portátil [...], ganar en tiempo de cuaresma las indulgencias de las iglesias estacionales de Roma visitando únicamente uno o dos altares de cualquier iglesia», etc.[41].

Y el 24 de febrero de 1530 el Papa da un salvoconducto a Alfonso, en sus viajes en pro de la cristiandad, para

[39] *Cartas inéditas de Alfonso de Valdés sobre la Dieta de Augsburgo,* pág. 365.

[40] El Cardenal de Osma escribía al Comendador de León el 25 de junio de 1530 desde Roma diciéndole: «Suplico en todas maneras a Vra. Md. tomeys un gran latino y no lo es Valdés, porque acá se burlan de su latinidad, y dizen que se atraviessan algunas mentiras en el latín que por acá se envía escrito de su mano» (Caballero, pág. 442).

[41] Juan Meseguer Fernández, «Nuevos datos sobre los hermanos Valdés: Alfonso, Juan, Diego y Margarita», *Hispania,* XVII (1957), págs. 374-375. Los documentos fueron publicados por primera vez por B. Fontana, *Renata di Francia, Duchessa di Ferrara,* I, Roma, 1888, págs. 456-457 y 461-462.

que sus vasallos le atiendan y no le cobren gabelas, y los eclesiásticos lo reciban en sus casas[42].

Sus relaciones con el Papado han cambiado, pues, radicalmente porque él ante todo cumple con su oficio de fiel secretario del Emperador. En su correspondencia con Accolti ya no defiende el celibato de los clérigos —una de las reivindicaciones de los protestantes—, como afirma haber dicho a Melanchthon:

> Y diziendo yo a Melanchthon que, pues él nunca fue clérigo ny frayle, y está legítimamente casado con su muger, para qué quiere permitir que se transtorne el mundo por defender el matrjmonio de diez o doze apóstatas[43].

E incluso rectifica su idea sobre la necesidad del Concilio ante una carta del Papa que lo rechaza:

> He visto la carta de mano de Su Santidad, con tanta prudençia scripta que no se podría más dessear. He visto cómo ottorga la conuocaçión del Conciljio general y las prudentes razones que alega para que no se deuiesse conuocar [...] ¿qué necessidad ay de conuocar conciljio para hazer lo que Su Santidad con esse Sacro Colegio puede ordenar?[44].

Estas cartas muestran también el espíritu conciliador de Valdés, su desespero por la intransigencia de ambas partes, su impotencia por no conseguir que se le escuche. Se sabe «mancebo seglar» —como su Lactancio— «que no ha visto, mas solamente de lexos adorado la sacra Theología», como le confiesa al Cardenal a 12 de julio. Poca esperanza de concordia tiene desde el comienzo, pero muestra su ánimo para intentarlo:

> por my parte no dexaré de trabajar quanto mis fuerças

[42] *Ibíd.,* pág. 376.
[43] *Cartas inéditas...,* pág. 366; la escribe el primero de agosto de 1530.
[44] *Ibíd.,* pág. 370; fechada el 18 de agosto de 1530.

bastaren, porque de verdad no creo que ay ninguno que más ny aun tanto como yo esta concordia dessee[45].

Y su talante dialogador se pone de manifiesto mientras contempla desolado la imposibilidad de acuerdo, recurriendo para expresar sus ideas al refrán (su hermano Juan en su *Diálogo de la lengua* veía en ellos la «puridad» de la lengua castellana):

> Yo por cierto estimo y tengo en mucho la prudençia del señor Legado, pero créame Vuestra Señoría Reverendísima que no todos son buenos para todo, y que algunas vezes por no conceder parte perdemos el todo, y los que mucho abarcan, como dizen en my tierra, aprietan poco[46].

Como dice D. Briesemeister, Valdés «es esencialmente un hombre del diálogo, del razonamiento y, al final, de la concordia, palabra clave en su pensamiento político y espiritual»[47].

Pero su voz clama en vano. Se siente relegado en las negociaciones, y se lamenta de la muerte del Canciller Gattinara —el 5 de junio de 1530 en Innsbruck—, personalidad en la que hubiese podido respaldarse:

> Faltóme al mejor tiempo el Gran Canciller, por cuyo medjo yo penssaua obrar, y las cosas succedieron de manera que ny yo me quise entremeter por no dar gelosía a ninguno, ny me quisieron escuchar por no dar causa que se me diesse más crédito del que a algunos conuenía[48].

Su experiencia en Worms, que él cita[49], no fue tenida en cuenta. Valdés era «mancebo» y «seglar». Pero su pala-

45 *Ibíd.*, pág. 363.
46 *Ibíd.*, pág. 369.
47 *La repercusión de Alfonso de Valdés en Alemania*, pág. 442.
48 *Cartas inéditas*, pág. 373.
49 «Yo, Señor Reverendísimo, ha muchos años que pratico con alemanes y he mucho alcançado de sus complexiones. Estas cosas de Luthero téngolas desde que estáuamos en Wormes muy platicadas. A esta

bra, a dos años de su prematura muerte, resuena con fuerza como lo hizo en sus *Diálogos*. Le dice al Cardenal de Ravenna:

> Yo, señor, soy libre y claro y, quando veo la neçessidad y el peligro, no puedo dexar de dezir libremente lo que me paresçe[50].

Su palabra traza un esbozo de su personalidad en sus cartas y en sus *Diálogos,* en los que el fiel secretario de Carlos V muestra su maestría en su otro oficio, el de escritor.

El «Diálogo de las cosas acaecidas en Roma»

Los personajes

Un hecho histórico, el saco de Roma, está en la raíz de esta obra literaria, el *Diálogo de las cosas acaecidas en Roma*. La destrucción sembrada por las tropas del Emperador se unió a la paradoja de que el defensor del cristianismo tenía prisionero al Vicario de Cristo. El secretario del Emperador decide aclarar y justificar la situación y lo hace a través del diálogo de unos entes de ficción: Lactancio y un Arcediano. Así lo cuenta a Erasmo —que tanto papel tendrá en su obra— en carta fechada en Barcelona a 15 de mayo de 1529:

> El día en que se tuvo noticia de que nuestro ejército había tomado y saqueado la ciudad, cenaron conmigo varios amigos. A unos les causó risa lo ocurrido en Roma, otros lo execraban, todos me rogaron que diera mi parecer, lo que yo prometí hacer por escrito añadiendo que el empeño era demasiado difícil para que nadie decidiera de

causa pensé de aprouechar mucho en esta congregación, como dixe en Bolonia a Vuestra Señoría Reverendísima», pág. 373.

[50] *Ibíd.,* pág. 371.

improviso. Ellos alabaron mi intención y me pidieron palabra de cumplir lo que prometía y, en efecto, tanto me inspiraron que hube de dársela. En su cumplimiento escribí, casi jugando, el diálogo sobre la toma y saqueo de Roma[51].

La invención de los dos personajes que dialogan es la parte lúdica de un ejercicio dialéctico al servicio de la defensa del Emperador con la doctrina erasmista como norte espiritual. Prosigue Valdés en la citada carta:

> Procuraba en él descargar al Emperador de toda culpa y hacerla recaer en el Pontífice o, más exactamente, en sus consejeros, mezclando a mis consideraciones muchos pasajes extraídos de tus escritos[52].

Lactancio será «un caballero mancebo de la corte del Emperador». Su interlocutor, «el arcediano del Viso». El cambio de hábito —va disfrazado de soldado y Lactancio no le reconoce— da pie al inicio del diálogo. Viene de Roma, ha sido testigo del saqueo de la ciudad y es miembro, como arcediano, de la curia, víctima de los desmanes de los soldados. Nada hay superfluo en el *Diálogo* desde su comienzo. No hay anécdota en la que se apoye el autor para construir los dos momentos de la obra, como hará en el *Diálogo de Mercurio y Carón*. El Arcediano va disfrazado huyendo del furor de los soldados y enseguida va a pronunciar un discurso apasionado en contra de la actuación de Carlos V. Nada se dice de Lactancio. Escuchará y replicará con mesura. Conducirá el diálogo, mostrará su conocimiento directo de la actuación del Emperador. Sólo su interlocutor una vez se asombrará de su juventud y de su habilidad dialéctica: «No sé quién os enseñó a vos tantos argumentos, seyendo tan mozo», y otra menciona-

[51] Citada por F. Montesinos en su edición del *Diálogo de las cosas ocurridas en Roma*, Madrid, Espasa-Calpe, 1946, pág. LXII. La toma de F. Caballero, *Conquenses ilustres, Alfonso y Juan de Valdés*, Madrid, 1875, pág. 476. Reproduzco la traducción de F. Montesinos.
[52] *Ibíd.*

rá los rasgos que lo caracterizan·como impedimento para hablar de la materia que trata: «Bien me parece eso, aunque, para deciros la verdad, por ser vos mancebo y seglar y cortesano, sería bien dejarlo a los teólogos». Como decía Castiglione en la carta dirigida a Valdés en la que ataca la obra:

> Ma voi non siete tanto cauto nello scrivere, che non si conosca quale è la persona del dialogo la cui sentenza voi approvate, e quella a cui fate dire mille semplicitá acciocché piú facilmente sia redarguita. E vedesi che le opinioni di Lattanzio sono le vostre, e voi siete Lattanzio[53].

Y le atribuirá los rasgos del personaje: «ancora che vi pensiate d'esser molto eloquente, e da voi stesso vi prezziate di saper distinguer e conoscere la diversitá degli argomenti, se ben siete cosí giovane»[54].

En efecto, Lactancio es un trasunto de Valdés. Sólo destaca en él un rasgo, la juventud, para alabar su capacidad de argumentación. En su segundo *Diálogo,* tomando ya gusto al arte literario —escribe ya por escribir, aunque sigue defendiendo las mismas tesis, no estimulado por un hecho concreto—, va a escoger a dos interlocutores con personalidad mitológica y literaria: Mercurio y Carón. Ellos —sobre todo el despeinado y agudo barquero— van a apoderarse del espacio literario, y éste se poblará además con otros entes, ánimas representantes de estados. En el *Diálogo de las cosas acaecidas en Roma* sólo resuena la voz de Valdés que se desdobla a veces en sus dos interlocutores[55].

[53] Citada por Margherita Morreale, «Para una lectura de la diatriba entre Castiglione y Alfonso de Valdés sobre el saco de Roma», *III Academia Literaria Renacentista,* Universidad de Salamanca, 1983, pág. 78. La toma de G. Prezzolini, en su ed. de Baldassar Castiglione, Giovanni della Casa, *Opere,* Milán, 1957, págs. 497.5.

[54] *Ibíd.,* pág. 73.

[55] Esto lleva a Giuseppe Carlo Rossi a afirmar exageradamente que en la segunda parte «El diálogo se desarrolla como si los dos interlocuto-

El Arcediano tiene un doble papel: el de testigo de lo sucedido en Roma, que narrará con fidelidad probada por las coincidencias casi literarias con cartas de Francisco de Salazar y otros testimonios[56], y el de representante de la curia corrupta. Él con su codicia, con sus opiniones sobre la forma de vivir la religión, será un ejemplo cercano de lo que se censura, un modelo vivo del mal clérigo. Va a Roma a pedir los beneficios que quedaron vacantes por muerte de un vecino suyo, y la censura de Lactancio es inmediata:

> Demasiada [c]obdicia era ésa. ¿No habíades mala vergüenza de ir a importunar con demandas en tal tiempo?

Pero él no es el único; el dinero es el motivo de la peregrinación de los clérigos a Roma: «¿Y para qué pensáis vos que vamos nosotros a Roma?» Valdés, que justifica así la presencia del personaje en la ciudad y convierte la justificación en muestra del comportamiento colectivo censurado, quiere unir desde el comienzo al Arcediano con tal lugar, y lo hace a través de la primera frase de Lactancio: «¡Válame Dios! ¿Es aquél el Arcediano del Viso, el mayor amigo que yo tenía en Roma?» No hay al principio, pues, necesidad de justificar el porqué estaba en Roma el Arcediano del Viso, su cambio de apariencia queda unido a «lo que agora nuevamente en Roma ha pasado». Sólo cuando Valdés quiera acercar su mirada al

res perdiesen los respectivos contornos, como si al autor ya no le bastase uno de los dos para expresarse a sí mismo, sino que necesitase de ambos para exponer todos sus pensamientos y sentimientos», «Aspectos literarios del *Diálogo de las cosas ocurridas en Roma*, de Alfonso de Valdés», *Cuadernos Hispanoamericanos,* núms. 107-108, 1958, pág. 371.

[56] *Vid.* las notas a pie de página con los textos extraídos de la compilación de Rodríguez Villa. Ya M. Menéndez Pelayo aportó el testimonio de Francisco de Salazar. Remitía a Rodríguez Villa y a relaciones italianas compiladas en *Il sacco di Roma del M.D. XXVII. Narrazioni di contemporanei scelte per cura di Carlo Milanesi,* Florencia, Barbera edit., 1867 *(Historia de los heterodoxos españoles,* III, pág. 143). Pero fue F. Montesinos quien llamó la atención sobre las concordancias existentes.

Papa y verlo a través de su personaje «solo, triste, afligido y desconsolado, metido en un castillo, y sobre todo en manos de sus enemigos», hablará del motivo de la presencia en Roma del Arcediano; el mismo, por cierto, que lleva a ver al Papa a Francisco de Salazar, como narra en carta fechada en Roma a 18 de mayo de 1527[57]. La visión del Papa y los cardenales derrotados, despojados de su pompa y majestad, se une a la de los obispos y otros eclesiásticos «en hábito de legos y de soldados» —como el propio Arcediano—; y ambos interlocutores contraponen la majestad que caracterizaba la corte papal a esa imagen patética, en recreación del tópico *ubi sunt?*

Si en la primera parte, Lactancio, conocedor de la política del Emperador, informa en esencia de ella, en la segunda, el Arcediano se convierte en ejemplo de los clérigos castigados por el juicio de Dios. En sus opiniones sobre la preeminencia de los mandamientos de la Iglesia respecto a los de Dios, o del rechazo a comer carne en viernes santo y a no fornicar, sobre gozar de las mujeres pero defender el celibato de los clérigos y especialmente al ansiar los beneficios, el dinero, ya no es sólo interlocutor de Lactancio, es un miembro de una Iglesia que se ha olvidado de su misión, de su oficio. Y se asemeja mucho a alguna de las ánimas que desfilarán ante Mercurio y Carón. La ironía de Valdés empieza ya a asomar tímidamente. En este parlamento del Arcediano, se traza un perfil existencial que bien merecería el encontrarse ante Carón y lo haría —como el ánima de «uno de los principales del Consejo de un rey muy poderoso»[58]— con asombro e incredulidad:

> Yo rezo mis Horas y me confieso a Dios cuando me acuesto y cuando me levanto, no tomo a nadi lo suyo, no doy a logro, no salteo camino, no mato a ninguno, ayuno todos los días que me manda la Iglesia, no se me

[57] Antonio Rodríguez Villa, *Memorias para la historia del asalto y saqueo de Roma en 1527 por el ejército imperial* (Madrid, 1875), pág. 162.
[58] Alfonso de Valdés, *Diálogo de Mercurio y Carón,* ed. cit., pág. 29.

pasa día que no oigo misa. ¿No os parece que basta esto para ser cristiano? Esotro de las mujeres..., a la fin nosotros somos hombres, y Dios es misericordioso.

Valdés desacredita, pues, moralmente a uno de los dos interlocutores con su propia actuación. En el *Diálogo de Mercurio y Carón* convierte a los dos personajes en testigos de la aparición de las ánimas y de cómo resumen su actuación vital; ellos quedan al margen, se apoyan en su función mitológica, que crea también el espacio en el que dialogan.

En el *Diálogo de las cosas acaecidas en Roma,* el lugar es el de la corte, donde el Emperador recibió la noticia del saqueo de Roma: Valladolid. «Latancio topó en la plaza de Valladolid con un arcidiano que venía de Roma en hábito de soldado, y entrando en Sanct Francisco...» Entran en la Iglesia para que nadie les oiga según sugiere el temeroso Arcediano. Un «agora es tarde, dejémoslo para después de comer» retórico cierra la primera parte con el anuncio de la vuelta al mismo lugar: «que aquí nos podremos después volver». La alusión a la mesa compartida «allende de lo que en esto a la mesa habemos platicado» evoca el tiempo del entreacto, y se reemprende la conversación con distinto propósito. El cierre brusco estará a cargo del portero de la Iglesia de San Francisco —y no es casual tal elección— que los echa y que a su vez no es un ejemplo de la paciencia franciscana. El propio Arcediano le dice: «Gentil cortesía sería ésa, a lo menos no os lo manda así Sanct Francisco», y replica el portero: «No me curo de lo que manda Sanct Francisco.» Cualquier personaje que aparezca, aunque sea un comparsa como éste, vendrá a demostrar lo que se ha puesto de manifiesto acerca del comportamiento eclesiástico. La prolongación del diálogo no podrá, pues, hacerse en el mismo espacio, será la Iglesia de San Benito la elegida por Lactancio para que Valdés pueda prolongar retóricamente su conversar (adviértase la distinta actitud ante los benedictinos). Cuando el diálogo ha acabado, se han cumplido los dos

propósitos que pretendía Valdés y que dividían su obra. Como anuncia Lactancio:

> Y lo primero que haré será mostraros cómo el Emperador ninguna culpa tiene en lo que en Roma se ha hecho. Y lo segundo, cómo todo lo que ha acaecido ha seído por manifiesto juicio de Dios, para castigar aquella ciudad.

Doble propósito formulado ya en el «argumento»:

> En la primera parte, muestra Latancio al Arcidiano cómo el Emperador ninguna culpa en ello tiene, y en la segunda cómo todo lo ha permitido Dios por el bien de la cristiandad.

El Arcediano quedará convencido. El final de la primera parte viene anunciado por la manifestación de su error con respecto al primer asunto y el ruego de que le exponga el segundo:

> Ya no me queda qué replicar. Cierto, en esto vos habéis largamente cumplido lo que prometistes. Yo os confieso que en ello estaba muy engañado. Agora querría que me declarásedes las causas por qué Dios ha permitido los males que se han hecho en Roma, pues decís que han seído para mayor bien de la cristiandad.

Y ésta será la materia de la segunda parte. La estructura de la obra queda, pues, expuesta con claridad, y en su factura responde a esta sencillez. En palabras de Margherita Morreale:

> El *Diálogo de las cosas ocurridas en Roma,* por ser el primero y el menos perfecto de los dos diálogos valdesianos, muestra más a las claras los distintos elementos que entran en su composición. Empecemos, pues, echando una ojeada a la composición de la obra. Le precede un prólogo de estilo semiciceroniano en el cual Valdés declara las circunstancias y el propósito que le han movido a tomar la pluma. Sigue el argumento; allí, como también más

34

adelante, el autor asienta las dos tesis que va a demostrar en el curso de la obra, o sea la inocencia del Emperador y el carácter providencial de los acontecimientos. Estos dos propósitos están demasiado entretejidos para que se observe siempre la separación temática establecida inicialmente; pero el hecho es que Valdés (como ya Erasmo en algunas de sus declamaciones) divide su librito en dos partes, poniéndolas bajo las rúbricas de la apología y la demostración[59].

Un recurso retórico, la antítesis, será común a ambas partes. La figura del Emperador se verá realzada en contraste con la del Papa. Los desmanes de los soldados imperiales destructores de imágenes, reliquias, elementos de una religiosidad exterior, se opondrán a los de los eclesiásticos, que ensuciaban su alma con vicios, hollaban la práctica de una religiosidad auténtica, interior. Y ambos, la cabeza y esos miembros destacados de la Iglesia, no cumplían con su oficio. Pero las simetrías no se limitan a esas contraposiciones, como veremos.

Los papeles que los personajes desempeñan en el diálogo se configuran desde el inicio. Tras tomar precauciones («Pues estamos aquí donde nadi no nos oye, yo os suplico, señor, que lo que aquí dijere no sea más de para entre nosotros»), el Arcediano hará un apasionado discurso contra la destrucción de Roma por el Emperador, a quien le atribuye la voluntad de hacerlo «por su pasión particular y por vengarse de un no sé qué». La respuesta mesurada de Lactancio contrasta con la serie de exclamaciones e interrogaciones retóricas que expresan la fuerza de la queja de su interlocutor. No le va a contestar con pasión, sino con razón: «Yo no os quiero responder con pasión como vos habéis hecho.» Va a demostrarle lo engañado que está, va a tomar, por tanto, las riendas del discurso. A Lactancio le queda la réplica: «Solamente os pido que es-

[59] «El *Diálogo de las cosas ocurridas en Roma* de Alfonso de Valdés. Apostillas formales», *Boletín de la Real Academia Española,* XXXVII, 1957, páginas 397-398.

téis atento y no dejéis de replicar cuando toviéredes qué, porque no quedéis con alguna duda.»

Y, en efecto, Lactancio argumenta, demuestra y convence con facilidad al Arcediano. En la segunda parte, éste va a exponer lo que ha visto en Roma, pero Lactancio iniciará las digresiones y las cortará con un autoritario «prosigamos adelante».

La defensa del Emperador se plantea desde su actuación opuesta a la del Papa. Y antes de iniciar la contraposición, Lactancio hace una salvedad significativa que anuncia el contenido de su exposición: «Cuanto a lo primero, quiero protestaros que ninguna cosa de lo que aquí se dijere se dice en perjuicio de la dignidad ni de la persona del Papa...»

La contraposición entre el Emperador y el Papa

En el *Diálogo de Mercurio y Carón,* el análisis del comportamiento de las ánimas se hará según hayan o no cumplido con los deberes de su oficio, y ése es el punto de partida para perfilar la antítesis que Papa y Emperador van a formar. Pregunta Lactancio:

> Y porque mejor nos entendamos, pues la diferencia es entre el Papa y el Emperador, quiero que me digáis, primero, qué oficio es el del Papa y qué oficio es el del Emperador, y a qué fin estas dignidades fueron instituidas.

Lactancio demostrará cómo el Emperador ha hecho lo que su oficio le exige y cómo el Papa no, de donde se pondrá de manifiesto que la responsabilidad del saqueo de Roma es del Romano Pontífice y no del Emperador:

> Pues si yo os muestro claramente que por haber el Emperador hecho aquello a que vos mesmo habéis dicho ser obligado, y por haber el Papa dejado de hacer lo que debía por su parte, ha suscedido la destruición de Roma, ¿a quién echaréis la culpa?

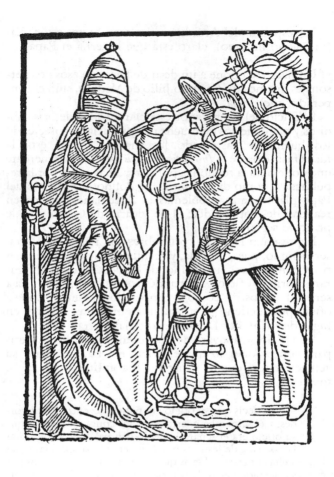

Erhard Schön, *El Papa melancólico*. Adaptado de *Die Vier wunderlichen Eygenschafft und Würhung des Weins*, Nurember, 1528.

La respuesta del Arcediano es clara: «Si vos eso hacéis (lo que yo no creo), claro está que la terná el Papa.»

Un hacer se opone a un dejar de hacer en esos dos personajes que no son Carlos o Julio de Médicis, sino el Emperador y el Papa.

El oficio del Emperador está claro: «defender sus súbditos y mantenerlos en mucha paz y justicia, favoreciendo los buenos y castigando los malos», detrás está la idea erasmiana de la *Institutio principis christiani:* «Acuérdate que no se hizo la república por el rey, mas el rey por la república»[60], como dice el buen rey Polidoro. El oficio del Papa plantea más problemas al Arcediano, porque en realidad desempeña dos: el de vicario de Cristo y el de príncipe seglar.

Representar la vida y costumbres de Cristo en la tierra, ser ejemplo, pues, de vida, y mantener a los cristianos en paz y concordia serán algunos de los deberes que configuran su primer oficio. A partir de esos presupuestos, le va a ser fácil demostrar cómo el Emperador sí cumple con su oficio pues defiende a sus súbditos mientras el Papa, en lugar de mantener la paz, levanta la guerra.

Lactancio se apoyará de nuevo en la serie de antítesis para contraponer lo que el oficio del Papa exigía y su actuación totalmente contraria. La antítesis está en sí mismo:

> Vos decís que su oficio era poner paz entre los discordes, y él sembraba guerra entre los concordes. Decís que su oficio era enseñar al pueblo con palabras y con obras la doctrina de Jesucristo, y él les enseñaba todas las cosas a ella contrarias. Decís que su oficio era rogar a Dios por su pueblo, y él andaba procurando destruirlo. Decís que su oficio era imitar a Jesucristo, y él en todo trabajaba de selle contrario.

60 *Diálogo de Mercurio y Carón,* ed. cit., pág. 143. Dice Erasmo: «Ii demum principis titulo digni sunt, non qui rempublicam sibi, sed se reipublicae dicant», *Opera,* IV, 441.

Su actuación provoca la guerra, se entromete en la política que el Emperador lleva a cabo cumpliendo con su oficio. «¿Para qué se quiere él meter donde no le llaman y en lo que no toca a su oficio?» exclamará Lactancio y hará enseguida un bello alegato contra la guerra, deudor de la *Querella pacis* de Erasmo[61]. El Papa es el vicario de Cristo, cabeza del cuerpo de la Iglesia cuyos miembros son todos los cristianos —idea paulina, central en la doctrina de Erasmo y, por consiguiente, en los *Diálogos* de Valdés— y no puede promover guerra contra ellos.

Aunque Valdés apunta —a través de Lactancio— la conveniencia de que el señorío del Papa fuese sólo espiritual («Cierto, a mi parescer, más libremente podrían entender en las cosas espirituales si no se ocupasen en las temporales»), acepta su condición de príncipe seglar, y Lactancio se va a centrar ahora en el análisis de si cumple o no con las obligaciones de este otro oficio suyo:

> Hasta agora he tratado la causa llamando al Papa Vicario de Jesucristo, como es razón. Agora quiero tratarla haciendo cuenta o fing[i]endo quél también es príncipe seglar, como el Emperador, porque más a la clara conozcáis el error en que estábades.

La exposición es, a partir de ahora, esencialmente política. Una sucinta sucesión cronológica de hechos nos ofrece el retrato de un Papa conspirador a espaldas de Carlos V, que actúa con justicia, guiado por el amor a su pueblo. El cumplir con su oficio es siempre el apoyo para la argumentación de Lactancio: «¿paréceos quel Papa hizo como buen príncipe en tomar las armas contra el Emperador...». Un solo escollo se levanta en la contraposición de los dos modos de actuar: la entrada de las tropas de don Hugo de Moncada y del cardenal Colonna en Roma el 20 de septiembre de 1526, es decir, el antecedente del saco. Lactancio echará mano de un ejemplo:

[61] M. Morreale indica que Valdés «en su idea del príncipe cristianísimo e invictísimo, se halla más cerca de Castiglione que de su venerado maestro Erasmo», *Para una lectura de la diatriba...*, pág. 90, nota 50.

Veamos: si vos toviésedes un padre que en tanta manera hobiese perdido el seso que con sus propias manos quisiese matar y lisiar sus propios hijos, ¿qué haríades?

La respuesta del Arcediano es la que conviene para la aplicación del caso a la conducta del Papa:

No teniendo otro remedio, encerrarlo hía o tenerlo hía atadas las manos hasta que tornase en su seso.

Y ante las reticencias del Arcediano, Lactancio aportará otra variante del mismo caso aplicándola a su propio interlocutor que le permite referirla luego a la concepción del cuerpo místico, cuya cabeza es Cristo y su vicario, y los miembros los cristianos:

Si vos (lo que Dios no quiera) estoviésedes tan fuera de seso que con vuestros propios dientes os mordiésedes los miembros de vuestro cuerpo, ¿no agradeceríades y terníades en mucha gracia al que os atase hasta que tornásedes en vuestro seso?

En la segunda parte, Lactancio recurrirá también a otro ejemplo para demostrar su razón. Y cuando en ella vuelva a la materia de esta primera parte, recordará el caso del padre que quería matar a sus hijos, que pasa a caracterizarla.

El relato de la sucesión de hechos que desembocarían en el saco de Roma cerrará esa primera parte. Pero no se presenta como tal, sino como actuación del Papa —que no hace lo que debe— y del Emperador —que cumple con su oficio. El propio Arcediano contribuye al relato con la información (desconocida por Lactancio) de cómo «tenía ya el Papa hecha otra nueva liga, muy más recia que la primera, en que el Rey de Inglaterra también entraba»; su papel de conspirador lo configura y lo desacredita como príncipe. El promueve la guerra, el Emperador se defiende. «¿Queréis vosotros que os sea lícito hacer guerra y que a nosotros no nos sea lícito defendernos?» preguntará Lactancio marcando muy bien la contraposición entre ambos comportamientos y entre los pronom-

bres «vosotros/nosotros», que revierten la oposición de las dos figuras, Papa / Emperador, en los dos interlocutores que los defienden Arcediano / Lactancio. El «Ya no me queda que replicar» del Arcediano ya comentado indica el final. El Emperador no tuvo la culpa de la situación que desembocó en el saco, sí el Papa, y el Vicario de Cristo con su actuación política provocó la serie de hechos que culminaron en el descontrol del ejército que «sin consentimiento, sin voluntad del Emperador» saqueó Roma. El Papa no cumplió con su doble oficio, ni como vicario de Cristo ni como príncipe seglar. No es extraño que Castiglione se quejase del ataque al Papa, como el propio Valdés en carta al Nuncio señala: «Si V.S. se quexa de mí que meto mucho la mano en hablar contra el Papa, digo que la materia me forzó a ello»[62]. No puede, en efecto, desmentirlo; y Castiglione en su respuesta a la carta citada lo convertirá en objetivo del *Diálogo:* «e perchè como ho detto, e voi confessate, la materia del vostro libro è il calunniare il Papa»[63]. Pero no era así; la alabanza del Emperador llevaba consigo, en ese juego de antítesis siempre presente en Valdés, el ataque a su antagonista, el Papa, prisionero con razón, por tanto.

En la segunda parte, el Papa no aparece en primer plano hasta el final, cuando el Arcediano reemprende el relato de las actuaciones políticas posteriores al saqueo y Valdés recuerda el ejemplo expuesto en esa primera parte con la que entronca.

El saco de Roma: castigo divino

Pero la materia es otra: demostrar «cómo todo lo ha permitido Dios por el bien de la cristiandad», «lugar común entre los imperiales persuadidos de la misión providencial de su señor», como dice Bataillon[64]. Para ello

[62] Citada por M. Morreale, *ibíd.,* pág. 87.
[63] *Ibíd.*
[64] *Erasmo y España,* México, 1966, pág. 367.

Lactancio parte de una verdad demostrada, que no puede negar el Arcediano: «vos no me negaréis que todos los vicios y todos los engaños que la malicia de los hombres puede pensar no estoviesen juntos en aquella ciudad de Roma». El Arcediano no sólo no lo niega, sino que la describe «llena de vicios, de tráfagos, de engaños»; es la Roma Babilonia, y en ella «los ministros de la Iglesia no tenían cuidado sino de inventar maneras para sacar dineros». El dinero se convierte en el ídolo de los servidores de Cristo. Lactancio lo asevera con el testimonio de «todos los que de allá vienen» y con el suyo, porque él también estuvo en Roma en un tiempo pasado indeterminado.

Enseguida Lactancio va a recurrir al ejemplo: el maestro vicioso que contagiaba de sus malas costumbres a los hijos debería —según resuelve el Arcediano— ser primero amonestado y luego castigado. El paralelismo con el expuesto en la primera parte es indudable, aunque no coinciden en el lugar donde Valdés los introduce; así volverá a mencionar el ejemplo «del hijo que tiene a su padre atado» cuando esté a punto de cerrar la segunda parte después de coincidir ambos personajes en que Lactancio cumplió lo prometido.

El maestro —al igual que antes el padre— es el romano Pontífice. Dios mandará primero al buen profeta, Erasmo, que amonesta a la Corte romana —se aleja ya del ataque directo a su cabeza— para que se enmiende. Pero será inútil. Y Dios permitirá que se levante el falso profeta, Lutero, para que los eclesiásticos modifiquen su conducta ante el temor de perder el dominio de Alemania. Es el preámbulo de la destrucción, los avisos previos al castigo.

El Arcediano abrirá un paréntesis en la exposición al señalar la necesidad de un Concilio y los agravios que los alemanes dijeron recibir de Roma. Al detallar algunos, el Arcediano se presenta como víctima de los perjuicios que se seguirían si se intentase remediarlos; se incluye en la curia eclesiástica, contra quien se dirigen, hablando en primera persona del plural. Y el supuesto «perjuicio» es

El Emperador entra en Roma. Grabado en madera del Fronstispicio
Prognosticatio de J. Carion, Leipzig, 1521.

económico. Sin máscara defiende su provecho. Ante la contradicción, que pone de manifiesto Lactancio, existente entre la alabanza de la pobreza de Cristo y la necesidad de dinero para obtener cualquier servicio de la Iglesia, el Arcediano no quiere ni tan siquiera argumentar: «Aosadas que yo nunca rompa mi cabeza pensando en esas cosas de que no se me puede seguir ningún provecho.» No quiere que se reduzcan las fiestas de guardar, como solicitaban, por las ofrendas que perderían. El personaje, con absoluta naturalidad, es ejemplo vivo de la conducta que se ataca en el clero. Si ha ido a Roma a obtener un beneficio vacante, tiene como única preocupación las prebendas que se obtienen en su puesto. Nada más alejado de lo que Cristo predicaba, y, por tanto, como su servidor, nada más alejado del cumplimiento de su oficio.

Pero no sólo se censura la venta como práctica usual de la curia eclesiástica, sino su vivir con mancebas. Lactancio va a defender el matrimonio de los clérigos, como Erasmo en *De interdicto esu carnium,* y la réplica del Arcediano intensifica el cinismo del que había hecho gala: «si la que tengo no me contenta esta noche, déjola mañana y tomo otra». No hay recato alguno en esa confesión que semeja la de las ánimas ante Carón: «Mantenéislas vosotros y gozamos nosotros dellas.» El obispo que se condena define su oficio ante Mercurio y Carón por los signos externos que caracterizan su dignidad, su capacidad de mando y de gasto de las rentas a su gusto, a guisa de señor feudal:

> Obispo es traer vestido un roquete blanco, decir misa con una mitra en la cabeza y guantes y anillos en las manos, mandar a los clérigos del obispado, defender las rentas dél y gastarlas a su voluntad, tener muchos criados, servirse con salva y dar beneficios[65].

Y antes de entrar en la barca, encomienda a Carón a

[65] *Diálogo de Mercurio y Carón,* pág. 50.

«una dama muy hermosa que se llama Lucrecia», a la que tenía para su «recreación»[66].

De modo semejante, el Arcediano, desde un lugar más humilde en la jerarquía eclesiástica, no esconderá su condición de mujeriego ni pretenderá justificarla: «Esotro de las mujeres... a la fin nosotros somos hombres, y Dios es misericordioso.» Esa ausencia de argumentación ante la condición de los hombres ya la utilizó con la actitud del Papa que, en vez de procurar evitar una guerra, encendía otra. Un «pero al fin los hombres son hombres, y no se pueden así, todas veces, domeñar a lo que la razón quiere» en boca del Arcediano ponía fin a las preguntas de Lactancio. El eclesiástico, sea papa, obispo o arcediano, se deja llevar por su provecho y su gozo; el ejercicio de la voluntad que da dignidad al hombre no caracteriza su comportamiento. Los alemanes, con sus agravios, tenían razón; reflejaban un malestar por un comportamiento colectivo de la curia romana.

El paréntesis se cierra, y Lactancio vuelve a recordar la actuación divina con el envío primero de Erasmo y después de Lutero antes de precisar ya el castigo: en primer lugar el aviso del saqueo de Hugo de Moncada y los coloneses, después el espantoso saco de 1527. Dios ha actuado —porque es el brazo divino el que se manifiesta— como el Arcediano decía se debía hacer con el maestro que pervertía con sus vicios a sus hijos:

> Viendo Dios que no quedaba ya otro camino para remediar la perdición de sus hijos, ha hecho agora con vosotros lo que vos decís que haríades con el maestro de vuestros hijos que os los inficionase con sus vicios y no se quisiese emendar.

Vuelve, pues, a la mención del ejemplo y cierra así ese preámbulo a la descripción del saco. Ahora el Arcediano va a desempeñar el papel de narrador como testigo de los hechos, y Lactancio pretende demostrar en cada uno de ellos la voluntad divina:

[66] *Ibíd.*, pág. 52.

Contadme vos la cosa cómo pasó, pues os hallastes presente, y yo os diré la causa por que, a mi juicio, Dios permitió cada cosa de las que con verdad me contáredes.

La unidad que ahora se inicia se va a cerrar unas páginas antes del final, tras el alegato contra las reliquias. Los dos personajes ponen de manifiesto ese cierre. Lactancio solicitando del Arcediano la aquiescencia a su labor: «Y agora quiero que me digáis si a vuestro parecer he complido lo que al principio os prometí.» Y éste dándosela: «Digo que lo habéis hecho tan cumplidamente, que doy por bien empleado cuanto en Roma perdí.»

El relato del Arcediano se inicia con la llegada a los muros de Roma, la muerte del duque de Borbón y el asalto. La descripción del saqueo constituye el centro de su narración. Valdés no niega los desmanes, se ciñe a testimonios que llegan a sus manos como secretario del Emperador. Su argumentación partirá de ellos, sólo así le puede dar eficacia. Como dice Bataillon:

> Estos excesos, condenados por la piedad ortodoxa como sacrilegios, no piensa el Secretario ni un momento en negarlos, o en insinuar, como en la carta a los príncipes cristianos, que los han exagerado los enemigos del Emperador[67].

La alabanza del Duque de Borbón se une al mentís de su condena por la excomunión, pero son sólo palabras del parcial Lactancio. En cambio, Carón en su diálogo con Mercurio, con la ignorancia de su muerte atestiguará sin discusión posible que el Duque tomaría «el camino de la montaña»[68], porque por su barca no pasó.

El asalto se presenta como «cosa maravillosa» —y lo mismo harán los testimonios reales que tuvo que consultar Valdés— por lo bien armada que estaba la defensa de la ciudad y la desproporción entre las pocas muertes de los asaltantes y las muchas de los defensores. En una carta

[67] *Erasmo y España,* pág. 375.
[68] *Diálogo de Mercurio y Carón,* pág. 55.

que copia Rodríguez Villa se habla de lo providencial del asalto manifestado por esa facilidad en el acceso a la ciudad: «Más por divina providencia que por fuerzas humanas, los nuestros entraron por la banda del Burgo»[69]. Y Francisco de Salazar —fuente transcrita al pie de la letra a veces por Valdés— dirá que «pareció una cosa de miraglo»[70], aunque las crueldades hechas parecen contradecirlo. Salvará el escollo hablando de los «secretos de Dios» para castigar los pecados de ese pueblo. Valdés seguirá parecida argumentación. El término *milagro* se une a los de *cosa maravillosa* y *maravillas* para subrayar lo providencial del saqueo desde su inicio. Dios manifiesta su intervención en esos hechos inexplicables. La figura del Emperador no aparece; sus soldados actúan por una concatenación de sucesos —el más destacado, la muerte de su jefe, el duque de Borbón, que los desencadena— provocados por la actuación de la divinidad. Exclamará Lactancio:

> ¡Oh inmenso Dios, y cómo en cada particularidad destas manifiestas tus maravillas! ¡Quesiste queste buen Duque muriese por esecutar con mayor rigor tu justicia!

Esta muerte no está causada por la cólera divina contra el jefe del ejército (como pretendía Castiglione), sino que es el medio que utiliza Dios para llevar a cabo su castigo contra los eclesiásticos corruptos.

El Papa no intenta detener el avance de los soldados. Siempre confía en la llegada de las tropas de la liga para acabar con las del Emperador. Su figura, aunque no directamente enfocada, se sigue perfilando en su papel de príncipe seglar, no como vicario de Cristo. Y como príncipe, no le preocupa el bien de sus súbditos, sino su estrategia política.

Primero el saqueo del palacio del Papa y de las demás casas del Burgo, después y durante más de ocho días, el de toda Roma. La descripción del Arcediano al comienzo

[69] *Memorias para la historia del asalto...*, pág. 135.
[70] *Ibíd.*, pág. 143.

no se detiene en detalles, intenta captar el desastre, la destrucción, la huida y el dolor de la gente. El Arcediano se implica en él con su sentimiento, pero éste no lo es al cristalizarse en expresión fosilizada que repetirá: «que aún ahora me tiemblan las carnes en decirlo». Valdés rompe el dramatismo de la escena relatada con un inciso sobre la contraposición «mandamientos de Dios» y «mandamientos de la Iglesia» traducida a una pregunta al Arcediano sobre cuál era mayor pecado: una fornicación o comer carne el Viernes Santo. Con la ironía que le caracteriza y que ahondará en el *Diálogo de Mercurio y Carón,* Valdés hace que el Arcediano se escandalice de tal pregunta por lo obvio de la respuesta, que es la contraria a la esperada:

> ¡Gentil pregunta es ésa! Lo uno es cosa de hombres, y lo otro sería una grandísima abominación. ¡Comer carne el Viernes Santo! ¡Jesús! ¡No digá[i]s tal cosa!

Ya ha sonado antes el atribuir a la condición del hombre el apetito que lo rebaja a la de animal.

El inciso se cierra con el mandato de Lactancio: «agora prosigamos adelante nuestro propósito». Y sigue la descripción y la insistencia en que fue juicio de Dios y no obra de los hombres: a todos afecta el saco incluso a los españoles y súbditos del Emperador. El saqueo no sólo consistió en el robo y en la destrucción, sino en el pedir rescate por las personas. Lactancio apunta ya una oposición que va a desarrollar más adelante: frente al rescate y venta de hombres que hacían los soldados, el de las ánimas, pero es materia que queda reservada a la confidencia al oído por parte de Lactancio. El miedo al Emperador llevaba al Arcediano a querer hablar donde nadie le oyese; el miedo al poder religioso lleva a Lactancio a silenciar su crítica.

El relato del Arcediano entrará ya en precisiones: primero describirá cómo maltrataban a los cardenales, después a los obispos. La réplica de Lactancio sigue a cada una de las precisiones: los cardenales consentían la actua-

ción del Papa; si los soldados se disfrazaban de cardenales y hacían befa de su dignidad, ellos habían obrado antes peor que los soldados. Resuena de nuevo la excusa que con ironía constante pone Valdés en boca del Arcediano: «los cardenales son hombres y no pueden dejar de hacer como hombres». La condición humana tiene unas servidumbres —según los clérigos— que justifican el comportamiento colectivo que se hizo merecedor del castigo divino.

A la venta de un obispo opone Lactancio la de las ánimas y reemprende la materia aludida y silenciada, pero no menciona las bulas esta vez, sólo las compras de los beneficios.

El dinero se convierte de nuevo en el centro de la actividad de los eclesiásticos, y es este dinero del que se apoderan y derraman los soldados.

En los detalles del desastre volverá el Arcediano a describir el saqueo del palacio del Papa y el de las iglesias de Roma. Y Lactancio iniciará otra digresión al contraponer a esos templos muertos los templos vivos que son las ánimas; las cosas visibles, corruptibles, a las invisibles con las que se honra a Dios.

Opone las iglesias perecederas, edificios vanos, al mundo, hermosa iglesia en la que vive Dios, a la unión de los cristianos. Va cobrando forma y fuerza la doctrina erasmista en boca de Lactancio utilizada como neutralizadora de los desmanes cometidos en Roma. No trata de justificarlos o negarlos, sólo les opone otros peores que caracterizaban la vida de los eclesiásticos. Dios permite la destrucción para mostrar su desprecio por las cosas materiales. Como dice Bataillon:

El diálogo prosigue su demostración según un ritmo erasmiano por excelencia (tan erasmiano, que es difícil asignar a esta parte una fuente precisa en la obra de Erasmo. Valdés hace pensar lo mismo en la Regla V del *Enchiridion* que en el Adagio de los *Silenos de Alcibíades*), pasando siempre, como por juego, de lo material a lo espiritual, de lo exterior a lo interior, oponiendo, a cada una de

las atrocidades impías de la calle, los sacrilegios menos visibles de los cuales son castigo[71].

La figura de Lactancio crece a los ojos del Arcediano y del lector. La ignorancia del eclesiástico sobre la relación del hombre con Dios contrasta con la seguridad del joven caballero que defiende la espiritualidad interior erasmista. El consabido «agora proseguid adelante» cierra el inciso y lleva a nuevas precisiones. Tampoco buscará variedad Valdés en su *Diálogo de Mercurio y Carón* para reemprender el relato de los hechos políticos interrumpido por el desfile de las ánimas. Las frases de mandato de Carón «Y tú prosigue adelante», «Y tú, Mercurio, prosigue adelante», «prosigue tu historia», «torna a tu historia»[72] serán equivalentes a las de Lactancio. En el segundo diálogo tendrán que multiplicarse porque la exposición doctrinal y la política corren paralelas; en este diálogo se funden, y la fórmula sólo pone fin a digresiones iniciadas por Lactancio sobre asuntos esenciales en el pensamiento erasmista que configuran la nueva piedad. El entusiasmo del Arcediano ante esas palabras que nunca antes oyó subraya la fuerza de la vivencia del cristianismo de Lactancio, es decir la innovación y el atractivo del mensaje erasmista, y a la vez nos ofrece otra cara del corrupto Arcediano, es permeable a esa nueva concepción.

Si antes del inciso hablaba de las salas del palacio del Papa hechas establos, ahora reemprende el relato con semejante contenido: los templos y la misma iglesia de San Pedro llenos de caballos. Opondrá las almas, templos vivos, llenas de vicios, a esas salas llenas de caballos de esos templos muertos: la ofensa a Dios es muy superior con el primer desacato. El ataque a los eclesiásticos, entre los que se incluye al Arcediano, aparece sin paliativos. Un Lactancio erasmista lanza la acusación:

[71] *Erasmo y España,* pág. 376. El paréntesis es la nota 31, que incorporo al texto.
[72] *Diálogo de Mercurio y Carón,* págs. 24, 98, 45 y 53 respectivamente.

Pero vosotros tomáislo todo al revés; tenéis mucho cuidado de tener muy limpios estos templos materiales, y el verdadero templo de Dios, que es la vuestra ánima, tenéisla tan llena de vicios y abominables pecados, que ni ve a Dios ni sabe qué cosa es.

Otros hechos no tienen réplica: la violación de doncellas. Es uno de los actos que caracterizan las guerras y el comportamiento de los soldados y los hacen rechazables. Lactancio no puede hacer otra cosa que situar el hecho como mucho más grave que los citados y echarle la culpa a los causantes de la guerra, a ese «vosotros» al que dirige el ataque.

El siguiente dato que aporta el Arcediano es la destrucción de los procesos durante el saqueo y provocará un ataque a los pleitos en su interlocutor. Y en San Pedro, que contempla con Mercurio el saqueo, un ataque de risa, que justifica así:

> Yo me río de la locura de los hombres, que andarán agora muy despechados, tornando a formar sus pleitos, y ríome de placer en ver destruida una cosa tan perjudicial a la religión cristiana cuanto es traer pleitos[73].

El saqueo es sólo un episodio en el relato de Mercurio, y el dios sintetiza lo que el Arcediano expone: soldados en hábitos de cardenales, el robo de reliquias, el hurto de una custodia de oro con la hostia sagrada, la guerra de los procesos. San Pedro desempeña el papel de Lactancio y expone sus mismos argumentos. Si Valdés ha sancionado antes la opinión del caballero sobre la salvación del duque de Borbón con el testimonio del barquero Carón, ahora acude al mismo primer Vicario de Cristo para dar fuerza a la vivencia del cristianismo de Lactancio. Mercurio no hubiese sido voz autorizada, y Valdés no duda en la convivencia sincrética de éste con San Pedro para dar autoridad a la doctrina erasmista, a la vez que así quita dramatismo al saqueo llevado a cabo por los soldados del

73 *Ibíd.*, pág. 58.

Emperador al contraponerlo al comportamiento anterior de las víctimas.

Les quedan dos materias esenciales al caballero y al eclesiástico: las reliquias y las imágenes. Antes enumerará éste otros datos: no se dijo misa en Roma en meses, abrieron sepulturas para robarlas, y el hedor de las iglesias era insoportable. El Arcediano inicia la descripción del saqueo de las reliquias subrayando la importancia de la materia: «he querido guardar lo más grave para la postre». Como M. Morreale indica, Erasmo da a Valdés «el atrevimiento de meterse en un terreno tan quebradizo». Y prosigue:

> En los *Coloquios,* [Erasmo] no dejará desaprovechado el tema de las reliquias, bien sea que aludiese irónicamente a Roma como «sagrario de los tesoros de la cristiandad», o que insistiera en su argumento favorito: si Nuestro Señor hubiese querido un culto corporal se habría quedado corporalmente en la tierra [...] El coloquio erasmiano que se ha señalado especialmente en relación con la página que nos ocupa, es el que se titula *Peregrinatio religionis ergo,* que Valdés pudo muy bien conocer[74].

La enumeración que hace Valdés de las reliquias que se hallan en varios lugares, de su multiplicación o de la materialización y conversión en objeto de culto de cosas abstractas, tiene como modelo a su maestro. Erasmo. Las «calzas viejas que diz que fueron de Sanct Joseph» son semejantes al trapo con el que Santo Tomás de Canterbury se secaba la nariz[75]. Pero la tradición literaria ya los había incorporado como motivo de risa. Morreale cita a Fray Cebolla contemplando en Jerusalén «el dedo del Espíritu Santo [...] algunos de los rayos de la estrella que vieron los reyes Magos en Oriente, y una ampolla del sudor de San Miguel cuando luchó con el diablo»[76].

[74] «Comentario de una página de Alfonso de Valdés: el tema de las reliquias», *Revista de Literatura,* XXI (1962), págs. 68-69.

[75] Cfr. art. cit., pág. 69, nota 8.

[76] *Decamerón,* VI, 10, cit. por M. Morreale, *ibíd.,* pág. 73.

La repetición no mengua el efecto. La comicidad sigue presente en la sátira valdesiana; «la penitencia de la Madalena» es uno de los hallazgos de su enumeración.

El motivo del saqueo de las reliquias, que comenzó en su tratamiento como los demás —Valdés oponía las reliquias como cuerpos muertos a los hombres vivos que murieron—, se convierte en excusa para ahondar en su rechazo, como se leía en Erasmo. La unidad se cierra con la vuelta a la contraposición que Valdés ha esgrimido para amortiguar la serie de desastres que constituyen la descripción del Arcediano: opone el ánima de un simple —puesta en peligro por tal veneración— al cuerpo de un santo, que además podría no serlo. Un ejemplo práctico que puede protagonizar el Arcediano (ir a Nuestra Señora del Prado por el río o por el puente) le permite llegar al amor de Cristo, centro de la doctrina erasmista. La renuncia a lo visible forma parte de esa nueva espiritualidad que propugnaba un cristianismo interior. Ante la dificultad de la renuncia, Lactancio recomienda pedir gracia a Dios, sin convertir tal petición en *leit-motiv* de su obra, como hace su hermano Juan en el *Diálogo de doctrina cristiana*, en donde se advierte el influjo del alumbrado Ruiz de Alcaraz.

Vemos cómo el joven cortesano está dando lecciones de cómo vivir la religión al eclesiástico. El erasmista intenta presentar una nueva piedad, y a su luz los desmanes cometidos por los soldados imperiales quedan aminorados. El Arcediano subraya la novedad del discurso, habla del «nuevo lenguaje» de Lactancio, de su voluntad de «hacer un mundo de nuevo»: Erasmo le da las palabras, el Emperador, la posibilidad de imaginarlo.

Valdés —como Erasmo— no es iconoclasta. No quiere acabar con la veneración de las reliquias, pero las reduce a un lugar discreto; tampoco con las imágenes, pero éstas constituyen la última unidad en la enumeración sobre la que hablan ambos personajes. Una anécdota pone de relieve el tinte supersticioso que toman por la adoración del pueblo al preferirlas al Santísimo Sacramento. Lactancio las une a las reliquias en su crítica: «...los mismos

engaños que recibe la gente con las reliquias, eso mismo recibe con las imágenes». Y al negocio que a veces hay tras de ellas. También hará una enumeración: la de oficios dados a los distintos santos a guisa de dioses de los gentiles. Como asimismo ha señalado M. Morreale[77], su modelo sigue siendo Erasmo. En su *Modus orandi* habla de «las diferencias de supersticiones que hay entre algunos en tomar por abogados a diversos santos por sus intereses» y explica los cultos populares como restos de paganismo:

> Si el hábito supersticioso de correr con antorchas, en memoria del rapto de Proserpina, se cambiaba en costumbre religiosa, reuniéndose el pueblo en el templo con cirios encendidos para honrar a la Virgen María; si aquellos que antiguamente invocaban en sus enfermedades a Apolo o a Esculapio, invocaban ahora a San Roque o a San Antonio...[78].

Y en el *Enquiridion,* en uno de cuyos pasajes habla del sacrificio de un toro a Neptuno. Según la erudita, pudo servir a Valdés como punto de partida, él lo transformaría en «el correr toros en el día del santo patrono». Indica cómo coinciden también en dos cultos: el de San Roque, contra la peste, y el de Santa Apolonia, para el dolor de muelas:

> Alius Rochum quemdam adorat, sed cur? Quod illum credat pestem a corpore depellere [...] Hic jejunat Apolloniae, ne doleant dentes[79].

M. Morreale señala cómo

[77] «Comentario a una página de Alfonso de Valdés sobre la veneración de los santos», *Doce consideraciones sobre el mundo hispano-italiano en tiempos de Alfonso y Juan de Valdés* (Roma, 1979), págs. 265-280.

[78] Pasaje de *Opera,* V, col. 1120, citado por M. Bataillon, *Erasmo y España,* pág. 575.

[79] Cita M. Morreale por la edición latina «por ser posiblemente éste el texto que Valdés tuviera a la vista», *Doce consideraciones,* pág. 274.

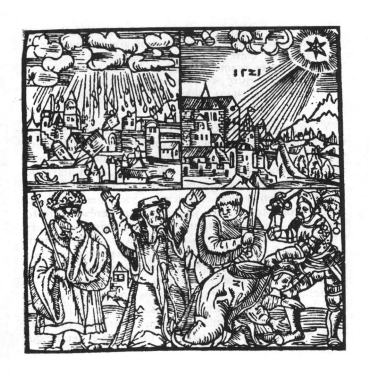

Fronstispicio de la *Prognosticatio* de J. Carion, Leipzig, 1521.

el final apodíctico, «los nombres han cambiado, la finalidad es la misma», y el nervio de todo el argumento en la distinción entre la superstición paganizante y la plegaria cristiana en cuanto ésta impetra los bienes materiales de Dios por Cristo, pasan casi tal cual (prescindiendo de la forma) a la página valdesiana[80].

Y, en efecto, la devoción a Cristo que resulta relegada es defendida por Lactancio al comienzo y al final de esta unidad. En su centro, el Arcediano relata un episodio que no tiene contrapartida. No puede casi narrarlo: «¿Queréis mayor abominación que hurtar la custodia del altar y echar en el suelo el Santísimo Sacramento? ¿Es posible que de esto se pueda seguir ningún bien?» En efecto, Lactancio no puede argumentar beneficio alguno. Es Cristo el profanado. Pero Valdés no va a seguir el camino acostumbrado, sino que va a negar esa versión presentando otra en la que no hay profanación: «Lo que yo he oído decir es que un soldado tomó una custodia de oro y dejó el Sacramento en el altar, entre los corporales, y no lo echó en el suelo, como vos decís.» Y para reafirmarla, Mercurio, que contempla la escena, es testigo de esta última, y San Pedro con sus palabras insiste en el detalle que la distingue:

> Y como viese yo un soldado hurtar una custodia de oro, donde estaba el Sanctísimo Sacramento del cuerpo de Jesucristo, echando la hostia sobre el altar, comencé a dar gritos, y dijo el buen San Pedro: «[...] tanto más confondidos se hallen en pensar cuánto es mayor abominación echar el dicho Sacramento en un muladar de hediondos vicios que en el altar»[81].

Por segunda vez, Valdés recurre a los personajes literarios para asentar hechos reales. No pretende ser original en la información aportada. En este *Diálogo* se apoya a menudo en los datos que da Francisco de Salazar sin

[80] *Ibíd.*, pág. 275.
[81] *Diálogo de Mercurio y Carón,* pág. 57.

nombrarle, como mostró ya Fernández Montesinos; a veces incluso reproduce sus mismos términos, como anoto. En el *Diálogo de Mercurio y Carón*, la exposición política que lleva a cabo Mercurio se asienta en documentos que manejó el secretario del Emperador y que transcribe textualmente a veces. La veracidad es más importante que la creación. En este *Diálogo*, el motivo que llevó a Valdés a escribirlo puede con su vena creadora, en la que no se siente todavía seguro. Sólo hay breves resquicios en los que se manifiesta. En el *Diálogo de Mercurio y Carón* se reafirma, y la invención encuentra un lugar: la de servir de contrapeso a la materia desabrida que es la exposición política de Mercurio. El desfile de ánimas que interrumpe la historia aporta «algunas gracias» y «buena doctrina». Erasmo le da la buena doctrina, y su capacidad creadora se pone de manifiesto en la ironía agudísima que llevan consigo esas «gracias».

El episodio del Santísimo Sacramento concluye con la repetición del argumento que disculpaba convertir las iglesias en establos: los vicios convierten el alma en un muladar, y es peor echar en ella el Sacramento que no en el altar. Y a él se une la falta de argumentación que aplicó antes a la violación de doncellas: es cosa de guerra —explicación paralela a la de es «cosa de hombres», que tanto prodiga el Ardeciano—, y tienen la culpa los que la provocan.

Ese episodio cierra, como dije, la demostración de Lactancio. El Arcediano se da por satisfecho y como San Pablo o como sus sucesores, el buen casado que se salva o sobre todo el rey Polidoro del *Diálogo de Mercurio y Carón*, se libra de la tiniebla y de la ceguedad: «... con ello he ganado un día tal como éste, en que me parece haber echado de mí una pestífera niebla de abominable ceguedad y cobrado la vista de los ojos de mi entendimiento». El rey Polidoro dará gracias a Dios «que me había librado de una tan ciega tiniebla y de una tan trabajosa ceguedad»[82]. Pero mientras esos personajes hacen realidad la meta-

[82] *Ibíd.*, pág. 135.

morfosis de la que hablan, el Arcediano sigue con su ambición, sólo preocupado por obtener sus beneficios. Parece que ha conseguido ver únicamente lo que Lactancio se proponía: el carácter providencial del saco.

El diálogo no ha concluido todavía. El Arcediano, a petición de Lactancio, va a contar lo que pasó en Roma hasta que se fue: la reticencia del Papa a pactar esperando el socorro de la Liga y su rendición final con su retiro a Nápoles. Sólo una objeción: no está bien tener presa a la cabeza de la Iglesia. Lactancio reemprende la defensa del Emperador, regresa a la materia de la primera parte y al ejemplo que la ilustró: «¿no os parece que está mejor en poder del Emperador que en otra parte, aunque estoviese contra su voluntad, conforme a lo que hoy decíamos del hijo que tiene a su padre atado?».

La visión patética del Papa despojado de su pompa será el último testimonio del Arcediano que, como Francisco de Salazar, gestionaba la concesión de unos beneficios vacantes. La conversación sobre la necesidad de que el Emperador aprovechase la circunstancia para reformar la Iglesia se interrumpe bruscamente por el portero de San Francisco. Un «el Emperador debría...» queda en el aire en boca de Lactancio, y el Arcediano sigue con la curiosidad entusiasta de oír lo que el caballero mancebo de la corte del Emperador opina, dejando abierto un mañana retórico en que seguirán con los mismos papeles.

La creación del «Diálogo». Su estilo

La estructura del *Diálogo* es sumamente sencilla. Se formula el propósito desde el principio. Los papeles se asignan desde la entidad dada a los personajes. Como hemos dicho, Valdés no pretende ser original en la descripción de los sucesos, se ciñe a menudo a testimonios reconocibles. El Emperador queda exculpado; la sucesión de hechos aparece como fruto de la voluntad divina. La nueva vivencia del cristianismo que propugna Erasmo se alza por encima de las ruinas de un culto dominado por el

afán de dinero. Valdés ha tomado el pulso al arte litera-
rio. Se ha apoyado en un hecho histórico, que fecha ade-
más su obra, y en una retórica marcada para que dos entes
de ficción sin profundidad pusieran de manifiesto la no-
bleza del Emperador y la corrupción de la Iglesia. Ense-
guida buscará otros personajes y se apoyará sólo en ellos
dándoles vida literaria plena para crear un nuevo testi-
monio del saber hacer político del Emperador, del cum-
plimiento de su oficio, y para trazar, con modelos y anti-
modelos, el comportamiento de un buen cristiano según
la doctrina erasmista. No necesitará un motivo concreto
para ponerse a escribir, ha descubierto su otro oficio; ni
tampoco tendrá que apoyarse continuamente en armazo-
nes retóricos, ese oficio le lleva a menudo a dar libertad a
las palabras para que el lector goce con su creación.

Valdés tuvo que escribir el *Diálogo de Lactancio y un Arce-
diano* entre el verano de 1527, ya que el Arcediano dice
que salió de Roma el doce de junio, y la primavera de
1528, porque no se habla de la marcha de la ciudad de los
soldados del Emperador, hecho sucedido el 17 de febre-
ro[83]. Como vimos, Valdés lo da a leer a sus amigos y mo-
difica pasajes; uno de los consultados, Jean Lallemand, lo
denunciará a Castiglione, nuncio apostólico ante Carlos
V. Apelarían ambos en vano al Emperador, que lo some-
tió a su Consejo; a Manrique, el inquisidor general, que
rechazó la acusación y finalmente remitió al Nuncio al
Arzobispo de Santiago[84].

Las cartas que se intercambiaron Valdés y Castiglione
ponen de manifiesto el enfrentamiento entre ambos per-
sonajes. Valdés, indignado, «reprochaba al Nuncio el

[83] Así lo argumenta M. Morreale, *Para una lectura...*, pág. 65. Remite a
Rodríguez Villa: «Al fin, el 17 de febrero de 1528 salió el ejército cesáreo
de Roma con dirección a Nápoles, cuya plaza amenazaba Lautrec con
poderosa hueste», pág. 207. En carta al Emperador fechada el 6 de mar-
zo de 1528, el secretario Pérez le dice: «A los XVII de hebrero se partió
todo el exército cesáreo para este reyno», *ibíd.*, pág. 383.

[84] *Vid.* lo que dice al propósito Fernández Montesinos, págs. XL-XLI
de su introducción, y las cartas antes citadas de Valdés a Erasmo y Tran-
silvano.

condenar así su libro sin haberlo leído»[85]. Como dice Margherita Morreale, la lectura del *Diálogo* por parte del Nuncio fue «muy malévola y alejada de esa moderación que tanto encarece en el *Cortegiano*»[86]. Llega además a aludir a sus antecedentes conversos para negar su honra replicando a las palabras de Valdés:

> Pero si Vuestra Señoría quiere decir que en aquel Diálogo hay alguna cosa contraria a la religión cristiana y a las determinaciones de la Iglesia, porque esto tocaría demasiadamente mi honra, le suplico lo mire primero muy bien, porque estoy aquí para mantener lo que he escrito[87].

El Nuncio, con palabras tan evocadoras del contexto temporal dirá: «Meravigliomi che abbiate mai creduto ch'io debba far piú conto dell'onor vostro, *il quale voi avete perduto prima che nasceste,* che di quello del Papa, e di quello della religione cristiana, e del mio stesso»[88]. Con ellas baste para advertir el ambiente que rodeó el *Diálogo* desde su creación (ya antes lo esbozamos partiendo de las palabras del propio Valdés).

En 1545 se publica en Venecia una traducción italiana de los dos *Diálogos,* por ello supone Bataillon «que debieron exhumarse entre 1541 y 1545, con ocasión de una nueva campaña antifrancesa y antirromana de la diplomacia imperial»[89]. Luego vendría su prohibición inquisitorial, de modo que ya en 1547 figura en la lista de libros prohibidos hecha en Évora (28 de octubre) basada en un índice español de septiembre del mismo año que no se ha conservado[90]. Pocos años vería, pues, la luz como texto impreso; correría una suerte paralela su *Diálogo de Mercurio y Carón.*

[85] M. Bataillon, *Erasmo y España,* pág. 386.
[86] *Para una lectura de la diatriba...,* pág. 102.
[87] F. Caballero, *op. cit.,* pág. 361.
[88] M. Morreale lo cita en *Para una lectura de la diatriba...,* pág. 70.
[89] *Erasmo y España,* pág. 404.
[90] Cfr. A. Baião, «A censura literaria inquisitorial», *Boletín de Segunda clase da Academia das Sciencias,* XII, Lisboa (1918); y M. Bataillon, «Alonso de Valdés, auteur du *Diálogo de Mercurio y Carón*», pág. 404.

Como hemos visto, la apología del Emperador y del erasmismo vertebra ambas obras. La primera es consecuencia de un hecho político, que le da nombre y la justifica. La segunda, de la madurez en la reflexión de la materia. Valdés apoya su palabra en una armazón retórica más manifiesta también en el *Diálogo de Lactancio y un Arcediano*, como si su seguridad le permitiera luego liberarse de la repetición de estructuras.

Su *Diálogo* está construido sobre la antítesis: opone el Emperador al Papa; la destrucción material de Roma a su corrupción moral; y a sus dos personajes, el cortesano laico que habla un nuevo lenguaje y confía en transformar el mundo con la ayuda del Emperador, y el Arcediano corrupto al que sólo preocupan su beneficio y su gozo.

Muchas veces se apoya en estructuras bimembres desde su mismo propósito, doble, que lleva consigo la división del *Diálogo* en dos partes o que, a la inversa, se acomoda a ella.

El diálogo se estanca a veces en largos parlamentos en boca de uno u otro personaje apoyados en una serie de paralelismos reforzados por anáforas, por polisíndetos o formados por interrogaciones retóricas. Un fragmento del primer discurso, apasionado, del Arcediano lamentándose del saco de Roma se construye sobre los mismos recursos que el que Lactancio pronuncia contra la guerra, por ejemplo. Dirá el Arcediano:

> ¡Oh Dios que tal sufres! ¡Oh Dios que tan gran crueldad consientes! ¿Ésta era la defensa que esperaba la Sede apostólica de su defensor? ¿Ésta era la honra que esperaba España de su Rey tan poderoso? ¿Ésta era la gloria, éste era el bien, éste era el acrecentamiento que esperaba toda la cristiandad?

Y Lactancio:

> ¡Oh maravilloso Dios, que tal consientes! ¡Oh orejas de hombres, que tal cosa podéis oír! ¡Oh sumo Pontífice, que tal cosa sufres hacer en tu nombre! ¿Qué merecían aquellas inocentes criaturas? [...] ¿Qué merecían aquellas

mujeres, porque debiesen morir con tanto dolor y verse abiertos sus vientres, e sus hijos gemir en los asadores?

Las series se suceden en largos parlamentos de uno u otro personaje, aunque predominan los de Lactancio porque a él está encomendado el papel de convencer. No los distinguen sus palabras porque tampoco están caracterizados; desempeñan sólo unas funciones. La acumulación de recursos retóricos —siempre del mismo tipo— da fuerza al discurso que tiene como objetivo impresionar, conmover o subrayar su contenido. Así Lactancio contrapone los deberes del oficio del Papa a su actuación y se apoya en construcciones paralelas, en anáforas, es decir, en la recurrencia de palabras y estructuras:

> Vos decís que su oficio era poner paz entre los discordes, y él sembraba guerra entre los concordes. Decís que su oficio era enseñar al pueblo con palabras y con obras la doctrina de Jesucristo, y él les enseñaba todas las cosas a ella contrarias. Decís que su oficio era rogar a Dios por su pueblo, y él andaba procurando de destruirlo.

O une a la antítesis el paralelismo y la epífora para contraponer la alabanza de la pobreza que hace Cristo y el culto a la riqueza de sus ministros, al mismo tiempo que subraya ese afán por el dinero con las recurrencias:

> Veo, por una parte, que Cristo loa la pobreza y nos convida, con perfectísimo ejemplo, a que la sigamos, y por otra, veo que de la mayor parte de sus ministros ninguna cosa sancta ni profana podemos alcanzar sino por dineros. Al baptismo, dineros; a la confirmación, dineros; al matrimonio, dineros; a las sacras órdenes, dineros; para confesar, dineros; para comulgar, dineros.

Lactancio glosando el tópico *ubi sunt?* opone dos momentos, casi al comienzo del *Diálogo,* de prosperidad y destrucción con los mismos instrumentos. En su discurso contra la guerra vemos enfrentar la belleza y prosperidad de la Lombardía pacífica con la destrucción que siembra

en ella la guerra. La enumeración se suma al poliptoton creado por la repetición de términos:

> ¡Quién vido aquella Lombardía, y aun toda la cristiandad, los años pasados, en tanta prosperidad: tantas e tan hermosas ciudades, tantos edificios fuera dellas, tantos jardines, tantas alegrías, tantos placeres, tantos pasatiempos! [...] Y después que esta maldita guerra se comenzó, ¡cuántas ciudades vemos destruidas, cuántos lugares y edificios quemados y despoblados, cuántas viñas y huertas taladas, cuántos caballeros, ciudadanos y labradores venidos en suma pobreza!

Al final de la obra, la contienda destructora acabará incluso con la pompa y majestad del Papa. El Arcediano es quien contrapone realmente su estado de esplendor con la miseria de la que él es testigo:

> ¡Quién lo vido ir en su triunfo con tantos cardenales, obispos y protonotarios, a pie, y a él llevarlo en una silla sentado sobre los hombros dándonos a todos la bendición, que parecía una cosa divina; y agora verlo solo, triste, afligido y desconsolado, metido en un castillo, y sobre todo en manos de sus enemigos!

Pero es Lactancio quien repite el procedimiento inicial y recrea con la enumeración y la recurrencia la pompa del tiempo ido. La miseria es sólo aludida como mudanza, remitiendo a las palabras del Arcediano:

> ¡Quién vido aquella majestad de aquella corte romana, tantos cardenales, tantos obispos, tantos canónigos, tantos proptonotarios, tantos abades, deanes y arcidianos; tantos cubicularios, unos ordinarios y otros extraordinarios; tantos auditores...

Estos parlamentos constituyen esos momentos que califica Fernández Montesinos como «declamatorios» refiriéndose él a «la lamentación sobre la paz deshecha» y añade «recuerda otros igualmente declamatorios de *La*

Celestina: es la prosa literaria del tiempo»[91]. M. Morreale ya señala la paradoja de que el *Diálogo* da la impresión de estar escrito a vuela pluma y a la vez tiene a menudo una forma artificiosa:

> En sus páginas, la dialéctica y la retórica se explayan a una en pocas formas fundamentales, derivadas en parte de los modelos antiguos y en parte de la tradición escolástica medieval[92].

Como contraste con esos parlamentos artificiosos construidos sobre la repetición de los recursos señalados, su narración de hechos —en al actuar político del Emperador, del Papa, o en el saqueo destructor de los soldados— es mucho más fluida y precisa[93]. Como será la de Mercurio en su disertación política paralela al desfile de ánimas.

Sus oraciones se entrelazan en una compleja hipotaxis tanto en boca de Lactancio como del Arcediano en sus exposiciones: compárese, por ejemplo, el momento en que Lactancio afirma cómo el Emperador respetó la tregua que el Vicerrey de Nápoles hizo con el Papa con algunos de los parlamentos finales del Arcediano en que cuenta qué sucedió en Roma tras el saco. Dice Lactancio:

> Antes os digo de verdad que, en viniendo a sus manos la capitulación desa tregua, aunque las condiciones della

[91] Introducción a su ed., pág. LXVIII.

[92] *Apostillas formales,* pág. 395.

[93] Después de redactada esta introducción, he podido leer el magnífico trabajo de Ana Vian Herrero, «El *Diálogo de Lactancio y un Arcediano* de Alfonso de Valdés, obra de circunstancias y diálogo literario», en *Los Valdés: pensamiento y literatura,* Cuenca, en prensa. En su apartado «La lengua dialogal, elemento caracterizador y arte del estilo» expone mucho más ampliamente las características de las dos formas de expresión, que sintetiza así: «Los interlocutores combinan, principalmente, dos registros y estilos lingüísticos: uno densamente oratorio, amplificado, lento, epidíctico, en los momentos en que cada uno pretende crear emoción, aumentar la intensidad de la adhesión a ciertos valores; el otro estilo es agudo, rápido e idiomático, cercano al "escribo como hablo" de Juan de Valdés, y, por supuesto, tan retórico como el otro, sólo que buscador del ideal de "naturalidad" y más próximo al tercer estilo renacentista».

eran injustas y contra la honra y reputación del Emperador, luego su Majestad, sin tener respecto a lo que el Papa había hecho con tanta deshonestidad, dando investiduras de sus reinos a quien ningún derecho tenía a ellos —cosa de que los niños se debrían aun burlar—, la ratificó y aprobó, mostrando cuánto deseaba la amistad del Papa y estar en conformidad con él, pues quería más aceptar condiciones de concordia injusta, que seguir la justa venganza que tenía en las manos.

La descripción del saqueo que hace Lactancio responde —como dije— a la información que recibía el Emperador y a la que podía acceder Valdés. No aminora los hechos, pero tampoco los subraya con las continuas recurrencias de estructuras y palabras. Si se compara la descripción de la destrucción de Lombardía por la guerra en el discurso citado con la de los desmanes de los soldados en Roma, se observa el distinto temple. Describe el Arcediano:

> Pero si viérades aquellos soldados, cómo llevaban por las calles las pobres monjas, sacadas de los monesterios, y otras doncellas, sacadas de casa de sus padres, hobiérades la mayor compasión del mundo. [...] Los registros de la Cámara apostólica, de bulas y suplicaciones, y los de los notarios y procesos quedaron destruidos y quemados.

El subrayado afectivo es escueto y además reincidente de tal forma que la repetición lo reduce: «era la mayor lástima del mundo» «hobiérades la mayor compasión del mundo», «era la mayor abominación del mundo»; o las ya citadas: «Aún en pensarlo se me rompe el corazón», «aún en pensarlo me tiemblan las carnes».

Cuando Valdés multiplica enumeraciones, paralelismos, anáforas, poliptotos, da toda la fuerza posible al discurso de sus personajes, en él está lo que quiere poner de manifiesto. Si los hechos, aunque muy dramáticos, son sólo un punto de partida para su argumentación, se describen de forma escueta con inevitables expresiones de horror, pero que se diluyen por su poca variedad.

El diálogo en la pluma de Valdés es esencialmente un instrumento para la argumentación. Así lo señala en su planteamiento. Lactancio tiene que mostrar al Arcediano cómo el Emperador no tiene ninguna culpa y «cómo todo lo que ha acaecido ha seído por manifiesto juicio de Dios». En las palabras previas que dirige al lector presenta su obra como un «pequeño servicio» al querer desengañar al vulgo de sus falsos juicios sobre «lo que nuevamente ha en Roma acaecido».

En la argumentación es donde aparecerá la ironía de Valdés que afilará en su otro *Diálogo*. Ridiculizará con ella al Arcediano que prefiere gozar de las mujeres a casarse con una o que considera una transgresión mucho peor comer carne el Viernes Santo a una fornicación.

Lactancio formula su tesis a menudo en forma de pregunta al Arcediano: «¿No os parece que fuera menor inconv[e]niente quel Papa perdiera todo su señorío temporal que no que la cristiandad y la honra de Jesucristo padeciera lo que ha padecido?» El Arcediano lo niega. Y a partir de su negación, Lactancio comienza un interrogatorio a su interlocutor del que va consiguiendo afirmaciones parciales que conducen al final a mostrar la verdad de la tesis de Lactancio. Es el aspecto del diálogo valdesiano que M. Morreale considera «más característico», «el de las concatenaciones silogísticas»[94].

La resistencia del Arcediano es mínima, es un personaje moldeado para el rechazo inicial y convencimiento inmediato. Véase el razonamiento que sigue a la idea citada, las sucesivas afirmaciones del Arcediano y la repetición del nexo que señala la deducción: *A.* «Dicen que sí [...]. *L.* Luego [...] *A.* A mí así me parece. *L.* Luego [...]. *A.* Ansí sea. *L.* Pues decíme [...]. *A.* Infinitas. *L.* Luego...» Pero, como señala Margherita Morreale, sobre todo en la segunda parte, el Arcediano, que acepta enseguida la tesis de Lactancio, no se irá transformando de acuerdo con las ideas admitidas:

[94] *Apostillas formales,* pág. 404.

El buen clérigo acepta uno tras otro los iluminados argumentos de su contrincante, pero luego vuelve a mostrarse tan ignorante y tan burdo como al principio. Es evidente que Valdés se deja llevar por el hilo de la demostración más bien que por el deseo de caracterizar a sus personajes[95].

El *Diálogo de las cosas acaecidas en Roma* nace de un hecho histórico y está al servicio de la defensa de dos tesis que su autor enuncia en su propósito. Pero la obra literaria, a pesar de tales condicionamientos, cobra entidad. Se convierte en pintura de la recepción de unos hechos históricos. El secretario Valdés cumplió con su oficio y llevó a cabo su doble objetivo. El castigo evidentemente era divino; el Emperador fue sólo observador lejano y asombrado de la acción de unas tropas que no controlaba y que se convirtieron en el brazo del escarmiento. Pero el lector lo siente también inútil: el Papa sólo está esperando el contraataque y, si no lo lleva a cabo, es porque las tropas de la Liga no acuden a socorrerle. Su preocupación sigue siendo acorde con su oficio de príncipe seglar, no de cabeza de la cristiandad. El Arcediano, en medio de tanta destrucción, no cejó en su empeño de conseguir los beneficios. Pero Lactancio —Valdés— quiere hablar un nuevo lenguaje, piensa en la posibilidad de un mundo reformado por el Emperador, quitando lo malo y dejando en él lo bueno. En él cifra la esperanza y deja abierto el *Diálogo* para hablar de lo que debería hacer para reformar la Iglesia. No hay voluntad en el Vicario de Cristo para hacerlo. Dios ha situado al Emperador en el lugar privilegiado para que lo lleve a cabo dejando incluso en sus manos al propio Papa. El camino de la reforma lo señala Erasmo; Valdés ha ido exponiéndola en su demostración de lo providencial del castigo de Roma. El mundo es «una muy hermosa iglesia donde mora Dios». El hombre con su espíritu, su entendimiento, su razón la alumbra. El camino que debe seguir es sólo uno: «El que mostró Jesucristo:

[95] *Ibíd.,* pág. 398.

amarlo a él sobre todas las cosas y poner en él solo toda vuestra esperanza.»

Alfonso de Valdés se enfrentaba con la curia romana para defender al Emperador y al mismo tiempo exponía el mensaje erasmista con la esperanza de su triunfo. Para darle fuerza recurriría más adelante a entes literarios que se comportaban de forma contraria y se condenaban o a otros que lo seguían y se salvaban. Primero había plasmado el eco fiel de su pensamiento en personajes sin perfil, luego descubriría el juego literario de ocultarse y dejar que ellos cobrasen fuerza. Su oficio de escritor triunfaría sobre el de fiel secretario de Carlos V. El destructor saco de Roma puso en marcha ese proceso.

Nuestra edición

En el epígrafe del *Diálogo* se apunta su contenido: «en que particularmente se tratan las cosas acaecidas en Roma el año de MDXXVII», y el término *acaecidas* se repite en el *argumento,* en donde Alfonso de Valdés presenta a los personajes y dice que «hablan sobre las cosas en Roma *acaecidas».* Hasta la edición de José Fernández Montesinos, los eruditos nombraban el *Diálogo* por sus personajes, *Diálogo de Lactancio y un Arcediano,* a semejanza del *Diálogo de Mercurio y Carón,* o simplemente *Lactancio,* que es como figura en la censura de Pedro Olivar (1531) al *Diálogo*[1]: *dialogum Alfonsi Valdesii qui inscribitur Lactantius (vid.* Usoz del Río, que habla del *Diálogo entre Lactancio y un Arcediano,* M. Menéndez Pelayo, M. Bataillon en su artículo de 1925, o el mismo F. Montesinos en su introducción; en cambio, Fermín Caballero a veces lo llama *«Diálogo* de las cosas acaecidas en Roma el año 1527»,* pág. 89). A partir de la edición de Clásicos Castellanos, en que aparece como *Diálogo de las cosas ocurridas en Roma,* así se le nombra casi siempre; pero el término *ocurridas* no lo usa Valdés. Algún estudioso como Dietrich Briesemeister ya habla del *Diálogo de las cosas acaescidas en Roma* («La repercusión de Alfonso de Valdés en Alemania»), con la ligera variante en la grafía de la palabra con respecto a la de la edición gótica; y Margherita Morreale sugiere en uno de sus ar-

[1] La transcribe F. Montesinos como apéndice a su edición, páginas 161-164.

tículos el cambio: «el título es arbitrario, debería leerse siquiera *acaecidas*» (nota 2 de «Juan y Alfonso de Valdés: de la letra al espíritu», pág. 418). He elegido, pues, el título que responde al epígrafe de la edición gótica.

El *Diálogo de las cosas acaecidas en Roma* se imprimió unido siempre al *Diálogo de Mercurio y Carón*. No se sabe la fecha de la primera edición, aunque Marcel Bataillon apunta al periodo entre 1541-1545 como el más probable por la «nueva campaña antifrancesa y antirromana de la diplomacia imperial»[2] (antes era difícil por la reconciliación total de Carlos V con Clemente VII). En 1545 se publica en Venecia una traducción italiana que se reimprime seis veces en pocos años. Posiblemente también se editaran en Italia los *Diálogos* por las erratas de imprenta que tienen, como dice F. Montesinos: «Esta gótica [habla de la primera], a juzgar por algunas significativas grafías y varias erratas (*Francesco, della iglesia, terra*), debió imprimirse en Italia»[3].

Se conocen tres ediciones en letra gótica y dos en romana[4]. Boehmer citaba ejemplares de la primera en las Universidades de Rostock y Goettingen y en la Biblioteca de Munich. F. Montesinos, para su edición de La Lectura (1928, con prólogo firmado en 1926), se basó en la gótica de Rostock y la transcribió con el rigor que le caracterizaba. La omisión de unas líneas es con seguridad error de imprenta, que ya señaló J. L. Abellán al basarse en ella para su edición de Editora Nacional.

La quinta, impresa en París en 1586, presenta notables variantes, L. Usoz del Río editó ambos *Diálogos* en 1850 siguiendo «en general»[5] esa edición y anotando las variantes de una gótica ligeramente distinta a la de Rostock.

[2] *Erasmo y España,* págs. 404 y 500.
[3] Introducción a su edición, pág. LXXIII.
[4] *Vid.* M. Menéndez Pelayo, *Historia de los heterodoxos españoles,* III, págs. 158-159.
[5] *Dos diálogos escritos por Juan de Valdés, ahora cuidadosamente reimpresos,* Año de 1850, pág. V.

En 1547 figuran ambos *Diálogos* en la lista de libros prohibidos de Évora (28 de octubre) basada en un índice español de septiembre del mismo año que no se conserva. Se incluyen también en el índice de Venecia de 1554 y en el del Inquisidor Valdés de 1559. F. Montesinos publicó en el apéndice a su edición la censura de Pedro Olivar (que se conserva en el Archivo Histórico Nacional leg. 4520 de la Inquisición) al *Lactancio,* precedida por una carta fechada a 13 de septiembre de 1531 en donde anuncia: «Yo he visto el diálogo de Valdés y he sacado mi opinión según verá.» Se apoya en una copia manuscrita, porque el *Diálogo* tuvo una importante difusión manuscrita[6]. Bataillon, después de nombrar a Jean Lallemand, el político Don Juan Manuel, el Canciller Gattinara, y el Doctor Coronel como personas a quienes Valdés da a leer su obra para que la revisen, añade:

> Pero, así revisado, leído y aprobado por los mejores Complutenses —Pedro de Lerma, Carranza de Miranda, Carrasco— y por hombres como Virués, Fr. Diego de la Cadena, Fr. Iñigo Carrillo, el Obispo Cabrero, no tarda en gozar de una difusión bastante amplia. Si el autor resiste a quienes le aconsejan imprimirlo, en cambio no se muestra muy avaro de su piadoso libro. Antes que la Corte salga de Palencia a Burgos, y antes que Gattinara esté de regreso, circulan las copias. Alfonso podrá escribir más tarde a Erasmo, sin exagerar ni un ápice, que en poco tiempo, sin ayuda de la imprenta, su *Diálogo* se difundió por casi toda España[7].

Mi edición reproduce fielmente la primera gótica conservada salvo en algún caso, que indico, en donde sigo la

[6] La censura del doctor Vélez al *Diálogo de Mercurio y Carón* está fechada en marzo de 1531 y también parte de un texto manuscrito.

[7] *Erasmo y España,* pág. 383. El propio Valdés indica tales lectores en carta a Castiglione, como ya señala Menéndez Pelayo, *op. cit.,* pág. 156. *Vid.* también la carta a Erasmo (ya citada en la nota 30 de la introducción), en donde textualmente dice el escritor: «ita ut paucis post diebus per uniuersam fere Hispaniam disseminatus sit, non tamen typis excussus, quod ego serio prohibui ne fieret» (Caballero, pág. 476).

lectura de la edición de París corrigiendo así alguno de sus errores. He cotejado el ejemplar de la Universidad de Rostock y el de la Biblioteca de Munich[8], que no ofrece variantes. He anotado las de la impresión de París que indica Usoz, cuya edición he cotejado también. Asimismo señalo las correcciones de F. Montesinos, cuya impecable edición he tenido en cuenta.

Puntúo y acentúo el texto según las normas académicas y modernizo en parte la ortografía. Mantengo sin simplificar grupos cultos como los de *sancto, auctoridad, escriptura* (así aparecen dobles grafías) o no modifico términos como *Latancio, coluna, inominia, baptismo,* para mantener las características de la lengua del texto.

[8] Agradezco a estas entidades el envío de los microfilms.

Bibliografía

ABELLÁN, José Luis, edición, introducción y notas al *Diálogo de las cosas ocurridas en Roma* de Alfonso de Valdés, Madrid, Editora Nacional, 1975.
— *El erasmismo español*, Madrid, Espasa-Calpe, colecc. Austral, 1982, 2.ª ed.
BAGNATORI, Giuseppe, «Cartas inéditas de Alfonso de Valdés sobre la Dieta de Augsburgo», *Bulletin Hispanique*, LVII (1955), págs. 353-374.
BATAILLON, Marcel, «Alonso de Valdés, auteur du *Diálogo de Mercurio y Carón*», *Homenaje a Menéndez Pidal*, I, Madrid, 1925, págs. 403-415.
— *Erasmo y España*, México, Fondo de Cultura Económica, 1966, 2.ª ed. en esp.
— Prólogo a la edición de Dámaso Alonso de *El Enquiridion* o *Manual del caballero cristiano* de Erasmo, traducido por el Arcediano del Alcor, Madrid, C.S.I.C., 1971.
— *Erasmo y el erasmismo*, Barcelona, ed. Crítica, 1977.
BOEHMER, Eduard, *Spanish Reformers of Two Centuries, from 1520. Their Lives and Writings*, I, Estrasburgo-Londres, Trübner, 1874.
— «Alfonsi Valdesi XL litteras ineditas», *Homenaje a Menéndez Pelayo*, I, Madrid, 1899, págs. 385-412.
BRIESEMEISTER, Dietrich, «La repercusión de Alfonso de Valdés en Alemania», *El erasmismo en España*, Santander, 1986, págs. 441-456.
CABALLERO, Fermín, *Conquenses ilustres. Alfonso y Juan de Valdés*, t. IV, Madrid, Oficina Tipográfica del Hospicio, 1875.

CHASTEL, André, *El saco de Roma, 1527,* Madrid, Espasa-Calpe, 1986.

DONALD, Dorothy, y LÁZARO, Elena, *Alfonso de Valdés y su época,* Excma. Diputación Provincial de Cuenca, 1983.

FERNÁNDEZ MONTESINOS, José, «Algunas notas sobre el *Diálogo de Mercurio y Carón»*, *Revista de Filología Española,* XVI (1929), págs. 225-266. Reeditado en sus *Ensayos y estudios de Literatura española,* México, 1959, págs. 36-74.

— Introducción, edición y notas al *Diálogo de las cosas ocurridas en Roma* de Alfonso de Valdés, Madrid, La Lectura, Clásicos Castellanos, 1928; Espasa-Calpe, 1946.

— Introducción, edición y notas al *Diálogo de Mercurio y Carón,* de Alfonso de Valdés, Madrid, La Lectura, Clásicos Castellanos, 1929; Espasa-Calpe, 1947.

— *Cartas inéditas de Juan de Valdés al Cardenal Gonzaga,* Madrid, R.F.E., Anejo XIV, 1931.

FERNÁNDEZ MURGA, Félix, «El saco de Roma en los escritores italianos y españoles de la época», Actas del Coloquio Interdisciplinar *Doce consideraciones sobre el mundo hispano-italiano en tiempos de Alfonso y Juan de Valdés* (Bolonia, abril de 1976), Roma, Instituto Español de Roma, 1979, págs. 39-72.

MARAVALL, José Antonio, *Carlos V y el pensamiento político del Renacimiento,* Madrid, Instituto de Estudios Políticos, 1960.

MARTÍNEZ MILLÁN, M., «Los hermanos conquenses Alfonso y Juan de Valdés», *Boletín de información del Ayuntamiento de Cuenca,* 1976.

MENÉNDEZ PELAYO, Marcelino, *Historia de los heterodoxos españoles,* vol. III, Madrid, C.S.I.C., 1963, 2.ª ed.

MESEGUER FERNÁNDEZ, Juan, «Nuevos datos sobre los hermanos Valdés: Alfonso, Juan, Diego y Margarita», *Hispania,* VII (1957), págs. 369-394.

MORREALE, Margherita, «¿Devoción o piedad? Apuntaciones sobre el léxico religioso de Alfonso y Juan de Valdés», *Revista Portuguesa de Filología,* VII (1956), págs. 365-388.

— «Sentencias y refranes en los *Diálogos* de Alfonso de Valdés», *Revista de Literatura,* XII (1957), págs. 3-14.

— «El *Diálogo de las cosas ocurridas en Roma»* de Alfonso de Valdés. Apostillas formales», *Boletín de la Real Academia Española,* XXXVII (1957), págs. 395-417.

— «Comentario de una página de Alfonso de Valdés: el tema de las reliquias», *Revista de Literatura,* XXI (1962), págs. 67-77.

— «Comentario a una página de Alfonso de Valdés sobre la veneración de los santos», Actas del Coloquio Interdisciplinar *Doce consideraciones sobre el mundo hispano-italiano en tiempos de Alfonso y Juan de Valdés* (Bolonia, abril de 1976), Roma, Instituto Español de Roma, 1979, págs. 265-280.

— «Alfonso de Valdés y la Reforma en Alemania», *Les cultures ibériques en devenir. Essais publiés en hommage à la mémoire de Marcel Bataillon,* París, 1979, págs. 289-295.

— «Para una lectura de la diatriba entre Castiglione y Alfonso de Valdés sobre el saco de Roma», *Academia Literaria Renacentista,* III, Universidad de Salamanca, 1983, págs. 65-103.

— «Juan y Alfonso de Valdés: de la letra al espíritu». *El erasmismo en España,* Santander, 1986, págs. 417-427.

NAVARRO DURÁN, Rosa. Edición, introducción y notas al *Diálogo de Mercurio y Carón* de Alfonso de Valdés, Barcelona, Planeta, 1987.

— «El príncipe y el cristiano en los *Diálogos* de Alfonso de Valdés», en *Los Valdés: pensamiento y literatura,* Cuenca, Instituto Juan de Valdés, en prensa.

RICAPITO, Joseph V., «Literature, Life and History in 16th-Century Spain: the Case of Erasmus, Alfonso de Valdés and Castiglione», Josep María Solà-Solé, *Homage, Homenaje, Homenatge. Miscelánea de estudios de amigos y discípulos,* Barcelona, 1984, págs. 185-197.

— «De los *Coloquios* de Erasmo al *Mercurio* de Valdés», *El erasmismo en España,* Santander, 1986, págs. 501-507.

RODRÍGUEZ VILLA, Antonio, *Memorias para la historia del asalto y saqueo de Roma en 1527 por el ejército imperial,* Madrid, Imprenta de la Biblioteca de instrucción y recreo, 1875.

— *Italia desde la batalla de Pavía hasta el saco de Roma,* Madrid, 1885.

ROSSI, Giuseppe Carlo, «Aspectos literarios del "Diálogo de las cosas ocurridas en Roma", de Alfonso de Valdés», *Cuadernos Hispanoamericanos,* núms. 107-108 (1958), págs. 365-372.

USOZ DEL RÍO, L., ed. de *Dos Diálogos escritos por Juan de Valdés,* s. l. (pero Londres), 1850.

Vian Herrero, Ana, «El *Diálogo de Lactancio y un arcidiano* de Alfonso de Valdés, obra de circunstancias y diálogo literario», en *Los Valdés: pensamiento y literatura*, Cuenca, Instituto Juan de Valdés, en prensa.

Zarco Cuevas, J., «Testamento de Alonso y Diego de Valdés», *Boletín de la Real Academia Española*, XIV (1927), páginas 679-685.

DIÁLOGO EN QUE PARTICULARMENTE
SE TRATAN LAS COSAS ACAECIDAS EN ROMA
EL AÑO DE MDxxvii.
A GLORIA DE DIOS Y BIEN UNIVERSAL
DE LA REPÚBLICA CRISTIANA

DIÁLOGO EN QUE PARTICULARMENTE
SE TRATAN LAS COSAS ACAECIDAS EN ROMA
EL AÑO DE MDXXVII.
A GLORIA DE DIOS Y BIEN UNIVERSAL
DE LA REPÚBLICA CRISTIANA

Al lector

Es tan grande la ceguedad en que por la mayor parte está hoy el mundo puesto, que no me maravillo de los falsos juicios que el vulgo hace sobre lo que nuevamente[1] ha en Roma acaecido, porque como piensan la religión consistir solamente en estas cosas exteriores[2], viéndolas así maltractar, paréceles que enteramente va perdida la fe. Y a la verdad, ansí como no puedo dejar de loar la santa afición con quel vulgo a esto se mueve, así no me puede parecer bien el silencio que tienen los que lo debrían desengañar. Viendo, pues, yo por una parte cuán perjudicial sería primeramente a la gloria de Dios y después a la salud de su pueblo cristiano y también a la honra deste cristianísimo Rey y Emperador que Dios nos ha dado si esta cosa así quedase solapada, más con simplicidad y entrañable amor que con loca arrogancia, me atreví a complir con este pequeño servicio las tres cosas principales[3] a que los hombres son obligados. No dejaba de conocer ser la materia más ardua y alta que la medida de mis fuerzas, pero también conocía que donde hay buena intención, Jesucristo alumbra el entendimiento y suple con su gracia lo que faltan las fuerzas y ciencia por humano ingenio al-

[1] *nuevamente:* hace poco, recientemente,

[2] Desde el comienzo opone Valdés las prácticas exteriores a una religiosidad interior que luego concretará.

[3] Se refiere a las que enumera al principio del párrafo: la gloria de Dios, la salud del pueblo cristiano, la honra del Rey.

canzada. También se me representaban los falsos juicios que supersticiosos y fariseos sobre esto han de hacer, pero ténganse por dicho que yo no escribo a ellos, sino a verdaderos cristianos y amadores de Jesucristo. También[4] veía las contrariedades del vulgo, que está tan asido a las cosas visibles que casi tiene por burla las invisibles; pero acordéme que no escribía a gentiles, sino a cristianos, cuya perfición es distraerse de las cosas visibles y amar las invisibles. Acordéme que no escribía a gente bruta, sino a españoles, cuyos ingenios no hay cosa tan ardua que fácilmente no puedan alcanzar. Y pues que mi deseo es el que mis palabras manifiestan, fácilmente me persuado poder de todos los discretos y no fingidos cristianos alcanzar que si alguna falta en este Diálogo hallaren, interpretándolo a la mejor parte, echen la culpa a mi ignorancia y no presuman de creer que en ella intervenga malicia, pues en todo me someto a la corrección y juicio de la santa Iglesia, la cual confieso por madre[5].

[4] Adviértase la anáfora que forma la repetición de *también* al comienzo del párrafo y la construcción semejante de la oración al descansar su segunda parte en la adversativa *pero*.

[5] Usoz añade al final (*de discípulos de verdad*).

Argumento

Un caballero mancebo de la corte del Emperador llamado Latancio topó en la plaza de Valladolid con un arcidiano que venía de Roma en hábito de soldado, y entrando en Sanct Francisco, hablan sobre las cosas en Roma acaecidas. En la primera parte, muestra Latancio al Arcidiano cómo el Emperador ninguna culpa en ello tiene, y en la segunda cómo todo lo ha permitido Dios por el bien de la cristiandad.

Argumento

Un caballero mancebo de la corte del Emperador lle-
gado, haciéndolo topa en la plaza de Valladolid con un sol-
dado que venía de Roma en hábito de soldado, y en-
trándose a San Francisco, hablan sobre las cosas en
Roma acaecidas. En la primera parte, muestra Lactancio
al Arcediano como el Emperador ninguna culpa en ello
tiene, y en la segunda como todo lo ha permitido Dios
por el bien de la cristiandad.

[Primera parte] [6]

[6] Ni en la edición gótica ni en Usoz figura el epígrafe de «primera parte», que ya F. Montesinos incorpora entre corchetes al texto; sí el de la segunda.

83

[Primera parte]

LATANCIO. ARCIDIANO.

LATANCIO

¡Válame Dios! ¿Es aquél el Arcidiano del Viso, el mayor amigo que yo tenía en Roma? Parécele cosa estraña, aunque no en el hábito. Debe ser algún hermano suyo. No quiero pasar sin hablarle, sea quien fuere.—Decí, gentil hombre, ¿sois hermano del Arcidiano del Viso?

ARCIDIANO

¡Cómo, señor Latancio!, ¿tan presto me habéis desconocido? Bien parece que la fortuna muda presto el conoscimiento.

LATANCIO

¿Qué me decís? Luego ¿vos sois el mesmo Arcidiano?

ARCIDIANO

Sí, señor, a vuestro servicio.

LATANCIO

¿Quién os pudiera conocer de la manera que venís? Solíades traer vuestras ropas, unas más luengas que otras, arrastrando por el suelo, vuestro bonete y hábito eclesiástico, vuestros mozos y mula reverenda; véoos agora a pie,

85

solo, y un sayo[7] corto, una capa frisada[8], sin pelo; esa espada tan larga, ese bonete de soldado... Pues allende desto, con esa barba tan larga y esa cabeza sin ninguna señal de corona, ¿quién os podiera conocer?

ARCIDIANO

¿Quién, señor? Quien conosciese el hábito por el hombre, y no el hombre por el hábito.

LATANCIO

Si la memoria ha errado, no es razón que por ella pague la voluntad, que pocas veces suele en mí disminuirse. Mas, decíme, así os vala Dios, ¿qué mudanza ha sido ésta?

ARCIDIANO

No debéis haber oído lo que agora nuevamente en Roma ha pasado.

LATANCIO

Oído he algo dello. Pero ¿qué tiene que hacer lo de Roma con el mudar del vestido?

ARCIDIANO

Pues que eso preguntáis, no lo debéis saber todo. Hágoos saber que ya no hay hombre en Roma que ose parecer en hábito eclesiástico por las calles.

LATANCIO

¿Qué decís?

[7] *sayo:* casaca.
[8] *frisada:* con los pelos retorcidos por el envés.

ARCIDIANO

Digo que, cuando yo partí de Roma, la persecución contra los clérigos era tan grande, que no había hombre que en hábito de clérigo ni de fraile osase andar por las calles.

LATANCIO

¡Oh, maravilloso Dios, y cuán incomprehensibles son tus juicios! Veamos, señor, ¿y hallástesos dentro en Roma cuando entró el ejército del Emperador?

ARCIDIANO

Sí, por mis pecados; allí me hallé, o por mejor decir, allí me perdí[9]; pues, de cuanto tenía, no me quedó más de lo que vedes.

LATANCIO

¿Por qué no os metíades entre los soldados españoles y salvárades vuestra haci[en]da?

ARCIDIANO

Mis pecados me lo estorbaron, y cupiéronme en suerte no sé qué alemanes[10], que no pienso haber ganado poco en escapar la vida de sus manos.

LATANCIO

¿Es verdad todo lo que de allá nos escriben y por acá se dice?

[9] *hallé / perdí*: juega con la antítesis.

[10] El ejército imperial estaba formado por diez mil lansquenetes, mandados por Frundsberg, luteranos; por cinco o seil mil españoles —los tercios— y un grupo de italianos de distintas procedencias.

ARCIDIANO

Yo no sé lo que de allá escriben ni lo que acá dicen, pero séos decir que es la más recia cosa que nunca hombres vieron. Yo no sé cómo acá lo tomáis; paréceme que no hacéis caso dello. Pues yo os doy mi fe que no sé si Dios lo querrá ansí disimular. Y aun si en otra parte estoviésemos donde fuese lícito hablar, yo diría perrerías desta boca.

LATANCIO

¿Contra quién?

ARCIDIANO

Contra quien ha hecho más mal en la Iglesia de Dios que ni turcos ni paganos osaran hacer.

LATANCIO

Mirad, señor Arcidiano, bien puede ser que estéis engañado echando la culpa a quien no la tiene. Entre nosotros, todo puede pasar. Dadme[11] vos lo que acerca desto sentís, y quizá os desengañaré yo de manera que no culpéis a quien no debéis de culpar.

ARCIDIANO

Yo soy contento de declararos lo que siento acerca desto, pero no en la plaza. Entrémonos aquí en Sanct Francisco y hablaremos de nuestro espacio[12].

[11] En la edición gótica, *dadme,* pero el sentido parece pedir *decidme* como figura en Usoz e indica F. Montesinos. La respuesta del Arcediano lo prueba: «Yo soy contento de *declararos...*»

[12] *espacio:* lentitud. Dirá más adelante Lactancio: «Esa es otra materia aparte, de que hablaremos otro tiempo más de nuestro espacio».

Sea como mandáredes.

Pues estamos aquí donde nadi no nos oye[13], yo os suplico, señor, que lo que aquí dijere no sea más de para entre nosotros. Los príncipes son príncipes, y no querría hombre ponerse en peligro, pudiéndolo[14] escusar.

Deso podéis estar muy seguro.

Pues veamos, señor Latancio, ¿paréceos cosa de fruir[15] quel Emperador haya hecho en Roma lo que nunca infieles hicieron, y que por su pasión particular y por vengarse de un no sé qué, haya así querido destruir la Sede apostólica con la mayor inominia, con el mayor desacato y con la mayor crueldad que jamás fue oída ni vista? Sé que[16] los godos tomaron a Roma, pero no tocaron en la iglesia de Sanct Pedro, no tocaron en las reliquias de los sanctos, no tocaron en cosas sagradas. Y aquellos medios cristianos tovieron este respecto, y agora nuestros cristianos (aunque no sé [si][17] son dignos de tal nombre) ni han dejado iglesias, ni han dejado monesterios, ni han dejado sagrarios; todo lo han violado, todo lo han robado, todo lo han

13 En Usoz, *nadi nos oye*.

14 *lo pudiendo lo* en la edición gótica.

15 En la edición de París, según Usoz, *sufrir*. *Fruir:* gozar.

16 Montesinos anota *sé que* como expresión frecuente en Valdés con el sentido «verdaderamente, cierto es que».

17 *Si* omit. en la gótica; sí aparece en Usoz. Pero este editor no es siempre riguroso: *tocaron las reliquias, medio-cristianos* dice unas líneas antes.

profanado[18], que me maravillo cómo la tierra no se hunde con ellos y con quien se lo manda y consiente hacello. ¿Qué os paresce que dirán los turcos, los moros, los judíos e[19] los luteranos viendo así maltratar la cabeza de la cristiandad? ¡Oh Dios que tal sufres! ¡Oh Dios que tan gran maldad consientes! ¿Ésta era la defensa que esperaba la Sede apostólica de su defensor? ¿Ésta era la honra que esperaba España de su Rey tan poderoso? ¿Ésta era la gloria, éste era el bien, éste era el acrecentamiento[20] que esperaba toda la cristiandad? ¿Para esto adquirieron sus abuelos[21] el título de Católicos? ¿Para esto juntaron tantos reinos y señoríos debajo de un señor? ¿Para esto fue elegido por Emperador? ¿Para esto los Romanos Pontífices le ayudaron a echar los franceses de Italia? ¿Para que en un día deshiciese él todo lo que sus predecesores con tanto trabajo y en tanta multitud de años fundaron? ¡Tantas iglesias, tantos monesterios, tantos hospitales, donde Dios solía ser servido y honrado, destruidos y profanados! ¡Tantos altares, y aun la misma iglesia del Príncipe de los Apóstoles, ensangrentados! ¡Tantas reliquias robadas y con sacrílegas manos maltratadas! ¿Para esto juntaron sus predecesores tanta sanctidad en aquella ciudad? ¿Para esto honraron las iglesias con tantas reliquias? ¿Para esto les dieron tantos ricos atavíos de oro y de plata? ¿Para que viniese él con sus manos lavadas[22] a robarlo, a deshacerlo, a destruirlo todo? ¡Soberano Dios! ¿Será posible que tan gran crueldad, tan gran insulto, tan abominable osadía, tan espantoso caso, tan execrable impiedad quede[n][23] sin muy recio, sin muy grave, sin muy eviden-

[18] Adviértase la continua trimembración de la prosa de Valdés en este parlamento. Enseguida la enumeración va a ampliarse y se unirá a interrogaciones retóricas, anáforas y paralelismos.

[19] *e* en la gótica; *i* en Usoz.

[20] *acrecentamiento*: «El aumento de las cosas, como de los bienes, hacienda y honra», *Dicc. Aut.*

[21] *abuelos* en la gótica.

[22] Margherita Morreale, en *Sentencias y refranes en los Diálogos de Alfonso Valdés*, pág. 13, cita a propósito «A mesa puesta, con tus manos lavadas e poca vergüença» (*Celestina*, II).

[23] Usoz: «El ant. imp. *quede:* parece debía decir *queden*».

te castigo? Yo no sé cómo acá lo sentís; y si lo sentís, no sé cómo así[24] lo podéis disimular.

LATANCIO

Yo he oído con atención todo lo que habéis dicho, y, a la verdad, aunque en ello he oído hablar a muchos, a mi parecer vos lo acrimináis[25] y afeáis más que ninguno[26] otro. Y en todo ello venís muy mal informado, y me parece que no la razón, mas la pasión[27] de lo que habéis perdido os hace decir lo que habéis dicho. Yo no os quiero responder con pasión como vos habéis hecho, porque sería dar voces sin fructo. Mas sin ellas yo espero, confiando en vuestra discreción y buen juicio, que antes que de mí os partáis, os daré a entender cuán engañado estáis en todo lo que habéis aquí hablado. Solamente os pido que estéis atento y no dejéis de replicar cuando toviéredes qué, porque no quedéis con alguna duda.

ARCIDIANO

Decid lo que quisiéredes, que yo os terné por mejor orador que Tulio si vos supiéredes defender esta causa.

LATANCIO

No quiero sino que me tengáis por el mayor necio que hay en el mundo si no os la defendiere con evidentísimas causas[28] y muy claras razones. Y lo primero que haré será mostraros cómo el Emperador ninguna culpa tiene en lo

[24] *así* omit. en Usoz.

[25] *acriminar*: «acusar agria y vehementemente, como delito y maldad, la acción que no lo es, o hacerla más grave de lo que es, exagerándola y ponderándola», *Dicc. Aut.*

[26] *ningún* en Usoz y en F. Montesinos.

[27] Contrapone la razón a la pasión. Él responderá con razón, no con pasión, y, en efecto, hasta el alegato de Lactancio contra la guerra, la prosa no acumulará tantas figuras retóricas.

[28] *causas*: razones.

que en Roma se ha hecho. Y lo segundo[29], cómo todo lo que ha acaecido ha seído por manifiesto juicio de Dios para castigar aquella ciudad, donde con grande inominia de la religión cristiana reinaban todos los vicios que la malicia de los hombres podía inventar; y con aquel castigo despertar el pueblo cristiano, para que, remediados los males que padece, abramos los ojos e vivamos como cristianos, pues tanto nos preciamos deste nombre.

ARCIDIANO

Recia empresa habéis tomado; no sé si podréis salir con ella.

LATANCIO

Cuanto a lo primero, quiero protestaros[30] que ninguna cosa de lo que aquí se dijere se dice en perjuicio de la dignidad ni de la persona del Papa, pues la dignidad es razón que de todos sea tenida en veneración, e de la persona, por cierto, yo no sabría decir mal ninguno, aunque quisiese, pues conozco lo que se ha hecho no haber seído por su voluntad, mas por la maldad de algunas personas que cabe sí tenía. Y porque mejor nos entendamos, pues la diferencia es entre el Papa y el Emperador, quiero que me digáis, primero, qué oficio es el del Papa[31] y qué oficio es el del Emperador[32], y a qué fin estas dignidades fueron instituidas.

ARCIDIANO

A mi parecer, el oficio del Emperador es defender sus súbditos y mantenerlos en mucha paz y justicia, favoreciendo los buenos y castigando los malos.

[29] Esos son los dos objetivos del *Diálogo*. El primero queda demostrado en esta primera parte; el segundo, en la segunda.

[30] *protestar:* «declarar el ánimo que uno tiene en orden a executar alguna cosa», *Dicc. Aut.*

[31] *el de Papa* en Usoz.

[32] Adviértase la contraposición entre las dos figuras.

Latancio

Bien decís, ¿y el del Papa?

Arcidiano

Eso es más dificultoso de declarar; porque si miramos al tiempo de Sanct Pedro, es una cosa, y si al de agora, otra.

Latancio

Cuando yo os pregunto para qué fue instituida esta dignidad, entiéndese que me habéis de decir la voluntad e intención del que la instituyó.

Arcidiano

A mi parecer, fue instituida para quel Sumo Pontífice toviese auctoridad de declarar la Sagrada Escriptura, y para que enseñase al pueblo la doctrina cristiana, no solamente con palabras, mas con ejemplo de vida, y[33] para que con lágrimas y oraciones continuamente rogase a Dios por su pueblo cristiano, y para que éste toviese el supremo poder de absolver a los que hobiesen pecado y se quisiesen convertir, y para declarar por condenados a los que en su mal vivir estuviesen obstinados, y para que con continuo cuidado procurase de mantener los cristianos en mucha paz y concordia, y, finalmente, para que nos quedase acá en la tierra quien muy de veras representase la vida y sanctas costumbres de Jesucristo, nuestro Redemptor; porque los humanos corazones más aína[34] se atraen con obras que con palabras. Esto es lo que yo puedo colegir de la Sagrada Escriptura. Si vos otra cosa sabéis, decidla.

[33] Véase el polisíndeton que caracteriza el párrafo.
[34] *aína:* presto, deprisa.

Basta eso por agora, y mirá no se os olvide, porque lo habremos menester a su tiempo.

ARCIDIANO

No hará.

LATANCIO

Pues si yo os muestro claramente que por haber el Emperador hecho aquello a que vos mesmo habéis dicho ser obligado, y por haber el Papa dejado de hacer[35] lo que debía por su parte, ha suscedido la destruición de Roma, ¿a quién echaréis la culpa?

ARCIDIANO

Si vos eso hacéis (lo que yo no creo), claro está que la terná el Papa.

LATANCIO

Dicidme, pues, agora vos: pues decís que el Papa fue instituido para que imitase a Jesucristo, ¿cuál pensáis que Jesucristo quisiera más: mantener paz entre los suyos, o levantarlos y revolverlos[36] en guerra?

ARCIDIANO

Claro está quel Auctor de la paz ninguna cosa tiene por más abominable que la guerra.

[35] Anuncia que va a contraponer la acción del Emperador a la no acción del Papa, a la que les obligaba su oficio.

[36] *revolver:* «inquietar, enredar, mover sediciones, causar disturbios y desazones», *Dicc. Aut.*

LATANCIO

Pues, veamos: ¿cómo será imitador de Jesucristo el que toma la guerra y deshace la paz?

ARCIDIANO

Ese tal muy lejos estaría de imitarle. Pero ¿a qué propósito me decís vos agora eso?

LATANCIO

Dígooslo porque pues el Emperador, defendiendo sus súbditos, como es obligado, el Papa tomó las armas contra él, haciendo lo que no debía, y deshizo la paz y levantó nueva guerra en la cristiandad, ni el Emperador tiene culpa de los males suscedidos, pues hacía lo que era obligado en defender sus súbditos, ni el Papa puede estar sin ella, pues hacía lo que no debía[37] en romper la paz y mover guerra en la cristiandad.

ARCIDIANO

¿Qué paz deshizo el Papa o qué guerra levantó en la cristiandad?

LATANCIO

Deshizo la paz quel Emperador había hecho con el Rey de Francia[38] y revolvió la guerra que agora tenemos, donde[39] por justo juicio de Dios le ha venido el mal que tiene.

[37] La contraposición es clara entre el que hacía «lo que era obligado» y el que hacía «lo que no debía».

[38] El 22 de mayo de 1526 el Papa firma con Francisco I la Liga de Cognac.

[39] Usoz anota: *«donde por de donde».*

ARCIDIANO

Bien estáis en la cuenta. ¿Dónde halláis vos quel Papa
levantó ni revolvió la guerra contra el Emperador, des-
pués de hecha la paz con el Rey de Francia?

LATANCIO

Porque luego como fue suelto de la presión, le envió
un Breve en que le absolvía del juramento que había he-
cho al Emperador[40], para que no fuese obligado a cum-
plir lo que le había prometido, porque más libremente
pudiese mover guerra contra él.

ARCIDIANO

¿Por dónde sabéis vos eso? Así habláis como si fuése-
des del consejo secreto del Papa.

LATANCIO

Por muchas vías se sabe, y por no perder tiempo, mi-
rad el principio de la liga que hizo el Papa con el Rey de
Francia, y veréis claramente cómo el Papa fue el promo-
tor della, y seyendo ésta tan gran verdad, que aun el mis-
mo Papa lo confiesa[41], ¿paréceos ahora a vos que era esto
hacer lo que debía un Vicario de Jesucristo? Vos decís
que su oficio era poner paz entre los discordes, y él sem-
braba guerra entre los concordes[42]. Decís que su oficio

[40] En el *Diálogo de Mercurio y Carón* se concreta el juramento del rey
francés (hecho prisionero por Carlos I en Pavía el 24 de febrero de
1525) a cambio de su libertad: «Solamente quiso que le restituyese el Du-
cado de Borgoña [...]. Allende desto, que también le restituyese la villa
de Hedín [...]. Y el Rey de Francia fue contento de restituirle todo lo que
dicho es, y aun él mesmo, de su propria voluntad, ofreció al Emperador
mucho más de lo que él le demandaba» (ed. de Rosa Navarro, Barcelona,
Planeta, 1987, pág. 39).

[41] *la confiesa,* Usoz. Antes edita *siendo* en vez de *seyendo.*

[42] Empieza una serie de oraciones con estructura paralelística marca-
da por la anáfora y por la antítesis que crean sus proposiciones.

era enseñar al pueblo con palabras y con obras la doctrina de Jesucristo, y él les enseñaba todas las cosas a ella contrarias. Decís que su oficio era rogar a Dios por su pueblo, y él andaba procurando de destruirlo. Decís que su oficio era imitar a Jesucristo, y él en todo trabajaba de selle contrario. Jesucristo fue pobre y humilde, y él, por acrecentar no sé qué señorío temporal, ponía toda la cristiandad en guerra. Jesucristo daba bien por mal, y él, mal por bien[43], haciendo liga contra el Emperador, de quien tantos beneficios había recebido. No digo esto por injuriar al Papa; bien sé que no procedía dél, y que por malos consejos era a ello instigado.

ARCIDIANO

Desa manera, ¿quién terná en eso la culpa?

LATANCIO

Los que lo ponían en ello, y también él, que tenía cabe sí ruin gente. ¿Pensáis vos que delante de Dios se escusará un príncipe echando la culpa a los de su consejo? No, no. Pues le dio Dios juicio, escoja buenas personas que estén en su consejo e consejarle han bien. E si las toma o las quiere tener malas, suya sea la culpa; e si no tiene juicio para escoger personas, deje el señorío.

ARCIDIANO

Difícil cosa les pedís.

LATANCIO

¿Difícil? ¿Y cómo? Tanto juicio es menester para esto? Decidme: ¿qué guerra hay tan justa que un Vicario de Je-

43 El retruécano cierra y subraya la serie de antítesis.

sucristo deba tomar contra cristianos, miembros de un mesmo cuerpo cuya cabeza es Cristo[44], y él su Vicario?

ARCIDIANO

El Papa tuvo mucha razón de tomar esta guerra contra el Emperador, lo uno, porque primero él no había querido su amistad, y lo otro, porque tenía tomado y usurpado el Estado de Milán, despojando dél al duque Francisco Esforcia[45]. Et viendo[46] el Papa esto, se temía que otro día haría otro tanto contra él, quitándole las tierras de la Iglesia. Luego con mucha justicia y razón tomó el Papa las armas contra el Emperador, así para compelirle[47] a que restituyese su Estado al Duque de Milán, como para asegurar el Estado y tierras de la Iglesia.

LATANCIO

Maravillado estoy que un hombre de tan buen juicio como vos hayáis dicho una cosa tan fuera de razón como ésa. Veamos: ¿y eso hacíalo el Papa como Vicario de Cristo o como Julio de Médicis?

ARCIDIANO

Claro está que lo hacía como Vicario de Cristo.

[44] La máxima paulina (así en *Efesios,* IV, 4-6) es recogida por Erasmo: «Todos, pues, entre nosotros somos miembros unos de otros, y como miembros ayuntados hacemos un cuerpo. De este cuerpo la cabeza es Jesucristo, y la cabeza de Jesucristo es Dios.» (*Enquiridion,* trad. del Arcediano del Alcor, ed. de D. Alonso, Madrid, C.S.I.C., 1971, página 325.)

[45] Dice Mercurio a Carón: «Vieras luego pasar franceses en Italia, y el Papa y venecianos enviar sus ejércitos contra el que el Emperador tenía en Lombardía, diciendo que querían restituir en su Estado al Duque Francisco Sforzia, por dar color a lo que hacía[n]» (ed. cit., pág. 46).

[46] *En viendo,* Usoz.

[47] *compelerle* edita Usoz, grafía correcta. *Compeler:* obligar.

Pues digo[48] quel Emperador contra toda razón y justicia quisiese quitar todo su estado al Duque de Milán, ¿qué tenía que hacer en eso el Papa? ¿Para qué se quiere él meter donde no le llaman y en lo que no toca a su oficio? Como si no toviese ejemplo de Jesucristo para hacer lo contrario, que, llamado para que amigablemente partiese una heredad entre dos hermanos, no quiso ir[49], dando ejemplo a los suyos que no se debían entremeter en cosas tan viles y bajas. ¿Y queréis agora vos que se ponga entrellos su Vicario con mano armada, sin que le llamen para ello? ¿Dónde halláis vos que Jesucristo instituyó su Vicario para que fuese juez entre príncipes seglares, cuanto más ejecutor y revolvedor de guerra entre cristianos? ¿Queréis ver cuán lejos está de ser Vicario de Cristo un hombre que mueve guerra? Mirad el fruto que della se saca y cuán contraria es, no sólo a la doctrina cristiana, más aun a la natura humana. A todos los animales dio la natura armas para que se pudiesen defender y con que podiesen ofender; a solo el hombre, como a una cosa venida del cielo, adonde hay suma concordia, como a una cosa que acá había de representar la imagen de Dios, dejó desarmado[50]. No quiso que hiciese guerra; quiso que entre

[48] Anota F. Montesinos: *«Pues digo:* supongamos, aun concediendo que».

[49] «Díjole uno de la muchedumbre: Maestro, di a mi hermano que parta conmigo la herencia. Él le respondió: Pero, hombre, ¿quién me ha constituido juez o partidor entre vosotros? Les dijo: Mirad de guardaros de toda avaricia, porque, aunque se tenga mucho, no está la vida en la hacienda», San Lucas, 12, 13-15.

[50] En el *Diálogo de la dignidad del hombre* (impreso en 1546) de Fernán Pérez de Oliva, Aurelio utiliza este hecho como argumento de la falta de dones naturales del hombre frente a los animales y, por tanto, de su dignidad: «Pues a los otros animales si no los apartó a mejores lugares, armólos [naturaleza] a lo menos contra los peligros deste suelo: a las aues dio alas con que se apartasen dellos, a las bestias les dio armas para su defensa, a unas de cuernos y a otras de uñas [...]. Los hombres solos son los que ninguna defensa natural tienen contra sus daños: perezosos en huir y desarmados para esperar.» Y Antonio —su oponente triunfante—

los hombres hobiese tanta concordia como en el cielo entre los ángeles. ¡Et que agora seamos venidos a tan gran estremo de ceguedad, que más brutos que los mismos brutos animales, más bestias que las mesmas bestias, nos matemos unos con otros![51]. Las bestias viven en paz, y nosotros, peores que bestias, vivimos en guerra. Y entre los hombres, si buscamos cómo viven en cada provincia, en sola la cristiandad, que es un rinconcillo del mundo, hallaréis más guerra que en todo el mundo[52], y no tenemos vergüenza de llamarnos cristianos. E, por la mayor parte, hallaréis que aquéllos la revuelven que debrían apaciguarla. Obligado era el Romano Pontífice, pues se precia de ser Vicario de Jesucristo; obligados eran los cardenales, pues quieren ser colunas de la Iglesia; obligados eran los obispos, siendo pastores, de poner las vidas por sus ovejas, como lo hizo y lo enseñó Jesucristo, diciendo: *Bonus pastor animam suam ponit pro ovibus suis*[53]; mayormente siendo dadas sus rentas al Papa y a estos otros prelados para que, usando de su oficio pastoral, mejor puedan amparar y defender sus súbditos. Y agora, por no perder ellos un poquillo[54] de su reputación, ponen toda la cristiandad en armas. ¡Oh, qué gentil caridad! ¡Doite yo dineros para que me defiendas, y tú alquilas con ellos gente

niega el desamparo del hombre: «antes bastecido más que otro animal alguno: pues le fueron dados entendimiento y manos para esto bastante» y afirma que Dios los hizo «en estado en que pudiesen escoger» (ed. de M.ª Luisa Cerrón Puga, Madrid, Editora Nacional, 1982, páginas 82 y 102-103).

[51] Usoz: *unos a otros*. También Aurelio (*Diálogo de la dignidad del hombre*) señalará cómo «es el hombre el mayor daño del hombre» porque es él quien ha buscado tantas maneras de quitarnos la vida (ed. cit., página 86).

[52] Mercurio va en busca de «aquellos que se llaman cristianos», y tras describir su comportamiento, concluye: «Y finalmente, los vi a todos tan ajenos de aquella paz y caridad que Jesucristo les encomendó, dejándosela por señal con que los suyos fuesen conoscidos, que en todo el mundo junto no hay tantas discordias ni tan cruel guerra como en aquel rinconcillo que ellos ocupan» (ed. cit., pág. 14).

[53] Juan, X, 11. «El buen pastor pone su alma por sus ovejas.» En la Vulgata en lugar de *ponit, dat,* como ya indicó Usoz.

[54] *poquiuo* en la gótica.

para matarme, robarme y destruirme! ¿Dónde halláis vos que mandó Jesucristo a los suyos que hiciesen guerra? Leed toda la doctrina evangélica, leed todas las epístolas canónicas[55]; no hallaréis sino paz, concordia y unidad, amor y caridad. Cuando Jesucristo nació, no tañeron alarma, mas cantaron los ángeles: *Gloria in excelsis Deo, et in terra pax hominibus bonae voluntatis!*[56]. Paz nos dio cuando nació y paz cuando iba al martirio de la cruz. ¿Cuántas veces amonestó a los suyos esta paz[57] y caridad? Y aún no contento con esto, rogaba al Padre que los suyos fuesen entre sí una misma cosa, como Él con su Padre[58]. ¿Podríase pedir mayor conformidad? Pues aún más quiso: que los que su doctrina siguiesen no se diferenciasen de los otros en vestidos, ni aun en diferencias de manjares, ni aun en ayunos, ni en ninguna otra cosa esterior, sino en obras de caridad. Pues el que ésta no tiene, ¿cómo será cristiano? E si no [es] cristiano, ¿cómo [será][59] Vicario de Jesucristo? Donde hay guerra, ¿cómo puede haber caridad? Y seyendo éste el principal conocimiento de nuestra fe, ¿queréis vos que la cabeza della ande dél tan apartada? Si los príncipes seglares se hacen guerra, no es de maravillar, pues como ovejas siguen a su pastor. Si la cabeza guerrea, forzado[60] es que peleen los miembros. Del Papa me maravillo, que debría de ser espejo de todas las virtudes cristia-

[55] *epístolas apostólicas* en Usoz, quien indica la lectura de la gótica y sigue la de París.

[56] Lucas, II, 14. «Gloria a Dios en las alturas y paz en la tierra a los hombres de buena voluntad», *bona voluntas* en la edición de París, que sigue el texto griego, como señala Usoz.

[57] *a esta paz,* Usoz.

[58] San Juan, 17, 11: «Padre Santo, guarda en tu nombre a estos que me has dado, para que sean uno como nosotros». 17, 20: «Pero no ruego sólo por éstos, sino por cuantos crean en mí por su palabra, para que todos sean uno, como tú, Padre, estás en mí y yo en ti, para que también ellos sean en nosotros y el mundo crea que tú me has enviado. Yo les he dado la gloria que tú me diste, a fin de que sean uno, como nosotros somos uno.»

[59] Las palabras omitidas en la gótica figuran en la edición de París según Usoz.

[60] *forzada cosa es* en Usoz.

nas y dechado[61] en quien todos nos habíamos de mirar
¡que habiendo de meter e mantener a todos en paz y con-
cordia, aunque fuese con peligro de su vida, quiera hacer
guerra por adquirir y mantener cosas que Jesucristo man-
dó menospreciar, e que halle entre cristianos quien le
ayude a una obra tan nefanda, execrable y perjudicial a la
honra de Cristo! ¿Qué ceguedad es ésta? Llamámonos
cristianos y vivimos peor que turcos y que brutos anima-
les. Si nos parece que esta doctrina cristiana es alguna
burlería[62], ¿por qué no la dejamos del todo? Que, a lo me-
nos, no haríamos tantas injurias a Aquel de quien tantas
mercedes habemos recebido. Mas pues conocemos ser
verdadera y nos preciamos de llamarnos cristianos e nos
burlamos de los que no lo son, ¿por qué no lo querremos
ser nosotros?[63] ¿Por qué vivimos como si entre nosotros
no hobiese fe ni ley? Los filósofos y sabios antiguos, sien-
do gentiles, menospreciaron las riquezas, ¿y agora queréis
vos quel Vicario de Jesucristo haga guerra por lo que
aquellos ciegos paganos no tenían en nada? ¿Qué dirá la
gente que de Jesucristo no sabe más de lo que ve en su Vi-
cario, sino que mucho mejores fueron aquellos filósofos
que por alcanzar el verdadero bien, que ellos ponían en la
virtud, menospreciaron las cosas mundanas, que no Jesu-
cristo, pues ven que su Vicario anda hambreando[64] y ha-
ciendo guerra por adquirir lo que aquéllos menosprecia-
ron? Veis aquí[65] la honra que hacen a Jesucristo sus vica-
rios; veis aquí la honra que le hacen sus ministros; veis
aquí la honra que le hacen aquellos que se mantienen de
su sangre. ¡Oh sangre de Jesucristo, tan mal de tus vica-
rios empleada! ¡Que de ti saque dineros éste para matar
hombres, para matar cristianos, para destruir ciudades,

[61] *dechado:* ejemplo, modelo.

[62] *burlería:* cuento fabuloso.

[63] *ser nosotros de veras?* añade París.

[64] *hambrear:* «andar siempre pidiendo a otros con hambre y necesi-
dad», *Dicc. Aut.* «Vilos andar por el mundo robando, salteando, enga-
ñando, trafagando, trampeando, hambreando...» dice Mercurio de los
cristianos (pág. 12).

[65] Comienza una nueva serie de estructuras paralelísticas iniciadas
por la anáfora. Seguirán largas enumeraciones.

para quemar villas, para deshonrar doncellas, para hacer tantas viudas, tantas huérfanas, tanta muchedumbre de males como la guerra trae consigo! ¡Quién vido aquella Lombardía[66], y aun toda la cristiandad los años pasados en tanta prosperidad! ¡Tantas e tan hermosas ciudades, tantos edificios fuera dellas, tantos jardines, tantas alegrías, tantos placeres, tantos pasatiempos! Los labradores cogían su panes, apacentaban sus ganados, labraban sus casas; los ciudadanos y caballeros, cada uno en su estado, gozaban libremente de sus bienes, gozaban de sus heredades, acrecentaban sus rentas, y muchos dellos las repartían entre los pobres. Y después que esta maldita guerra se comenzó, ¡cuántas ciudades vemos destruidas, cuántos lugares y edificios quemados y despoblados, cuántas viñas y huertas taladas, cuántos caballeros, ciudadanos y labradores venidos en suma pobreza! ¡Cuántas mujeres habrán perdido sus maridos, cuántos padres y madres sus amados hijos, cuántas doncellas sus esposos, cuántas vírgines su virginidad! ¡Cuántas mujeres forzadas en presencia de sus maridos, cuántos maridos muertos en presencia de sus mujeres, cuántas monjas deshonradas e cuánta multitud de hombres faltan en la cristiandad! Y, lo que peor es, ¡cuánta multitud de ánimas se habrán ido al infierno, e disimulámoslo, como si fuese una cosa de burla! Y aun no contento con todo esto, el Vicario de Jesucristo, ya que teníamos paz, nos viene a mover nueva guerra, al tiempo que teníamos los enemigos de la fe[67] a la puerta, para que perdiésemos, como perdimos, el reino de Hungría, para que se acabase de destruir lo que en la cristiandad quedaba. Y aun no contentándose su gente con hacer la guerra, como los otros, buscan nuevos géneros de crueldad[68]. ¿Qué tiene que hacer el emperador Nero, ni Dionisio Siracusano[69], ni cuantos crueles tiranos han

[66] Mercurio menciona la guerra: «Vieres luego pasar franceses en Italia, y el Papa y venecianos enviar sus ejércitos contra el que el Emperador tenía en Lombardía» (pág. 46).

[67] Los turcos. Más adelante insiste en ello.

[68] *crueldad* en la gótica.

[69] Dionisio I, tirano de Siracusa. Castiglione lo menciona en el libro

hasta hoy reinado en el mundo, para inventar tales cruel-
dades como el ejército del Papa, después de haber rompi-
do la tregua hecha con don Hugo de Moncada[70], hizo en
tierras de coloneses?[71]. ¡Que dos cristianos tomasen por
las piernas una noble doncella virgen, y teniéndola des-
nuda, la cabeza baja, viniese otro, y así viva, la partiese
por medio con una alabarda!... ¡Oh crueldad! ¡Oh impie-
dad! ¡Oh execrable maldad! Y ¿qué había hecho aquella
pobre doncella? Y ¿qué habían hecho las mujeres preña-
das que, en presencia de sus maridos, les abrían los vien-
tres con las crueles espadas, y, sacada la criatura, así ca-
liente, la ponían a asar ante los ojos de la desventurada
madre? ¡Oh maravilloso Dios, que tal consientes! ¡Oh
orejas de hombres, que tal cosa podéis oír! ¡Oh sumo
Pontífice, que tal cosa sufres[72] hacer en tu nombre! ¿Qué
merecían aquellas inocentes criaturas? Maldecimos a He-
rodes, que hizo matar los niños recién nacidos, ¿y tú
consientes matarlos antes que nazcan? ¡Dejáraslos siquie-
ra nacer! ¡Dejáraslos siquiera recebir el agua del baptis-
mo; no les hicieras perder las ánimas juntamente con las
vidas! ¿Qué merecían aquellas mujeres, porque debiesen
morir con tanto dolor, y verse abiertos sus vientres, e sus
hijos gemir en los asadores?[73]. ¿Qué merecían los desdi-

IV de *El Cortesano* cuando habla de la relación del cortesano con el prín-
cipe: «La misma manera de Aristótil tuvo Platón con Dión Siracusano,
y después hallando a Dionisio tirano totalmente dañado, como un libro
lleno de mil mentiras, y con más necesidad de ser del todo borrado que
enmendado, por ser imposible quitalle aquellos grandes errores de la ti-
ranía, con la cual estaba de largo tiempo estragado, no quiso con él apro-
vecharse de ninguna arte, pareciéndole que todo fuera en vano» (ed. de
Rogelio Reyes Cano, Madrid, Espasa-Calpe, 1984, pág. 335).

[70] Cuenta Mercurio a Carón: «Has de saber que, como don Hugo y los
coloneses entraron en Roma, el Papa, que se retrajo en el castillo de San-
tángel, hizo con ellos treguas por cuatro meses, y con esto ellos se salie-
ron de Roma, dejando al Papa y a la ciudad libres [...] [El Duque de Bor-
bón] determinó de tomar la vía de Roma, porque era certificado que el
Papa había rompido la dicha tregua y que su ejército por mar y por tierra
destruía y ocupaba el reino de Nápoles» (pág. 53).

[71] *coloneses*: que habitan en las tierras de la familia Colonna.

[72] *tal sufres*, en Usoz.

[73] Insiste en la escena truculenta que ha descrito.

chados padres, que morían con el dolor de los malogra-
dos hijos y de las desventuradas madres? ¿Cuál judío, tur-
co, moro o infiel querrá ya venir a la fe de Jesucristo, pues
tales obras recebimos de sus vicarios? ¿Cuál dellos lo que-
rrá servir ni honrar? Y los cristianos que no entienden la
doctrina cristiana, ¿qué han de hacer sino seguir a su pas-
tor? Y si cada uno lo quiere seguir, ¿quién querrá vivir
entre cristianos? ¿Paréceos, Señor, que se imita así Jesu-
cristo?[74]. ¿Paréceos que se enseña así el pueblo cristiano?
¿Paréceos que se interpreta así la Sagrada Escriptura?
¿Paréceos que ruega así el pastor por sus ovejas? ¿Paré-
ceos que son estas obras de Vicario de Jesucristo? ¿Paré-
ceos que fue para esto instituida esta dignidad, para que
con ella se destruyese el pueblo cristiano?

ARCIDIANO

No puedo negaros que no sea recia cosa, mas está ya
tan acostumbrado en Italia no tener en nada el Papa que
no hace guerra, que ternían por muy grande afrenta que
en su tiempo se perdiese sola una almena[75] de las tierras
de la Iglesia.

LATANCIO

Por no seros prolijo quiero dejar infinitas razones que
para confundir esa razón[76] podría yo aquí alegar. Mas
vengamos a la estremidad. Digo quel Emperador quisiera
tomar al Papa las tierras de la Iglesia, ¿no os parece que
fuera menor inconv[e]niente quel Papa perdiera todo su
señorío temporal que no la cristiandad y la honra de Jesu-
cristo padeciera lo que ha padecido?[77].

[74] *[a] Jesucristo,* en Usoz. La intensidad del discurso se refuerza con la
brevedad y el número de las interrogaciones retóricas que se suceden. La
anáfora y el paralelismo marcan la recurrencia estructural.

[75] *una de las almenas,* Usoz.

[76] *Vid.* el poliptoton *razones, razón* y el juego con las acepciones del tér-
mino («argumentos» y «expresión del concepto»).

[77] En la gótica, *pedecido.*

No, por cierto. ¿Y así querríades vos despojar a la Iglesia?

¿Cómo despojar a la Iglesia? ¿A quién llamáis Iglesia?

Al Papa y a los cardenales.

Y todo el resto de los cristianos, ¿no será también Iglesia como ésos?

Dicen que sí.

Luego el señorío y auctoridad de la Iglesia más consiste en hombres que no en gobernación de ciudades, y, por consiguiente, entonces estará la Iglesia muy acrecentada[78] cuando hobiere muchos cristianos, y[79] estonces despojada cuando hobiere pocos.

A mí así me parece[80].

[78] En la edición gótica, *acertada*. Usoz edita *acrecentada*, y F. Montesinos también, pero indica el error. El término es antítesis de *despojada*.

[79] *y* omit. en Usoz.

[80] *así pareze,* en Usoz.

Luego el que es causa de la muerte de un hombre más despoja la Iglesia de Jesucristo que no el que quita al Romano Pontífice su señorío temporal.

ARCIDIANO

Ansí sea.

LATANCIO

Pues decíme vos ahora: ¿cuántas personas serán muertas después quel Papa comienza[81] esta guerra por asegurar, como decís, su Estado? Dejo los otros males que la guerra trae consigo.

ARCIDIANO

Infinitas.

LATANCIO

Luego más ha despojado él la Iglesia de Dios que la despojaría quien le quitase[82] a él su señorío temporal. Veamos: si alguno quisiera tomar la capa a Jesucristo[83], ¿creéis que se pusiera en armas para defendella?

[81] *comenzó*, en Usoz.

[82] *quien quitase* edita Usoz.

[83] Un ejemplo semejante alega Mercurio para rechazar los pleitos: «Quiso Jesucristo que estuviesen tan apartados de tener pleitos, que si alguno por justicia les pidiese la capa, le diesen también el sayo antes que pleitear con él» (pág. 14). Y Erasmo: «Item tan ajenos avéys de ser de traher a nadie en pleyto, que al que quisiere contender contigo en juyzio y sacarte tu propio sayo, antes se le dexes y aun también la capa» (*Enquiridion,* trad. del Arcediano del Arcor, ed. cit., pág. 332). Siguen a San Mateo, V, 40-41.

ARCIDIANO

No.

LATANCIO

Pues ¿por qué queréis que el Papa lo haga, pues decís que fue instituido para que imitase a Jesucristo?

ARCIDIANO

Desa manera nunca la Iglesia ternía señorío; cada uno se lo querría quitar si supiese quel Papa no lo había de defender.

LATANCIO

Si es necesario y provechoso que los sumos pontífices tengan señorío temporal o no, véanlo ellos. Cierto, a mi parescer, más libremente podrían entender en las cosas espirituales si no se ocupasen en las temporales. Y aun en eso que decís estáis engañado; que yo os prometo que, cuando el Papa quisiese vivir como vicario de Jesucristo, no solamente no le quitaría nadie sus tierras, mas le darían muchas más. Y veamos: ¿cómo tiene él lo que tiene, sino desta manera?

ARCIDIANO

Decís verdad; pero ya no hay caridad en el mundo.

LATANCIO

Vosotros, con vuestro mal vivir, matáis el fuego de la caridad, y en vuestra mano estaría encenderlo si quisiésedes.

108

ARCIDIANO

¿Queréis que lo encendamos perdiendo cuanto tenemos?

LATANCIO

¿Por qué no? Si os lo dieron por amor de Dios, ¿por qué no lo perderéis por amor de Dios? Claro está que todos los verdaderos cristianos con tal condición poseemos estos bienes temporales, que estemos[84] aparejados para dejallos cada vez que viéremos cumplir[85] así a la honra y gloria de Jesucristo y al bien de la cristiandad. Pues ¿cuánto más de veras debrían de hacer[86] esto los clérigos, y cuánto más de veras lo debría de hacer el Vicario de Jesucristo?

ARCIDIANO

Vos estáis tan santo que no cumple tomarme con vos. Cierto no os habríamos menester en Roma.

LATANCIO

Ni aun yo querría vivir entre tan ruin gente.

ARCIDIANO

¿Como la que agora hay?

LATANCIO

Ni aun como la que había; que entre ruin ganado no hay que escoger[87].

[84] *estamos* en la gótica. Usoz y F. Montesinos corrigen también. *Aparejados:* dispuestos.

[85] *cumplir:* convenir.

[86] *debría hazer,* en Usoz.

[87] M. Morreale indica su presencia en J. Suñé, *Refranero clásico,* art. cit., pág. 13.

Arcidiano

Cómo, ¿y tenéisnos a nosotros por tan malos como aquellos desuellacaras?[88].

Latancio

¿Por tan malos? Y aun no estoy en dos dedos[89] de decir que por peores.

Arcidiano

¿Por qué?

Latancio

Porque sois mucho más perniciosos a toda la república cristiana con vuestro mal ejemplo.

Arcidiano

¿Y aquéllos?

Latancio

Aquéllos no hacen profesión de ministros de Dios como vosotros, ni tienen de comer por tales como vosotros; ni hay nadi que les quiera ni deba imitar como a vosotros. Esperad, pues, que aún no habemos acabado. Hasta agora he tratado la causa llamando al Papa Vicario de Jesucristo, como es razón[90]. Agora quiero tratarla hacien-

88 *desuella caras*: «la persona desvergonzada, arrufianada, descarada, de mala vida y costumbres», *Dicc. Aut.*
89 *estar en dos dedos*: a punto de, muy cerca o muy resuelto a.
90 Dice Usoz que *como es razón* falta en la edición de París.

do cuenta[91] o fing[i]endo[92] quél también es príncipe seglar[93], como el Emperador, porque más a la clara conozcáis el error en que estábades. Cuanto a lo primero, cosa es muy averiguada quel Papa hubo esta dignidad por favor del Emperador, e habida (¡mirad qué agradecimiento!), luego se concertó con el Rey de Francia, cuando pasó en Italia y dejó la amistad del Emperador, y aun dicen algunos quel mismo Papa lo instó a que pasase en Italia. Y, no obstante esto, el Emperador, habida la vitoria contra el Rey de Francia, no solamente no quiso quitar al Papa las ciudades de Parma y Placencia[94], como de justicia y razón lo podía hacer, mas ratificó la liga que sus embajadores con él hicieron. Pero el Papa, no contento con esto, comenzó a tractar nueva liga en Italia contra el Emperador estando el Rey de Francia preso; mas descubrióse la cosa que secretamente tractaban y no hubo efecto. Y no bastó esto[95] para quel Emperador no procurase por todas las vías a él honestas y razonables de contentar al Papa, porque él fuese medianero en la paz que se trataba entre él y el Rey de Francia y no la estorbase, mas nunca lo pudo alcanzar. Concluyóse en este medio la paz con Francia, y luego quel Rey fue suelto, comenzó el Papa a procurar de hacer nueva liga con el Rey contra el Emperador, sin haberle dado causa alguna para ello, y esto a tiempo que los turcos con un poderoso ejército comenzaron a entrar por el reino de Hungría. ¿Paréceos que era gentil hazaña? Estaban los enemigos a la puerta, y él revolvía nueva guerra en casa. Requería al Emperador que no se aparejase para resistir al turco, y él, secretamente, se aparejaba para hacer guerra al Emperador. ¿Paréceos que eran éstas obras de príncipe cristiano?

[91] *haciendo cuenta:* suponiendo.

[92] *fingir:* «idear o imaginar lo que no hay», *Dicc. Aut.*

[93] Comienza ahora el análisis del Papa en su otro supuesto oficio.

[94] *Plasenzia* en Usoz, y dice: «esto es Piacenza (Placentia), en Italia, cerca del río Trebbia». Mercurio narra: «el Papa [se temía] que a lo menos le querría quitar las ciudades de Parma y Placence que por su consentimiento tenía en el Estado de Milán», pág. 28.

[95] *esto* omit. en Usoz.

Arcidiano

Veamos, y el Emperador ¿por qué no hacía ver[96] la justicia del Duque de Milán? Y si no había errado, ¿no había razón[97] que le restituyese su Estado?

Latancio

Sí, por cierto. Pero, mirad, señor: el Emperador puso en el Estado de Milán al duque Francisco Sforcia, podiéndolo tomar para sí, pues tiene a él mucho más derecho que el mismo Duque, y sólo por la paz y sosiego de Italia y de toda la cristiandad lo quiso dar a un hombre de quien nunca servicio había recebido. Y después su Majestad fue informado por sus capitanes quel Duque había entendido y seído[98] parte en la liga quel Papa y los otros potentados de Italia hicieron contra él, y pues en ello había cometido crimen *laesae maiestatis,* era razón que, como rebelde y desagradecido, fuese privado de su Estado.

Arcidiano

¿Cómo? ¿Queréis privar un hombre sin ser oído?

Latancio

¿Por qué no, cuando el delicto es evidente y manifiesto, y de la dilación se podrían seguir inconvenientes? Como estonces, que estaba el ejército del Emperador en estremo peligro, si no se apoderaba de las ciudades y villas de aquel Estado de Milán.

[96] *ver:* examinar, reconocer.
[97] *no era razón,* en Usoz.
[98] *sido,* en Usoz. Rectifica siempre esta forma.

¿Pues por qué después el Emperador no había querido hacer información para saber la verdad y restituirle su Estado si se hallara sin culpa?

LATANCIO

¿Y cuándo vistes vos oír por procurador un reo en caso criminal, especialmente donde interviene crimen *laesae maiestatis?* Presentárase él y oyéranle a justicia. De otra manera, el no presentarse le hacía culpado.

ARCIDIANO

Temíase de los capitanes del Emperador, que le tenían mala voluntad.

LATANCIO

A la fe, temíase de su poca justicia. Si no, mirad que luego que salió fuera del castillo de Milán se juntó con los enemigos del Emperador. Y también, ¿qué tenía el Papa que hacer en esto? Si un príncipe quiere castigar su vasallo, ¿hase él de entremeter en ello? Y aunque lo hobiese de hacer, y fuese éste su oficio, ¿no bastaba quel Emperador le envió a don Hugo de Moncada, ofreciéndole todo lo quél pedía? ¿Qué hombre hay en el mundo que no quisiera más uno en paz que dos en guerra[99], cuanto más dándole con la paz todo lo quél pedía con la guerra? Si el Papa tanto deseaba que el duque Francesco Esforcia fuese restituido en su Estado, solamente porque ni el Empera-

[99] M. Morreale señala la frase como refrán y aporta otros semejantes: «Vale más una migaja de pan con paz, que toda la casa llena de viandas en rencilla», *Celestina,* II. «Más vale pan solo con paz, que pollos en agraz» (Correas, 454), art. cit., pág. 14.

dor se quedase con él, ni lo diese al infante don Hernando, su hermano, ¿por qué no aceptaba lo que don Hugo de Moncada le ofreció[100] de parte del Emperador, que era contento que aquel Estado estoviese en poder de terceros hasta que la justicia del Duque fuese vista, y que, si no tenía culpa en lo que le acusaban, prometía de hacérselo luego restituir; y si se hallase culpado y hobiese de ser privado de su Estado, su Majestad[101] prometía de no tomarlo para sí ni darlo al infante don Hernando, su hermano, sino al Duque de Borbón, que era uno de los que el mismo Papa para esto había nombrado primero? ¿Queréis que os diga? El Papa pensaba tener la cosa hecha, y que, desbaratado el ejército del Emperador, no solamente lo echarían de Lombardía, mas de toda Italia y le quitarían todo el reino de Nápoles, como tenían concertado y aun entre sí partido; y con esta esperanza el Papa no quiso aceptar lo que con don Hugo el Emperador le ofreció.

ARCIDIANO

Antes no fue por eso, sino que ya él estaba concertado con los otros y no quería romper la fe que les había dado.

LATANCIO

¡Gentil achaque[102] es ése! ¿Y qué más miel tenía la fe[103] que había dado al Rey de Francia para destruir la cristiandad que la que primero dio al Emperador para remedio della? Antes, de razón debía guardar la que dio al Emperador y romper la que dio al Rey de Francia. ¿No sabéis que juramento hecho en daño y perjuicio del prójimo no se debe guardar, cuanto más en daño de toda la cristiandad y en daño y perjuicio de la honra de Dios y de tanta gente como a esta causa ha padecido?

[100] *ofrecía,* en Usoz.
[101] *que su Majestad,* en Usoz.
[102] *achaque:* pretexto.
[103] *fe:* palabra, promesa.

Arcidiano

En eso yo confieso que tenéis mucha razón. Mas vos no consideráis quel ejército del Emperador amenazaba de venir sobre las tierras del Papa, y que el Papa, como buen príncipe, pues príncipe lo queréis llamar, es obligado a defenderlas, y sabéis vos muy bien quel Derecho natural permite a cada uno que defienda lo suyo.

Latancio

Si el Papa guardara la liga que tenía hecha con el Emperador, o quisiera aceptar lo que de nuevo le ofreció, no amenazara su ejército de venir sobre las tierras de la Iglesia. Y aunque eso sea, y yo os conceda que el Derecho natural permite a cada uno que defienda lo suyo; mas decidme: ¿entendéis vos que los príncipes tienen el mesmo señorío sobre sus súbditos que vos sobre vuestra mula?

Arcidiano

¿Por qué no?[104].

Latancio

Porque las bestias son criadas para el servicio del hombre, y el hombre para el servicio de solo Dios. Veamos, ¿fueron hechos los príncipes por amor del pueblo, o el pueblo por amor de los príncipes?[105].

Arcidiano

Creo yo que los príncipes por amor del pueblo.

104 *no* omit. en Usoz.

105 Idea que arranca de la *Institutio principis christiani* de Erasmo y que es esencial en el *Diálogo de Mercurio y Carón*. Polidoro le dice a su hijo: «Acuérdate que no se hizo la república por el rey, mas el rey por la república», pág. 143.

Luego el buen príncipe, sin tener respecto a su interese particular, será obligado a procurar solamente el bien del pueblo, pues fue instituido por su causa.

ARCIDIANO

De razón ansí habría ello de ser.

LATANCIO

Pues veis aquí, pongo por caso, quel ejército del Emperador quisiera ocupar las tierras de la Iglesia; veamos, ¿cuál fuera más provechoso a los moradores dellas, quel Papa, de su propia voluntad, las renuncias[106] al Emperador, o hacer lo que ha hecho por defendellas?

ARCIDIANO

Si al provecho del pueblo se mirase, claro está que si el Papa diera todas aquellas tierras al Emperador, no padescieran tantos daños como han padescido. Pero dadme un príncipe que haga eso.

LATANCIO

Doos al[107] Emperador. ¿No sabéis vos que pudiera él muy bien, y con mucha razón y justicia, tomar para sí el Ducado de Milán y la Señoría de Génova, pues no hay ninguno que a ello tenga tanto derecho como él? Mas porque le pareció convenir más al bien del pueblo que diese lo uno al duque Francisco Esforcia, y en lo otro pu-

[106] *renunciar:* «hacer dexación voluntaria, dimissión o apartamiento de alguna cosa que se tiene u del derecho y acción que se puede tener», *Dicc. Aut.*

[107] *do[i]os el* en Usoz.

siese a los Adornos, lo hizo muy liberalmente, postponiendo su provecho particular al bien público, como cada buen príncipe debe hacer.

ARCIDIANO

Si se hiciese lo que se debría hacer, espiritual y temporal, todo habría de ser del Papa.

LATANCIO

¿Del Papa? ¿Por qué?

ARCIDIANO

Porque lo gobernaría mejor y más sanctamente que ningún otro.

LATANCIO

¿Vos no tenéis mala vergüenza de decir eso? ¿No sabéis que en toda la cristiandad no hay tierras peor gobernadas que las de la Iglesia?

ARCIDIANO

Yo bien lo sé, mas no pensé que lo sabíades vos[108].

LATANCIO

Pues luego, ¿paréceos quel Papa hizo como buen príncipe en tomar las armas contra el Emperador, de quien tantas buenas obras había recebido, rompiendo la paz y amistad que con él tenía?

[108] Adviértase la hipocresía de que hace gala el Arcediano.

117

Sé que el Papa no tomó las armas contra el Emperador, sino contra aquel desenfrenado ejército que hacía horribles extorsiones y cosas abominables en aquel Estado de Milán, y era justo que aquella pobre gente fuese libre de aquella tal tiranía.

LATANCIO

Maravíllome de vos que digáis tal cosa. Veamos: si el Papa quisiera mantener el amistad con el Emperador, ¿qué había menester su Majestad tener ejército en Italia? Sé que ya[109] lo había mandado despedir, y cuando supo[110] de la liga que se tramaba contra él, fue forzado a entretenerlo[111]. Si el Papa no pretendía sino la libertad y restitución del Duque de Milán y librar aquel Estado de las vejaciones del ejército del Emperador y asegurar las tierras de la Iglesia, ¿por qué no tomaba el amistad del Emperador, con que se remediaba todo, pues era rogado y requerido con ella? Y si el Papa no quería más de lo que vos decís, ¿qué culpa tenía el reino de Nápoles, que lo tenían ya entre sí repartido? ¿Qué culpa tenían las ciudades de Génova y Sena, que tenían, la una por mar y la otra por tierra, cercadas? Quería evitar las extorsiones y vejaciones[112] quel ejército del Emperador hacía en Lombardía, y no solamente acrecentaba aquéllas, mas daba causa para que se hiciesen muchas más en toda Italia y aun en toda la cristiandad. Leed la capitulación de la liga hecha entre el Papa y el Rey de Francia, venecianos y florentines, y veréis si era eso lo que el Papa buscaba. ¿Qué le había hecho

[109] *en Italia, pues que ya,* en Usoz.

[110] *Mas quando supo,* Usoz.

[111] *entretener:* «detener por algún espacio de tiempo, para diferir, suspender y dilatar alguna operación», *Dicc. Aut.*

[112] Recoge el término usado por el Arcediano *(extorsiones)* y el que él mismo ha utilizado antes *(vejaciones).*

el Emperador porque debiese tomar las armas contra él?

ARCIDIANO

¿No os he dicho quel Papa no tomó las armas contra el Emperador, sino contra su desenfrenado ejército?

LATANCIO

¿De manera que la guerra no era sino contra el ejército?

ARCIDIANO

No.

LATANCIO

Pues si contra el ejército era, y el ejército se ha vengado, ¿por qué echáis la culpa al Emperador?

ARCIDIANO

Porquel Emperador los sostenía y les envió más gente con que hiciesen lo que hicieron

LATANCIO

¿Vos no decís quel oficio del Emperador es defender sus súbditos y hacer justicia? Pues si el Papa se los quería maltratar y ocupar sus reinos y señoríos y impedir que no pudiese hacer justicia del Duque de Milán, como es obligado, por fuerza había de mantener y aumentar su ejército, para poderlos defender y amparar, pues dejándolo de hacer, ya dejaba[113] de ser buen emperador.

[113] *dejándolo, dejaba:* poliptoton.

Arcidiano

En eso tenéis razón. Mas decidme: ¿paréceos que fue bien hecho quel Emperador mandase hacer el insulto[114] que don Hugo y los coloneses[115] hicieron en Roma?

Latancio

Nunca el Emperador tal mandó.

Arcidiano

¿Cómo? ¿No mandó él que don Hugo, juntamente con los coloneses[116], entrasen en Roma y procurasen de prender al Papa?

Latancio

No, que no lo mandó; y aunque lo mandara, ¿paréceos que fuera mal hecho?

Arcidiano

¡Válame Dios! ¿Y eso queréis vos defender?

Latancio

Sí. Veamos: si vos toviésedes un padre que en tanta manera hobiese perdido el seso que con sus propias manos quisiese matar y lisiar sus propios hijos, ¿qué haríades?

[114] *insulto:* «acometimiento violento o improviso para hacer daño», *Dicc. Aut.*

[115] *coluneses,* en la edición gótica.

[116] *don Hugo i los colonneses,* Úsoz. Las tropas de Hugo de Moncada y del Cardenal Pompeyo Colonna entraron en Roma el 20 de septiembre de 1526.

Arcidiano

No teniendo otro remedio, encerrarlo hía o tenerlo hía atadas las manos hasta que tornase en su seso.

Latancio

Y ¿no os parecería que vuestros hermanos os eran en cargo[117] por lo que hacíades?

Arcidiano

Claro está que me serían en cargo.

Latancio

Pues el Papa, decíme, ¿no es padre espiritual de todos los cristianos?

Arcidiano

Sí.

Latancio

Pues si él con guerras quiere matar y destruir sus propios hijos, ¿no os parece que hace muy gran misericordia, ansí con él como con sus hijos, el que le quiere quitar el poder para que no lo pueda hacer? No me lo podéis negar.

Arcidiano

Bien. Pero ¿vos no veis que se hace gran desacato a Jesucristo en tractar así a su Vicario?

117 *eran en cargo:* eran vuestros deudores.

Antes se le hace muy gran servicio con evitar que su Vicario, con el mal consejo que cabe sí tiene, no sea causa de la muerte y perdición de tanta gente, por los cuales murió Jesucristo también como por él. Y creedme, que el mismo Papa, cuando, dejada la pasión, venga en conocimiento de la verdad, agradecerá muy de veras al que le quita la ocasión para que no pueda hacer tanto mal. Si no, venid acá: si vos (lo que Dios no quiera) estoviésedes tan fuera de seso que con vuestros propios dientes os mordiésedes los miembros[118] de vuestro cuerpo, ¿no agradeceríades y terníades en mucha gracia[119] al que os atase hasta que tornásedes en vuestro seso?

ARCIDIANO

Claro está.

LATANCIO

Pues veis aquí. Todos los cristianos somos miembros de Jesucristo y tenemos por cabeza al mismo Jesucristo y a su Vicario.

ARCIDIANO

Decís verdad.

LATANCIO

Pues si este Vicario, por el mal consejo que cabe sí tiene, es causa de la perdición y muerte de sus propios miembros, que son los cristianos, ¿no debe agradecer mucho a quien estorba que no se haga tanto mal?

[118] Utiliza el término *miembros* para enlazar el ejemplo con la imagen paulina de la Iglesia ya mencionada.

[119] *gracia:* agradecimiento.

Sin duda vos decís muy gran verdad. Mas no cada uno alcanza este conocimiento ni puede juzgar más de lo que ve, y por eso los príncipes debrían mirar bien lo que hacen.

LATANCIO

Más obligados son los príncipes a Dios que no a los hombres, más a los[120] sabios que no a los necios. Gentil cosa sería que un príncipe dejase de hacer lo que debe al servicio de Dios y bien de la República por lo quel vulgo ciego podría decir o juzgar. Haga el príncipe lo que debe, y juzguen los necios lo que quisieren. Así juzgaban de David porque bailaba delante del arca del Testamento[121]. Ansí juzgaban de Jesucristo porque moría en la cruz y decían: *alios salvos fecit, seipsum non potest salvum facere*[122]. Así juzgaban de los Apóstoles porque predicaban a Jesucristo. Así juzgan ahora a los que muy de veras quieren ser cristianos, menospreciando la vanidad del mundo y siguiendo el verdadero camino de la verdad. ¿Y quién hay que pueda escusar los falsos juicios del vulgo? Antes se debe tener por muy bueno lo quel vulgo condena por malo, y por el contrario. ¿Queréislo ver? A la malicia llaman industria[123]; a la avaricia y ambición, grandeza de ánimo; al maldiciente, hombre de buena conversación; al engañador, ingenioso; al disimulador, mentiroso, y [al] trafaga-

[120] *i más a los,* en Usoz.

[121] «Cuando el arca de la alianza de Yavé llegó a la ciudad de David, Micol, hija de Saúl, mirando por una ventana, vio al rey David saltando y bailando delante del arca, y le menospreció en su corazón.» «David y todo Israel danzaban delante de Dios con todas sus fuerzas y cantaban y tocaban arpas, salterios y tímpanos, címbalos y trompetas», *Paralipómenos,* 13, 8 y 15, 29.

[122] San Mateo, 27, 42: «Salvó a otros y a sí mismo no puede salvarse.»

[123] *industria:* ingenio.

dor[124], buen cortesano. Y por el contrario, al bueno y virtuoso llaman simple; al que con humildad cristiana menosprecia esta vanidad del mundo y quiere seguir a Jesucristo, dicen que se torna loco; al que reparte sus bienes con los que lo han menester, por amor de Dios, dicen que es pródigo; al que no anda en tráfagos y engaños para adquirir honra y riquezas, dicen que no es para nada; al que menosprecia las injurias por amor de Jesucristo, dicen que es cobarde y hombre de poco ánimo, et finalmente, convertiendo las virtudes en vicios y los vicios en virtudes, a los ruines alaban y tienen por bien aventurados, y a los buenos y virtuosos llaman pobres y desastrados[124 bis]; y con todo esto no tienen mala vergüenza de usurpar el nombre de cristianos, no teniendo ninguna señal dello.

ARCIDIANO

Bien me parece eso, aunque, para deciros la verdad, por ser vos mancebo y seglar y cortesano, sería bien dejarlo a los teólogos. Mas digo que sea como vos decís, veamos, a lo menos, ¿no fuera razón que, hecho ese insulto, el Emperador castigara a los que saquearon el sacro Palacio y templo de Sanct Pedro?

LATANCIO

Cierto, mejor fuera quel Papa no rompiera la tregua ni la fe que dio a don Hugo.

ARCIDIANO

Sé que no la rompió él.

[124] Añado el artículo contracto porque así lo exige la serie. *trafagador:* negociante, que trafaga o negocia con el dinero.
[124 bis] *desastrado:* desdichado, infeliz, sin fortuna.

LATANCIO

¿Pues quién hizo la guerra con [los] coloneses?[125].

ARCIDIANO

Eso hízose en nombre del Colegio, y no del Papa.

LATANCIO

No me digáis esas niñerías. ¿Cúyos eran los capitanes?
¿Cúya era la gente? ¿Quién la pagaba? ¿Cúyas las bande-
ras? ¿A quién obedecían? Esas son cosas para entre niños.
Mas me maravillo de quien tan gran vanidad[126] inventa y
de los cardenales, que tal cosa consintieron se hiciese
en su nombre. Mas muy bien está, pues los ha Dios cas-
tigado.

ARCIDIANO

¿No queríades quel Papa castigase los coloneses, pues
son sus súbditos?

LATANCIO

No, pues había dado su fe de no hacerlo, y rompía la
tregua siempre que tomaba las armas contra ellos, y sabía
quel Emperador no lo había de consentir, pues los colo-
neses también son sus súbditos, como del Papa, y es obli-
gado, como buen príncipe, de ampararlos y defenderlos.

ARCIDIANO

Pues veamos, ya que esa tregua se rompió, y de la una
parte y de la otra se hicieron muchos males, ¿por qué el

125 *contra los coloneses,* en Usoz. F. Montesinos añade el artículo.
126 *vanidad:* palabra vana, insustancial.

Emperador después no quiso guardar la otra tregua quel Vicerrey de Nápoles hizo con el Papa, al tiempo que estaba perdida mucha parte del reino de Nápoles, y todo el resto en manifiesto peligro de perderse?

LATANCIO

¿Cómo que no la quiso guardar? Antes os digo de verdad que, en viniendo a sus manos la capitulación desa tregua, aunque las condiciones della eran injustas y contra la honra y reputación del Emperador, luego su Majestad, sin tener respecto a lo que el Papa había hecho con tanta deshonestidad, dando investiduras de sus reinos a quien ningún derecho tenía a ellos —cosa de que los niños se debrían aun burlar—, la ratificó y aprobó, mostrando cuánto deseaba la amistad del Papa y estar en conformidad[127] con él, pues quería más aceptar condiciones de concordia injusta, que seguir la justa venganza que tenía en las manos. Mas, por permisión de Dios, que tenía determinado de castigar sus ministros, la capitulación tardó tanto en llegar acá, y la ratificación en ir allá, que antes que allegase, estaba ya hecho lo que se hizo en Roma. Y, cierto, si bien lo queréis considerar, ninguno tuvo la culpa sino el mismo Papa, que, podiendo vivir en paz, buscó la guerra, y esa tregua más la hizo por necesidad que no por virtud, cuando vido la determinación con que iba a Roma el ejército del Emperador. ¿Y no fuera más razón que vosotros guardárades la que hicistes[128] con don Hugo? Habiendo ansí rompido aquélla, ¿qué se podía esperar sino que otro tanto haríades a ésta, si el ejército se volvía[129]. Y ya que vistes quel ejército no se quería volver, ¿por qué no moderastes aquellas injustas condiciones que en la tregua habíades puesto, y volviérase el ejército, y Roma quedara libre?

[127] *conformiad,* error de la edición gótica.
[128] *hiziestes,* en la gótica.
[129] *se volvía:* daba la vuelta.

ARCIDIANO

Querían que les diese el Papa dineros.

LATANCIO

¿Y por qué no se los daba?

ARCIDIANO

¿Mas por qué se los había de dar, no seyendo obligado a ello?

LATANCIO

¿Cómo que no era obligado? Veamos, ¿para qué dan los cristianos al Papa las rentas que tiene?

ARCIDIANO

Para que las gaste y despenda[130] en aquello que más bien y más provechoso sea a la República.

LATANCIO

¿Pues qué cosa pudiera ser más provechosa que hacer volver aquel ejército? Claro está que, aunque la[s] cosas[131] sucedieran como el Papa las demandaba, pasando aquel ejército adelante, no se podían escusar muertes de hombres, ni las otras malas venturas que la guerra trae consigo.

ARCIDIANO

Decís verdad, mas ¿por qué el Emperador no paga a su ejército, y será obediente a sus capitanes? Bien sé yo que

130 *despenda:* gaste.
131 *la cosa,* en la gótica; error.

no quedó por el Duque de Borbón que la tregua no se guardase, mas el ejército no le obedecía, porque no era pagado, y esto es culpa del Emperador

LATANCIO

Si el Emperador no paga su gente, quizá lo hace porque no tiene con qué.

ARCIDIANO

Pues si no tiene con qué, ¿por qué quiere hacer guerra?

LATANCIO

Mas ¿por qué se la hacéis vosotros y le forzáis a que mantenga ejército para defenderse? Sé que el Emperador en paz se estaba si vosotros no le movíades[132] guerra.

ARCIDIANO

Y aun yo os prometo que si el ejército no hiciera tan estrema diligencia, que él toviera bien que hacer en defenderse, y creo yo que no le quedara hoy al Emperador un palmo de tierra en toda Italia.

LATANCIO

¿Cómo?

ARCIDIANO

Tenía ya el Papa hecha otra nueva liga, muy más recia[133] que la primera, en que el Rey de Inglaterra también entraba, y el Papa prometía de descomulgar al Emperador y a todos los de su parte, y privarlo de los reinos de

[132] Dice F. Montesinos: «El sentido pide *moviérades*. Así Usoz.»
[133] *recia:* fuerte.

Nápoles y Sicilia y continuar contra él la guerra, hasta que por fuerza de armas le hiciese restituir al Rey de Francia sus hijos[134].

LATANCIO

Gentil cosa era ésa. ¿No fuera mejor hacer volver el ejército que encender otro nuevo fuego?

ARCIDIANO

Mejor; pero al fin los hombres son hombres, y no se pueden así, todas veces, domeñar[135] a lo que la razón quiere. Mas venid acá: aunque en todo lo que habéis dicho tengáis la mayor razón del mundo, ¿paréceos a vos gentil cosa que con aquellos alemanes, peores que herejes, y con aquella otra canalla de españoles y italianos, que no tienen fe ni ley, haya el Emperador permitido que se destruya aquella sancta ciudad de Roma? Que mala o buena, al fin es cabeza de la cristiandad, y se le debría tener otro respecto.

LATANCIO

Yo os he claramente mostrado cómo esto no se hizo por mandado ni por voluntad del Emperador, pues allende que vosotros le habíades comenzado a hacer guerra, cuando la tregua se hizo, luego que le fue presentada, la ratificó.

ARCIDIANO

¿Por qué tenía tan mala gente en Italia, que como lo-

134 Informa Mercurio a Carón: «El Emperador fue contento de soltarlo [al Rey de Francia], con condición que para seguridad que cumpliría lo que había prometido, dejase en España sus dos hijos mayores en rehenes», ed. cit., pág. 39.

135 *domeñar:* rendir, sujetar.

bos hambrientos vinieron a destruir aquella sancta Sede apostólica?

LATANCIO

Si vosotros quisiérades estar en paz, como debríades, y no moviérades guerra contra el Emperador, pues no os pedía nada, no fuera menester que él mantoviera ni enviara esa gente en Italia. ¿Queréis vosotros que os sea lícito hacer guerra y que a nosotros no nos sea lícito defendernos? ¡Gentil manera de vivir!

ARCIDIANO

Séaos lícito mucho en hora buena, pero no con herejes, no con infieles.

LATANCIO

Por cierto vos habláis muy mal. Porque cuanto a los alemanes no os consta a vos que sean luteranos, ni aun es de creer, pues los envió el rey don Hernando[136], hermano del Emperador, que persigue a los luteranos. Antes, vosotros recebistes en vuestro ejército los luteranos que se vinieron huyendo de Alemaña, y con ellos hicistes[137] guerra al Emperador. Pues cuanto a los españoles y italianos, que vos llamáis infieles, si el mal vivir queréis decir que es infidelidad, ¿qué más infieles que vosotros? ¿Dónde se hallaron más vicios, ni aun tantos, ni tan públicos, ni tan sin castigo como en aquella corte romana? ¿Quién nunca hizo tantas crueldades y abominaciones como el ejército

[136] Dice Mercurio: «El infante don Hernando [...] envió obra de diez mil alemanes en Italia en favor del Duque de Borbón, lugarteniente y capitán del Emperador, que a la sazón estaba en Milán», pág. 53. Sí eran luteranos, como indica André Chastel: «El Vaticano fue ocupado por los lansquenetes luteranos de Frundsberg. Esto lo confirma una serie de grafitos recientemente encontrados, gracias a las obras de restauración, en las *Stanze* decoradas por Rafael», *El Saco de Roma, 1527*, pág. 103.

[137] *hiziestes*, en la gótica.

del Papa en tierras de coloneses? Si los del Emperador son infieles porque viven mal, ¿por qué no lo serán los vuestros, que viven peor? Si a vosotros os es lícito hacer guerra con gente que tenéis por infieles, ¿por qué no nos será lícito a nosotros defendernos con gente que no tenemos por infieles? ¿Qué niñería es ésa? ¡Lo que vosotros hacéis contra el Emperador no lo hacéis contra él, sino contra su ejército, y lo quel ejército hace contra vosotros no lo hace el ejército, sino el Emperador!

ARCIDIANO

Digo quel[138] ejército lo hiciese sin mandado, sin consentimiento, sin voluntad del Emperador, y que su Majestad no haya tenido culpa ninguna en ello; veamos, ya que es hecho, ¿por qué no castiga los malhechores?[139].

LATANCIO

Porque conoce ser la[140] cosa más divina que humana y porque acostumbra a dar antes bien por mal que no mal por bien. ¡Gentil cosa sería que castigase él a los que pusieron[141] sus vidas por su servicio!

ARCIDIANO

Pues ya que no los quiere castigar ¿por qué se quiere más servir[142] de gente que tan recio y abominable insulto ha hecho?

138 *Digo que:* Admitamos que.

139 *a los malhechores,* Usoz.

140 Indica Usoz: «Tampoco hai *la* en dicha Ed. gót.» (como antes lo decía a propósito de *a*). Pero Montesinos ya señala cómo en el ejemplar de Rostock figura la palabra.

141 *pusieron:* expusieron.

142 *quiere más servir:* quiere continuar sirviéndose.

LATANCIO

Por dos respectos. Por evitar los daños que, andando sueltos, harían, y por resistir al fuego que vosotros encendistes. ¡Donosa cosa sería que, pasando franceses en Italia, el Emperador deshiciese su ejército!

ARCIDIANO

Ya no me queda qué replicar. Cierto, en esto vos habéis largamente cumplido lo que prometistes. Yo os confieso que en ello estaba muy engañado. Agora querría que me declarásedes las causas por qué Dios ha permitido los males que se han hecho en Roma, pues decís que han seído[143] para mayor bien de la cristiandad.

LATANCIO

Pues en lo primero quedáis satisfecho, yo pienso, con ayuda de Dios, dejaros muy más contento en lo segundo. Mas pues agora es tarde, dejémoslo para después de comer, que hoy quiero teneros por convidado.

ARCIDIANO

Sea como mandáredes, que aquí nos podremos después volver.

[143] *sido,* en Usoz.

Segunda parte

Segunda parte

Latancio

Por acabar de cumplir lo que os prometí —allende de lo que en esto a la mesa habemos platicado[1]—, cuanto a lo primero, vos no me negaréis que todos los vicios y todos los engaños que la malicia de los hombres puede pensar no estoviesen juntos en aquella ciudad de Roma, que vos con mucha razón llamáis sancta porque lo debría de ser.

Arcidiano

Ciertamente, en eso vos tenéis mucha razón, y sabe Dios lo que me ha parecido siempre dello, y lo que mi corazón sentía de ver aquella ciudad (que, de razón, debría de ser ejemplo de virtudes a todo el mundo) tan llena de vicios, de tráfagos, de engaños y de manifiestas bellaquerías. Aquel vender de oficios, de beneficios, de bulas, de indulgencias, de dispensaciones[2], tan sin vergüenza, que verdaderamente parecía una irrisión de la fe cristiana, y que los ministros de la Iglesia no tenían cuidado sino de inventar maneras para sacar dineros. Empeñó el Papa ciertos apóstoles que había de oro, y después hizo una imposición[3] que se pagase en la expedición de las Bulas *pro*

[1] Enlaza con el final de la primera parte.

[2] *indulgentias, de dispensationes,* en la gótica, grafías frecuentes en ella y que apuntan a su posible impresión en Italia.

[3] Usoz indica: «*Una* añade la ed. de París: en la gótica falta esa voz.» En los ejemplares de Rostock y Munich no falta. *Imposición:* tributo, carga.

redemptione Apostolorum. No sé cómo no tenían[4] vergüenza de hacer cosas tan feas y perjudiciales a su dignidad.

LATANCIO

Eso mismo dicen todos los que de allá vienen, y eso mismo conoscía[5] yo cuando allá estuve. Pues venid acá: si vuestros hijos...

ARCIDIANO

Hablá cortés.

LATANCIO

Perdonadme, que no me acordaba que érades clérigo, aunque ya muchos clérigos hay que no se injurian de tener hijos. Pero esto no se dice sino por un ejemplo.

ARCIDIANO

Pues decid.

LATANCIO

Si vuestros hijos toviesen un maestro muy vicioso, y viésedes que con sus vicios y malas co[s]tumbres os los inficionaba[6], ¿qué haríades?

ARCIDIANO

Amonestarle hía muchas veces que se emendase, y si no lo quisiese hacer y yo toviese mando o señorío sobre él, castigarlo hía muy gentilmente, para que por mal se emendase si no lo quisiese hacer por bien.

[4] Adviértase cómo primero individualiza la acción: «empeñó el Papa...», luego la impersonaliza: «no tenían...».

[5] *conoscía:* sabía.

[6] *inficionaba:* contagiaba.

Pues vedes aquí: Dios es padre de todos nosotros, y dionos por maestro[7] al Romano Pontífice, para que dél y de los que cabe[8] él estoviesen aprendiésemos a vivir como cristianos. Y como los vicios de aquella Corte romana fuesen tantos que inficionaban los hijos de Dios, y no solamente no aprendían dellos la doctrina cristiana, mas una manera de vivir a ella muy contraria, viendo Dios que ni aprovechaban los profetas, ni los evangelistas, ni tanta multitud de sanctos doctores como en los tiempos pasados escribieron vituperando los vicios y loando las virtudes, para que los que mal vivían se convertiesen a vivir como cristianos, buscó nuevas maneras para atraerlos a que hiciesen lo que eran obligados. Y allende otros muchos buenos maestros y predicadores que ha enviado en otros tiempos pasados, envió en nuestros días aquel excelente varón Erasmo Roterodamo[9], que con mucha elocuencia, prudencia y modestia en diversas obras que ha escrito, descubriendo los vicios y engaños de la corte romana, y en general de todos los eclesiásticos, parecía que bastaba para que los que mal en ella vivían se emendasen, siquiera de pura vergüenza de lo que se decía dellos. Y como esto ninguna cosa os aprovechase[10], antes los vicios y malas maneras fuesen de cada día creciendo, quiso Dios probar a convertirlos por otra manera y permitió que se levantase aquel fray Martin Luter, el cual no solamente les perdiese la vergüenza, decla-

[7] En la ed. de París que sigue Usoz: *maestros a los Romanos Pontífices... de ellos... cabe ellos.*

[8] Anota F. Montesinos: «La gótica lee *cabo*. Estaría mejor *cabe*, como se dice antes varias veces.» Usoz edita también *cabe*. Dada la existencia de otros errores de la edición ya modificados, hago lo mismo con éste.

[9] No desaprovecha la oportunidad de alabar a Erasmo y contraponerlo a Lutero.

[10] *os aprovechase:* incluye al Arcediano, luego vuelve a la tercera persona y más adelante de nuevo se acerca a los atacados incluyendo a su interlocutor: «no os habíades [...] os convertiésedes».

rando sin ningún respecto[11] todos sus vicios, mas que apartase muchos pueblos de la obediencia de sus prelados, para que, pues no os habíades querido convertir de vergüenza, os convertiésedes siquiera por cobdicia de no perder[12] el provecho que de Alemaña llevábades, o por ambición[13] de no estrechar tanto vuestro señorío si Alemaña quedase casi, como agora está, fuera de vuestra obediencia.

<center>ARCIDIANO</center>

Bien, pero ese fraile no solamente decía mal de nosotros[14], mas también de Dios en mil herejías que ha escrito.

<center>LATANCIO</center>

Decís verdad, pero si vosotros remediárades lo que él primero con mucha razón decía y no le provocárades con vuestras descomuniones, por aventura nunca él se desmandara a escrebir las herejías que después escribió y escribe, ni hobiera habido en Alemaña tanta perdición de cuerpos y de ánimas como después a esta causa ha habido.

<center>ARCIDIANO</center>

Mirad, señor, este remedio no se podía hacer sin Concilio general, y dicen que no convenía que estonces se convocase, porque era manifiesta perdición de todos los eclesiásticos, tanto, que si entonces el Concilio se hiciera,

[11] *respecto:* respeto. No modifico la grafía al mantener siempre los grupos cultos.

[12] En la edición gótica, *poder.* Usoz edita *perder.*

[13] Las razones de la conversión serían también dos vicios: la codicia y la ambición.

[14] Como el Arcediano asume ser objeto de la crítica, Lactancio adoptará la segunda persona del plural para hablar de los eclesiásticos.

nos pudiéramos ir todos derechos al hospital[15], y aun el mesmo Papa con nosotros.

¿Cómo?

ARCIDIANO

Presentaron todos los Estados del Imperio cient agravios[16], que diz que recebían de la Sede apostólica y de muchos eclesiásticos, y en todo caso querían que aquello se remediase.

LATANCIO

¿Pues por qué no lo remediábades?

ARCIDIANO

¡A eso nos andábamos! Ya decían que las rentas de la Iglesia, pues fueron dadas e instituidas para el socorro de los pobres, que se gastasen en ello, y no en guerras, ni en vicios, ni en faustos, como por la mayor parte agora se gastan, e aun querían que los pueblos, y no los clérigos, toviesen la administración dellas. Allende desto querían que no se diesen dispensaciones por dineros, diciendo que los pobres también son hijos de Dios como los ricos, y que, dando las dispensaciones por dineros, los pobres, que de razón debrían de ser más previlegiados, quedan

[15] *hospital:* «la casa que sólo sirve para recoger de noche a cubierto los pobres», *Dicc. Aut.*

[16] Cuenta Mercurio: «... como los alemanes se pusieron en pedir remedio de algunos agravios que recebían de la Sede apostólica, los romanos pontífices nunca habían querido entender en ello por no perder su provecho», pág. 54. E insistirá más adelante en cómo habló con San Pedro «de los agravios de que se quejaban los alemanes y de las necesidades que había para que la Iglesia se reformase», pág. 58.

muy agraviados, y los ricos, por el contrario, privilegiados.

LATANCIO

No estéis[17] en eso, que, a la verdad, yo he estado y estoy muchas veces tan atónito que no sé qué decirme. Veo, por una parte, que Cristo loa la pobreza[18] y nos convida, con perfectísimo ejemplo, a que la sigamos, y por otra, veo que de la mayor parte de sus ministros ninguna cosa sancta ni profana podemos alcanzar sino por dineros. Al baptismo, dineros; a la confirmación, dineros; al matrimonio, dineros; a las sacras órdenes, dineros; para confesar, dineros; para comulgar, dineros[19]. No os darán la estrema unción sino por dineros, no tañerán campanas sino por dineros, no os enterrarán en la iglesia sino por dineros, no oiréis misa en tiempo de entredicho[20] sino por dineros[21]; de manera que parece estar el paraíso cerrado a los que no tienen dineros. ¿Qué es esto, que el rico se entierra en la iglesia y el pobre en el cimenterio?[22] ¿Quel rico entre en la iglesia en tiempo de entredicho y al pobre den con la puerta en los ojos? ¿Que por los ricos hagan oraciones públicas y por los pobres ni por pensa-

[17] En la ed. gótica que consultó Usoz: *estáis.* En la de París, *estéis,* igual que en la de Rostock.

[18] Mercurio insistirá: «Cristo loa la pobreza», pág. 14.

[19] Mercurio cuenta su experiencia: «Vi que estaban muchos hombres y mujeres hincados de rodillas para recebir el cuerpo de Jesucristo [...] y quíseme juntar a recebirlo con ellos, y llegó un sacristán a pedirme dineros», pág. 16.

[20] *entredicho:* prohibición de entrar en la Iglesia en los oficios divinos, sacramentos y sepultura eclesiástica.

[21] Y prosigue el dios: «Y queriendo entrar en otro templo, hallélo cerrado; rogué que me abriesen y dijeron que estaba en entredicho y que no podía entrar si no tenía bula, y sabido adónde tomaban las bulas, fui a tomar una, y pidiéronme dos reales por ella», pág. 16.

[22] «Vi —cuenta Mercurio— enterrar un hombre fuera de la iglesia y pregunté si era moro o turco, pues no lo enterraban en la iglesia como a los otros; dijéronme que no, sino tan pobre que no tuvo con qué comprar sepoltura dentro de la iglesia», pág. 16.

miento? ¿Jesucristo[23] quiso que su Iglesia fuese más parcial a los ricos que no a los pobres? ¿Por qué nos consejó que siguiésemos la pobreza? Pues allende desto, el rico se casa con su prima o parienta, y el pobre no, aunque le vaya la vida en ello; el rico come carne en cuaresma, y el pobre no, aunque le cueste el pescado los ojos de la cara; el rico alcanza ocho carretadas de indulgencias, y el pobre no, porque no tiene con qué pagallas, y desta manera hallaréis otras infinitas cosas. Y no falta quien os diga que es menester allegar hacienda para servir a Dios, para fundar iglesias y monasterios, para hacer decir muchas misas y muchos trentenarios[24], para comprar muchas hachas que ardan sobre vuestra sepultura. Conséjame a mí Jesucristo que menosprecie y deje todas las cosas mundanas para seguirle, ¿y tú conséjasme que las busque? Muy gran merced me haréis en decirme la causa que hallan para ello, porque así Dios me salve que yo no la conozco ni alcanzo.

ARCIDIANO

¡A buen árbol os arrimáis![25]. Aosadas[26] que yo nunca rompa[27] mi cabeza pensando en esas cosas de que no se me puede seguir ningún provecho.

LATANCIO

Buena vida os dé Dios.

[23] *Si Jesu Cristo,* en la edición de París.

[24] *trentenario:* «tómase por cierta devoción de misas y oraciones que se acostumbraban decir por espacio deste tiempo [treinta días]», Covarrubias, *Tesoro.*

[25] Recuerda el refrán «Quien a buen árbol se arrima, buena sombra le cobija» (Martínez Kleiser, núm. 53.249). M. Morreale lo cita en la *Celestina,* II. Indica su presencia en el *Libro de refranes* de Pedro Vallés, Zaragoza, 1549, y en los *Refranes o proverbios* de Hernán Núñez, 1555.

[26] *Aosadas:* ciertamente.

[27] *rompía:* en Usoz.

Allende desto decían que, cuando a los clérigos fueron dadas las libertades y exenciones que agora tienen, eran pobres y gastaban lo que tenían con quien más que ellos había menester, y que agora, pues son más ricos que no los legos, y muchos gastan lo que tienen con sus hijos y mancebas, que no parecía honesto ni razonable que los tristes de los pobres fuesen agraviados con huéspedes y con imposiciones, y los clérigos, en quien todos los bienes se consumían, quedasen exentos. Decían asimismo que había tantas fiestas de guardar, que los oficiales y labradores recebían mucho perjuicio dello, y que pues se veía claramente que la mayor parte de los hombres no se ocupaban los días de fiesta en aquellas obras en que se debrían[28] de ocupar, sino en muy peores ejercicios que los otros días, que sería bien se moderase tanto número de fiestas.

LATANCIO

¿Paréceos que decían mal?

ARCIDIANO

¿Y vos queréislo defender? ¿No vedes que los sanctos cuyas fiestas quitásedes se indignarían, y podría ser que nos viniese algún gran mal?

LATANCIO

Mas ¿vos no vedes que se ofenden esos sanctos más con los vicios y bellaquerías que se acostumbran hacer los días de fiesta, que no en que cada uno trabaje en ganar de comer? Si todas las fiestas se empleasen en servir a Dios,

[28] Usoz: *debían*.

querría yo que cada día fuese fiesta; mas, pues así no se hace, no ternía por malo que se moderasen. Si un hombre se emborracha, o juega todo el día a los naipes o a los dados, o anda envuelto en murmuraciones, o en mujeres o en otras semejantes bellaquerías, parécenos que no quebranta la fiesta; y si con estrema necesidad cose un zapato para ganar de comer, luego dicen que es hereje[29]. Yo no sé qué servicios son éstos. Pésame que los ricos tomen en aquellos días sus pasatiempos y placeres, y todo carga sobre los desventurados de los oficiales y labradores y pobres hombres.

ARCIDIANO

Por todo eso que habéis dicho no se nos daría nada, sino por lo que nosotros perderíamos en el quitar de las fiestas.

LATANCIO

¿Qué perderíades?

ARCIDIANO

Las ofrendas, que se hacen muchas más los días de fiesta que los otros días. Decían ansí mismo[30] que había muchos clérigos que vivían muy mal, y no casándose, tenían mujeres e hijos, tan bien y tan públicamente como los casados, de que se seguía mucho escándalo en el pueblo, por donde sería mejor que se casasen.

[29] Juan de Valdés en su *Diálogo de doctrina cristiana* pone en boca de Antronio la anécdota del labrador que sembró unos nabos el día de la transfiguración; y como apedreó muy fieramente, todo el pueblo culpó al labrador por haber quebrantado la fiesta. El Arzobispo de Granada, otro interlocutor, comenta: «Veis ahí, habría en la ciudad muchos que gastarían aquel día en jugar a naipes y a dados y en andar con mujeres, y mintiendo, murmurando, trafagando y haciendo otras cosas semejantes, y no les achacaban la piedra, y la achacaron al pobre labrador.» (Madrid, Editora Nacional, 1979, pág. 49.)

[30] Prosigue la enumeración de agravios.

LATANCIO

¿Y de eso pesaros hía a vosotros?

ARCIDIANO

¿Y no nos había de pesar que de libres nos hiciesen esclavos?

LATANCIO

Ante[s][31] me parece a mí que de esclavos os querían[32] hacer libres[33]. Si no, venid acá: ¿hay mayor ni más vergonzoso ca[u]tiverio en el mundo que el del pecado?

ARCIDIANO

Pienso yo que no.

LATANCIO

Pues estando vosotros en pecado con vuestras mancebas, ¿no os parece que muy inominiosamente sois esclavos del pecado, y que os quita dél el que procura que os caséis e viváis honestamente con vuestras mujeres?

ARCIDIANO

Bien, pero ¿no vedes que parecería mal que los clérigos se casasen, y[34] perderían mucha de su auctoridad?

[31] En Usoz, *antes*.
[32] *querrían* en la ed. gótica.
[33] El retruécano es el punto de partida del razonamiento, es lo que tiene que demostrar.
[34] Usoz añade [que]: *y que*.

¿Y no parece peor que estén amancebados y pierdan en
ello mucha más auctoridad? Si yo viese que los clérigos
vivían castamente y que no admitían ninguno a aquella
degnidad hasta que hobiese, por lo menos, cincuenta
años, así Dios me salve que me parecería muy bien que
no se casasen; pero en tanta multitud de clérigos mance-
bos, que toman las órdenes más por avaricia que por
amor de Dios, en quien no veis una señal de modestia[35]
cristiana, no sé si sería mejor casarse.

ARCIDIANO

¿No veis que casándose los clérigos, como los hijos no
heredasen los bienes de sus padres, morirían de hambre y
todos se harían ladrones, y sería menester que sus padres
quitasen de sus iglesias para dar a sus hijos, de que se se-
guirían dos inconvenientes: el uno que terníamos una in-
finidad de ladrones, y el otro que las iglesias quedarían
despojadas?

LATANCIO

Esos inconvenientes muy fácilmente se podrían quitar
si los clérigos trabajasen de[36] imitar la pobreza de aquellos
cuyos sucesores se llaman, y estonces no habrían ver-
güenza de hacer aprender a sus hijos con diligencia ofi-
cios con que honestamente pudiesen ganar de comer, y
serían muy mejor criados y enseñados en las cosas de la
fe, de que se seguiría mucho bien a la república. Y, así
Dios me vala[37], que esto, a mi parecer, vosotros mismos
lo debríades desear.

[35] *modestia:* honestidad, decencia.
[36] *trabajasen de:* procurasen, intentasen.
[37] Antes ha dicho «así Dios me salve».

¿Desear? ¡Nunca Dios tal mande! Mirad, señor: (aquí todo puede pasar) si yo me casase[38], sería menester que viviese con mi mujer, mala o buena, fea o hermosa, todos los días de mi vida o de la suya; agora, si la que tengo no me contenta esta noche, déjola mañana y tomo otra. Allende desto, si no quiero tener mujer propia, cuantas mujeres hay en el mundo hermosas son mías, o, por mejor decir, en el lugar donde estoy. Mantenéislas vosotros y gozamos nosotros dellas.

LATANCIO

¿Y el ánima?

ARCIDIANO

Dejaos deso, que Dios es misericordioso. Yo rezo mis Horas y me confieso a Dios cuando me acuesto y cuando me levanto, no tomo a nadi[39] lo suyo, no doy a logro[40], no salteo camino, no mato a ninguno, ayuno todos los días que me manda la Iglesia, no se me pasa día que no oigo[41] misa. ¿No os parece que basta esto pasa ser cristiano? Esotro[42] de las mujeres..., a la fin nosotros somos hombres, y Dios es misericordioso[43].

LATANCIO

Decís verdad; pero en eso, a mi parecer, sois mucho menos que hombres, y no sé yo si será misericordioso

[38] *casare* en Usoz.

[39] *nadie* edita Usoz.

[40] *dar a logro:* «prestar u dar alguna cosa con usura», *Dicc. Aut.*

[41] *oiga,* en Usoz.

[42] *Esse otro,* en la edición gótica.

[43] Apela a la misericordia de Dios abriendo y cerrando su parlamento.

perdonar[44] tantas bellaquerías si queréis perseverar en ellas.

ARCIDIANO

Dejarlas hemos cuando seamos más viejos.

LATANCIO

¡Bien está! ¡Burlaos con Dios! ¿Y qué sabéis si llegaréis a mañana?

ARCIDIANO

No seáis tan supersticioso; sé que algo ha Dios de perdonar. Y veamos: ¿así querríades deshacer vos las constituciones de la Iglesia, que ha infinitos años que se guardan?

LATANCIO

¿Por qué no, si conviene así a la república cristiana?

ARCIDIANO

Porque parecería haber la Iglesia en tanto tiempo errado.

LATANCIO

Muy mal estáis en la cuenta. Mirad, señor: la Iglesia, conforme a un tiempo, ordena algunas cosas que después en otro las deshace. ¿No leéis en los Actos de los Apóstoles que en el Concilio hierosolimitano fue ordenado que no se comiese sangre ni cosa ahogada?[45].

44 *para perdonar,* en Usoz.
45 *Hechos de los Apóstoles,* XV, 20. En Jerusalén se reunieron los apóstoles y presbíteros para discutir si los cristianos debían circuncidarse y

147

ARCIDIANO

Leído lo he.

LATANCIO

¿Pues por qué no lo guardáis ahora?

ARCIDIANO

Nunca había parado mientes en ello.

LATANCIO

Pues yo os lo diré. Estonces fue aquello ordenado por satisfacer algo a la superstición de los judíos, aunque conocían bien los Apóstoles no ser necesario, y así después se derogó esta constitución como cosa superflua, y no por eso se entiende quel Concilio errase. Pues desta misma manera, ¿qué inconveniente sería si lo que la Iglesia en un tiempo, por respectos y necesidades ordenó, se derogase agora habiendo otros más urgentes, por donde parece que con aquello[46] se debría dispensar? Por cierto yo no hallo ninguno, sino que, como decís, no os estaría bien a vosotros.

ARCIDIANO

Dejémo[no]s[47] agora deso.

guardar la ley de Moisés, como decían algunos fariseos. Santiago interviene con estas palabras: «...Por lo cual es mi parecer que no se inquiete a los que de los gentiles se conviertan a Dios, sino escribirles que se abstengan de las contaminaciones de los ídolos, de la fornicación, de lo ahogado y de sangre.» Judas Barsabas y Silas son los enviados a Antioquía para divulgar el decreto. El precepto de no comer carne no sangrada, prohibida por la Ley al impedir comer la sangre, fue anulado cuando la Iglesia de los gentiles se apartó de la sinagoga.

[46] En la edición gótica, *aquella*.

[47] Ya Usoz añade el pronombre. Antes ha dicho el Arcediano: *Dejaos deso.*

148

¿Pues no os parece a vos que fuera mucho mejor remediar lo que habéis dicho que pedían los alemanes y emendar vuestras vidas, y, pues os hacemos honra por[48] ministros de Dios, serlo muy de veras, que no perseverar en vuestra dureza y ser causa de tanto mal como por no remediar aquello ha acaecido?

ARCIDIANO

Si los alemanes piden justicia en esas cosas, la Iglesia lo podrá remediar cuando convenga.

LATANCIO

Pues veis ahí: como vosotros no quesistes oír las honestas reprehensiones de Erasmo, ni menos las deshonestas injurias de Luter[49], busca Dios otra manera para convertiros, y permitió que los soldados que saquearon a Roma con don Hugo y los coloneses[50] hiciesen aquel insulto de que vos os quejáis, para que viendo que todos os perdían la vergüenza y el acatamiento que os solían tener, siquiera por temor de perder las vidas os convertiésedes, pues no lo queríades hacer por temor de perder las ánimas. Pero como eso tampoco aprovechase, viendo Dios que no quedaba ya otro camino para remediar la perdi-

[48] *per,* en la gótica.

[49] Adviértase la contraposición entre Erasmo y Lutero.

[50] Narra Mercurio en el *Diálogo de Mercurio y Carón:* «Acaeció aquel mismo año que don Hugo de Moncada, capitán del Emperador, [entró] impensadamente en Roma, juntamente con los coloneses; y los soldados, a pesar de los capitanes, saquearon el palacio del Papa, el cual huyó del castillo de Santángel», ed. cit., pág. 49. También aparece el hecho como acto de Dios: «Mira, Carón, estaba aquella ciudad tan cargada de vicios y tan sin cuidado de convertirse, que, después de haberlos Dios convidado y llamado por otros medios más dulces y amorosos, y estándose siempre obstinados en su mal vivir, quiso espantarlos con aquel insulto y caso tan grave...», *ibíd.*

ción de sus hijos, ha hecho agora con vosotros lo que vos decís que haríades con el maestro de vuestros hijos que os los inficionase con sus vicios y no se quisiese emendar[51].

ARCIDIANO

Podrá ser lo que decís, pero ¿qué culpa tenían las imágines, qué culpa tenían las reliquias, qué culpa tenían las dignidades[52], qué culpa tenía la buena gente que así fue todo robado, saqueado y maltractado?

LATANCIO

Contadme vos la cosa cómo pasó, pues os hallastes presente, y yo os diré la causa por que, a mi juicio, Dios permitió cada cosa de las que con verdad me contáredes.

ARCIDIANO

Mucha razón tenéis, por cierto, y eso haré yo de muy buena voluntad, y oiré lo que me[53] dijéredes de mucha mejor. Habéis de saber[54] que el ejército del Emperador dejó en Sena esa poca artillería que traía, y con la mayor diligencia y celeridad que jamás fue oída ni vista, llegó a los muros de Roma a los cinco de mayo[55].

[51] Referencia al ejemplo que expuso al principio.

[52] *dignidad:* «cargo, empleo honorífico, magistrado, prelatura, oficio considerable de autoridad, superioridad y honor», *Dicc. Aut.*

[53] *me* omit. en Usoz.

[54] Comienza ahora la narración de los hechos sucedidos en el saqueo.

[55] Dice Francisco de Salazar el 18 de mayo: «El ejército, Señor, pasó tan adelante y de tal manera, que sin traer artillería para poder batir ningún muro, el lunes siguiente por la mañana, que fueron seis del presente, por lo más fuerte de Roma, entre Belveder y la puerta de Sant Pancracio, a escala vista, entraron una parte de los españoles, y casi podemos decir que en un punto hobieron ganado el Burgo.» A. Rodríguez Villa, *Memorias para la historia del asalto y saqueo de Roma,* Madrid, Imprenta de la Biblioteca de Instrucción y recreo, 1875, pág. 142. Y en carta fechada en Roma, a 19 de mayo de 1527 —aunque, como dice Bataillon, es posterior al 10 de junio, lunes de Pentecostés ¿sería el 19 de junio?, *Erasmo y*

Veamos, ¿por qué estonces el Papa no envió a pedir algún concierto?

ARCIDIANO

Antes el buen Duque de Borbón envió a requerir al Papa que le enviase alguna persona con quien pudiese tractar sobre su entrada en Roma[56]. Y como el Papa se fiaba[57] en la nueva liga que tenía hecha, y el ejército[58] de la liga le había prometido de venirlo a socorrer, no quiso oír ningún concierto. Y cuando esto supo el ejército, luego el día siguiente por la mañana determinó de combatir la ciudad, y quiso nuestra mala ventura que, en comenzando a combatir el Burgo[59], los de dentro mataron con un arcabuz al buen Duque de Borbón, cuya muerte ha seído causa de mucho mal.

España, pág. 368—, precisa al hacer el elogio del duque de Borbón: «y con su favor emprendieron de venir a Roma con tanto trabajo y padesciendo tanta hambre, sin traer una sola pieza de artillería, que por darse más prisa aún la ligera que traían de campo hubieron dejado en Sena», pág. 155.

[56] En palabras del mismo Francisco de Salazar: «El dicho lunes, Señor, antes que entrasen, viendo Mr. de Borbón el poco caso que el Papa y el pópulo romano hacían de su venida, invió un trompeta para que inviasen alguna persona o personas con quien platicase su entrada, por escusar que Roma no fuese saqueada, y el señor Renzo de Cheri Ursino, a quien el Papa y el pópulo habían hecho capitán general, en persona de todos despidió al dicho trompeta con palabras descomedidas, de cuya causa Borbón se indignó para dar más furia en su entrada, y de tal manera, que por animar su gente se puso en los delanteros, donde en los primeros fue muerto de un tiro de arcabuz», *op. cit.*, pág. 143.

[57] *se hauía* en la edición gótica, y en la línea siguiente *le fiaua prometido;* por error se intercambian las palabras.

[58] *quel exercito*, en la gótica. F. Montesinos sigue a Usoz y modifica también la conjunción inicial del párrafo: en vez de *Y* edita *Mas.*

[59] El Burgo (Borgo) era la ciudad papal y se unía a la ciudad antigua por el puente de Sant'Angelo; el castillo lo dominaba.

LATANCIO

Por cierto que se me rompe el corazón en oír una muerte tan desastrada.

ARCIDIANO

Causáronla nuestros[60] pecados, porque, si él viviera, no se hicieran los males que se hicieron.

LATANCIO

¡Pluguiera a Dios que vosotros no los toviérades! ¿Y quién nunca oyó decir que los pecados de la ciudad sean causa de la muerte del que los viene a combatir?

ARCIDIANO

En esto se puede muy bien decir, porque el Duque de Borbón no venía para conquistarnos, sino a defendernos de su mismo ejército; no venía a saquearnos, sino a guardar que no fuésemos saqueados. Nosotros debemos de llorar su muerte que, por él, no hay hombre que no le deba de haber antes envidia que mancilla[61], porque perdió la vida con la mayor honra que nunca hombre murió, y con su muerte alcanzó lo que muchos señalados capitanes nunca podieron alcanzar, de manera que para siempre quedará muy estimada su memoria[62]. Sola una cosa me da pena: el peligro con que fue su ánima, muriendo descomulgado.

[60] En la edición gótica, *uuestros*. Anota Montesinos: «errata evidente que Usoz acoge por cierto» (pág. 77 de su ed.).

[61] *mancilla:* compasión.

[62] Adviértase que Valdés pone en boca del Arcediano el elogio del Duque de Borbón.

¿Por qué descomulgado?

ARCIDIANO

Porque con mano armada estaba en tierras de la Iglesia y quería combatir la sancta ciudad de Roma.

LATANCIO

¿No sabéis vos que dice un decreto que muchos están descomulgados del Papa que no lo están de Dios? Y también el Papa no entiende que sea descomulgado el que está en tierras de la Iglesia con intención de defenderlas en todo lo que se pueda escusar que no reciban daño, como este Príncipe iba.

ARCIDIANO

Decís la verdad, pero el primer movimiento fue voluntario.

LATANCIO

Para eso le distes vosotros causa, y él era obligado a defender el reino de Nápoles, pues lo había el Emperador hecho su Lugarteniente general en Italia, y también él no iba a ocupar las tierras de la Iglesia, sino a prohibir que el Papa no ocupase las del Emperador y a hacer que viniese a concordia con su Majestad[63].

63 En el *Diálogo de Mercurio y Carón* se resuelve esta duda: Carón no sabe que el Duque ha muerto porque no ha pasado por su barca y, por tanto, él atestigua su salvación: «tomaría él el camino de la montaña» (ed. cit., pág. 55).

Allá se avenga[64]. Pues, tornando a nuestro propósito, el ejército del Emperador estaba tan deseoso de entrar en Roma, unos por robar y otros por el odio muy grande que a aquella Corte romana tenían, y otros por lo uno y por lo otro, que los españoles y italianos, por una parte, a escala vista[65], y los alemanes por otra, rompiendo con vaivenes[66] el muro, entraron por el Burgo, adonde, como sabéis, está la Iglesia de Sanct Pedro y el sacro Palacio.

LATANCIO

Y aun muy buenas casas de cardenales. De una cosa me maravillo: que teniendo los de dentro artillería[67] y los de fuera ninguna, podiesen ansí ligeramente entrar.

ARCIDIANO

Verdaderamente fue una cosa maravillosa. ¿Quién pudiera creer que, habiendo dentro de Roma seis mil infantes, allende del pueblo romano, todos determinados de defenderse, y muy buena provisión de artillería, aquella

[64] Locución familiar con que se encoge de hombros el Arcediano y se desentiende del problema.

[65] *a escala vista:* a la descubierta; de día y a vista de los enemigos. También Francisco de Salazar utiliza la expresión: «por lo más fuerte de Roma, entre Belveder y la puerta de Sant Pancracio, a escala vista, entraron una parte de los españoles, y casi podemos decir que en un punto hobieron ganado el Burgo», A. Rodríguez Villa, pág. 142. Y también en la carta que este autor transcribe copiada de un manuscrito de la Biblioteca Nacional con letra de fines del XVII: «El lunes, que fueron seis de Mayo de 1527, el felice exército de la Mag. C. arribó a los muros de Roma al alba del día, sin golpe de artillería, con tres o cuatro escaleras que hallaron en las viñas, a escala vista y batalla de manos», pág. 135. Dice Usoz que en la edición gótica figura *escarla* y *bavenes,* pero en las de Rostock y Munich aparecen los términos correctos. Usoz edita además *por otra parte.*

[66] *vaivén:* ariete, máquina para demoler murallas.

[67] *artellería,* en la gótica.

gente, a espada y capa[58], les entrasen, sin que muriesen más de ciento dellos?[69].

LATANCIO

Y de los vuestros ¿cuántos murieron?

ARCIDIANO

Ya sabéis vos cómo siempre suelen en caso semejante añadir. Quieren decir que seis mil hombres; pero, a la verdad, no pasaron de cuatro mil, que luego se retrujeron a la ciudad. Y dígoos de verdad que yo tuviera esta entrada por muy gran milagro, si no viera después aquellos soldados hacer lo que hacían. Por do me parece no ser verísimile que Dios quisiese hacer tan gran milagro por ellos.

LATANCIO

Estáis muy engañado; sé que Dios no hizo el milagro por ellos, sino por castigar a vosotros[70].

[58] Como señala F. Montesinos, también Salazar utiliza la expresión, pero con el orden fosilizado: «Y ansí, Señor, podemos decir que a capa y espada entraron a Roma, y la han sojuzgado y sojuzgarán y tomarán todo lo demás», carta del 19 de mayo ya citada, pág. 155.

[69] En carta al Emperador, el Abad de Nájera, a 27 de mayo de 1527, mientras señala que «llegan a tres mil hombres los muertos de parte de los enemigos», dice: «De parte deste exército de V. M. murieron, de más del Duque de Borbón, dos capitanes de infantería española y menos de cincuenta hombres. Heridos han seydo harto número, de los quales han muerto y mueren muchos» A. Rodríguez Villa, pág. 133. Francisco de Salazar, en la citada carta del 18 de mayo, habla también de cien muertos y subraya con la misma reticencia que Valdés lo milagroso del hecho: «Dicen que los muertos de los del Papa pasan de seis mill, y algunos dicen de ocho mill, y del ejército cesáreo dicen que murieron hasta cien hombres, poco más o menos, y éstos casi todos murieron de artillería. Pareció una cosa de miraglo, aunque, según las crueldades que después se han hecho, contradicen algo al mérito de los soldados para que Dios mostrase el dicho miraglo sobrellos», *ibíd.*, pág. 142.

[70] Salazar subraya, después del pasaje citado, el carácter providencial

155

ARCIDIANO

Creo que decís muy gran verdad.

LATANCIO

Maravíllome que, viendo muerto al Capitán general, no desmayaron (como comúnmente suele acaecer) y dejaron el combate.

ARCIDIANO

Sí, por cierto; en eso estaban los otros pensando. Antes su muerte les acrecentó el esfuerzo para acometer y entrar con mayor ánimo.

LATANCIO

Maravillas me contáis.

ARCIDIANO

Así pasa. Porque este buen Duque de Borbón era de todos tan amado, que cada uno dellos determinó de morir por vengar la muerte de su Capitán.

LATANCIO

Y aun eso debió de ser causa de las crueldades que se hicieron.

ARCIDIANO

Es cosa muy averiguada.

del saco: «Pero como son secretos de Dios, y los pecados deste pueblo han seído tan grandes y tan excesivos, él sabe la causa porque les ha inviado tanta persecución», pág. 143.

LATANCIO

¡Oh inmenso Dios, y cómo en cada particularidad destas manifiestas tus[71] maravillas! ¡Quesiste queste buen Duque muriese por esecutar con mayor rigor tu justicia! Pues veamos, señor: el Papa ¿dónde estaba estonces?

ARCIDIANO

En su palacio sin ningún temor; tan seguro, que faltó muy poco que no fuese tomado. Mas como él vio el pleito mal parados, retrújose al castillo de Sanct' Angel con trece cardenales y otros obispos y personas principales que con él estaban[72]. Y luego los enemigos entraron en el Palacio y saquearon y robaron cuanto en él hallaron, e lo mismo hicieron en todas las casas de cardenales y otras gentes que vivían en el Burgo, sin perdonar a ninguno, ni aun a la mesma Iglesia del Príncipe de los Apóstoles[73]. En esto tovieron harto que hacer aquel día, sin que quisiesen probar a entrar en Roma, donde alzadas[74] las puentes del Tíber, nuestra gente se había fortalecido.

LATANCIO

Veamos: el pueblo romano y aun vosotros todos, cuando veíades las orejas al lobo, ¿por qué no os concertába-

[71] En Usoz, omitido *tus*.

[72] Dice el abad de Nájera a este propósito: «El Papa se había asegurado destar en Palacio sobre la palabra que Renço de Chery le había dado de defender a Roma con tres mil hombres que tenía, contra un exército que venía sin artillería y tan muerto de hambre, que se decía que se caían los soldados de hambre, y que no podían sobir por la muralla; y viose Su Santidad en tanto peligro que a gran pena tuvo tiempo de retirarse al Castillo de Santángelo, donde está, con trece cardenales viejos y nuevos», *Memorias para la historia del asalto y saqueo de Roma,* pág. 123.

[73] Francisco de Salazar: «Luego que los nuestros fueron señores sin ninguna contradicción, comenzó el saco, sin reservar ningún género de persona, todas las iglesias y monasterios de frailes y monjas de San Pedro con el aposento del Papa», *ibíd.,* págs. 135-136.

[74] *alcadas* en la ed. gótica.

des con el ejército del Emperador? ¿Qué teníades que hacer vosotros con la guerra que hacía el Papa?

ARCIDIANO

Por cierto muy poco, pero ¿qué queríades que hiciésemos? ¿Nunca habéis oído decir que allá van las leyes do quieren reyes?[75]. El pobre pueblo romano, viendo a la clara su destrucción, quiso enviar sus embajadores al ejército del Emperador para concertarse con él y evitar el saco, pero nunca el Papa se lo quiso consentir[76].

LATANCIO

Dígoos de verdad que esa fue una grande inhumanidad. ¿Y no valiera más que aquel pobre pueblo se librara, que no que padecieran lo que han padecido?

ARCIDIANO

Decís muy gran verdad, pero ¿quién pensara que había de suceder como sucedió? Luego los capitanes del Emperador determinan de combatir la ciudad, y esta misma[77] noche, peleando con los nuestros, la[78] entraron; y el saco

[75] Margherita Morreale, en «Sentencias y refranes en los *Diálogos* de Alfonso de Valdés», lo señala e indica: «Cfr. Correas, G.», *Vocabulario de refranes y frases proverbiales* (Madrid, 1927), 71.

[76] Francisco de Salazar: «Después, Señor, de entrados en el Burgo y haber muerto toda la gente que en él estaba, el Príncipe de Orange y los demás capitanes, por escusar también el saco de Roma, tornaron a inviar otro trompeta y un gentilhombre a requerirles que les diesen plática con que se tomase algún medio con que la gente fuese pagada y se alojasen lo mejor que ser pudiese; y de la misma manera el dicho Señor Renzo de Cheri, capitán general, les respondió deshonestamente que fuesen y no tornasen, si no que los ahorcarían. Y aunque el pópulo romano, viendo y conosciendo su perdición, quisiera inviar sus embajadores a Mr. de Borbón, nunca el Papa lo quiso consentir ni su capitán general», carta del 18 de mayo, págs. 143-144.

[77] *esa misma,* Usoz.

[78] *la* omit. en Usoz.

turó[79] más de ocho días, en que no se tuvo respecto a ninguna nación ni calidad ni género de hombres[80].

LATANCIO

¡Válame Dios! Y los capitanes, ¿no podían remediar tanto mal?

ARCIDIANO

Ya hacían todo cuanto podían y no les aprovechaba nada, estando la gente encarnizada en robar como estaba. ¡Viérades venir por aquellas calles las manadas de soldados dando voces! Unos llevaban la pobre gente presa; otros ropa, oro, plata. Pues los alaridos, gemidos y gritos de las mujeres y niños eran tan grande lástima de oír, que aun ahora me tiemblan las carnes en decirlo[81].

LATANCIO

Y aun, por cierto, a mí en oírlo contar.

ARCIDIANO

¡Pues es verdad que tenían respecto a los obispos o a los cardenales! Por cierto, no más que si fueran soldados como ellos. Pues ¿iglesias y monesterios? Todo lo lleva-

[79] En la edición de París —dice Usoz—, *duró*.

[80] El Abad de Nájera: «Se traxeron un cañón y tres pieças pequeñas de artillería ganada y se asentaron a la puerta de Transtiberi, y se dio la batalla a las XXII hora y media y se entró en el Transtiberi y por toda Roma, y se puso toda a saco, sin perdonar cardenales, embaxadores, spagnoles, alemanes, iglesias ni hospitales», *Memorias...*, pág. 124. Y Francisco de Salazar: «entraron en Roma de tal manera, que ha durado el saco nueve o diez días, con grandísimas crueldades» [...] «ni se ha tenido respeto a español ni a imperial, ni a persona de este mundo», *ibíd.*, oapgs. 144 y 146.

[81] Francisco de Salazar: «Los alaridos de las mugeres y niños presos, Señor, por las calles era para romper el cielo de dolor», *ibíd.*, página 146.

ban a hecho[82], que nunca se vio mayor crueldad ni menos acatamiento ni temor de Dios.

LATANCIO

Eso debían hacer los alemanes.

ARCIDIANO

A la fe, nuestros españoles no se quedaban atrás, que también hacían su parte. ¿Pues los italianos? ¡Pajas![83]. Ellos eran los que primero ponían la mano.

LATANCIO

Y vosotros, ¿qué hacíades estonces?

ARCIDIANO

Cortábamos[84] las uñas muy de nuestro espacio.

LATANCIO

Mas de verdad.

ARCIDIANO

¿Qué queríades que hiciésemos? Unos se metían entre los soldados, otros huían, otros se rescataban[85], y todos andábamos cual la mala ventura.

[82] *a hecho:* sin distinción ni diferencia. Francisco de Salazar: «No ha quedado, Señor, iglesia ni monasterio de frailes ni de monjas que no haya sido saqueado», *ibíd.*

[83] *¡Pajas!:* «especie de interjección de que se usa para dar a entender que en alguna cosa no quedará uno inferior a otro», *Dicc. Aut.*

[84] *Cortábamos[nos]* en Usoz.

[85] Francisco de Salazar precisa su rescate: «Y si dos casas han librado bien en Roma, es una la mía y del secretario Pérez, que, como a V. S. hobe escripto, le rescibí en mi casa, cuando el Duque de Sesa se hubo salido de Roma. Hemos pagado de talla dos mill y cuatrocientos ducados,

LATANCIO

Después de re[s]catados, ¿dejaban os vivir en paz?

ARCIDIANO

No les dé Dios más salud. En tanto peligro estábamos como de antes, hasta que ya no nos quedaba cosa ninguna que nos pudiesen saquear.

LATANCIO

Estonces ¿de qué comíades?

ARCIDIANO

Nunca faltaba la misericordia de Dios. Si no podíamos comer perdices, comíamos gallinas.

LATANCIO

¿Y los viernes?[86].

ARCIDIANO

¿A qué llamáis viernes? ¿Vos pensáis que los soldados hacen diferencia de[l][87] viernes al domingo? ¡Maldita aquélla! Que, a deciros la verdad, me parece una cosa muy recia que se tenga ya tan poco respeto a los mandamientos de la Iglesia.

y con quedar con las vidas y con no habernos atormentado como a otros muchos, ni habernos hecho mal tratamiento, hemos dado y damos infinitas gracias a Nuestro Señor y pensamos que nos ha hecho grandísimo bien en escaparnos con la dicha talla», *ibíd.*, pág. 144.

[86] Lactancio va a introducir un tema al margen del saco. Rompe el relato de los horrores con la ironía que se desprende del retrato del Arcediano.

[87] Usoz ya edita *de[l]*.

No lo tenéis vosotros a los mandamientos de Dios ¿y maravilláisos que los soldados no lo tengan a los preceptos de la Iglesia? Veamos: ¿cuál tenéis por mayor pecado, una simple fornicación o comer carne el Viernes Sancto?

ARCIDIANO

¡Gentil pregunta es ésa! Lo uno[88] es cosa de hombres, y lo otro sería una grandísima abominación. ¡Comer carne el Viernes Sancto! ¡Jesús! No digá[i]s[89] tal cosa.

LATANCIO

¡Válame Dios, y cómo tenéis hermoso juicio! ¿Y vos no vedes que os valdría más comer carne el Viernes Sancto y otro cualquier día de ayuno que cometer una simple fornicación?

ARCIDIANO

¿Por qué?

LATANCIO

Porque sería más saludable al cuerpo y menos dañoso al alma.

ARCIDIANO

¿Cómo?

88 *Yo uno* en la edición gótica.
89 En la gótica, *digas*. Usoz edita *digáis*.

LATANCIO

¿No es cosa muy clara que la carne es más provechosa quel pescado?

ARCIDIANO

Sí.

LATANCIO

Luego más saludable al cuerpo sería comer carne que pescado. Pues cuanto al ánima, ¿no ofende más a Dios el que peca contra sus mandamientos propios quel que peca contra los de la Iglesia?

ARCIDIANO

Claro está.

LATANCIO

Luego más se ofende Dios[90] con la fornicación, que es prohibida *jure divino,* que en el comer de la carne, que es constitución humana.

ARCIDIANO

Confesaros he que tenéis razón, con una condición: que me digáis la causa por que no [o]s[90 bis] parece más grave pecar contra las constituciones humanas que contra la ley divina.

[90] *a Dios,* en Usoz.
[90 bis] En la gótica, Usoz y F. Montesinos, *nos;* pero me parece que la lectura lógica es *no os.* No hay razón para que Lactancio exponga el porqué les parece más grave a los clérigos pecar contra la ley de la Iglesia; sí, en cambio, para razonar su posición.

No nos enredemos más en eso, que tiempo habrá para todo[91]. Agora prosigamos adelante nuestro propósito.

ARCIDIANO

Sea así. Dejemos eso para otra vez, y decíme agora: ¿qué razón había que pagasen justos por pecadores?[92]. Verisímil es que en Roma había muchas buenas personas que, ni en los vicios della ni en la guerra, tenían culpa y padecieron juntamente con los malos.

LATANCIO

Los malos recebieron la pena de sus maldades, y los buenos, trabajos en este mundo para alcanzar más gloria en el otro.

ARCIDIANO

A lo menos fuera razón que a los españoles y alemanes y gentes de otras naciones, vasallos y servidores del Emperador, se toviera algún respecto; que, sacando[93] la iglesia de Santiago d'españoles y la casa de maestro Pedro[94] de Salamanca, embajador de don Fernando, rey de Hungría, y don Antonio de Salamanca Hoyos[95], obispo gurcense, no quedó casa, ni iglesia, ni hombre de todos cuantos estábamos en Roma, que no fuese saqueado y rescata-

[91] Lactancio corta la contraposición «mandamientos de Dios/ mandamientos de la Iglesia», digresión dentro del relato, y vuelve a éste.

[92] M. Morreale señala «pagar justos por pecadores» e indica su presencia en *Vocabulario de refranes* de Correas, 385; art. cit., pág. 14.

[93] *secando* en la edición gótica.

[94] *la casa de don Pedro,* en Usoz, que sigue la edición de París.

[95] En vez de *Hoyos,* Usoz edita *que boi es.*

do. Hasta el secretario Pérez, que estaba y residía en Roma por parte del Emperador[96].

LATANCIO

En sólo eso debíerades de conocer que fue manifiesto juicio de Dios, y no obra humana, y que no se hizo por mandato ni voluntad del Emperador, pues ni aun a los suyos se tuvo respecto.

ARCIDIANO

Decís verdad; mas ¿no es muy recia cosa que cristianos vendan y rescaten cristianos, como aquellos soldados hacían?

LATANCIO

Recia, por cierto, pero tan común es entre gente de guerra, que no os debríades de maravillar que allí se hiciese, donde no solamente se solían vender y rescatar hombres, más aún ánimas[97].

ARCIDIANO

¿Ánimas? ¿En qué manera?

LATANCIO

Yo os lo diré, pero a la oreja[98].

[96] *Vid.* la nota 85. En carta al Emperador fechada en Roma el 11 de junio de 1527, el secretario Pérez dirá: «... y a mí todavía me saquearon el vino que tenía», *Memorias,* pág. 213. Y Salazar también aporta el dato: «A los ... días del presente, Señor, al secretario Pérez y a mí nos saquearon cuatro botas que teníamos de vino en la cantina...», *ibíd.,* pág. 157.

[97] A cada hecho del saqueo va a contraponer paralela fechoría en el campo espiritual que los eclesiásticos llevaban a cabo.

[98] La alusión apunta a las bulas, materia que prefiere Valdés silenciar.

ARCIDIANO

No hay aquí ninguno.

LATANCIO

No me curo[99]. Llegaos acá...

ARCIDIANO

Ya os entiendo.

LATANCIO

Pues ¿no os parece que tengo razón?[100].

ARCIDIANO

Sí, por cierto, y muy grande[101]; y agora conosco haber Dios permitido esto para que nosotros vengamos en conocimiento de nuestro error. Más os contaré. Los cardenales que estaban en Roma y no se pudieron encerrar con el Papa en el castillo fueron presos y rescatados, y sus personas muy mal tractadas, y traídos por las calles de Roma a pie, descabellados[102], entre aquellos alemanes, que era la mayor lástima del mundo verlos[103], especialmente cuan-

[99] *No me curo:* «no importa», anota Montesinos. *No curar:* «no hacer caso», Covarrubias, *Tesoro.*

[100] Esta réplica falta, seguramente por error de imprenta, en la edición de F. Montesinos. Lo señala ya J. L. Abellán en su edición, pág. 120.

[101] *cierto: muy grande,* en Usoz.

[102] *descabellados:* desgreñados.

[103] Francisco de Salazar: «Los cardenales que estaban en Roma, señor, después de haberles tallado una vez sus casas y sus personas por una parte, han seído saqueados y presos, y traídos a pie y aviltadamente por las calles, solos, entre los soldados, y descabellados, que no se puede imaginar cosa de tanto dolor en este mundo», Rodríguez Villa, pág. 145.

do hombre[104] se acordaba de la pompa con que iban a Palacio y de los ministriles[105] que les tañían cuando pasaban por el castillo.

LATANCIO

Por cierto, recia cosa era ésa; pero habéis de considerar que ellos se lo buscaron, porque consentían que el Papa hiciese guerra al Emperador, y después de hecha la tregua con don Hugo, sofrían que en nombre del Colegio se rompiese y se hiciesen las mayores abominaciones que jamás fueron oídas. ¿Y cómo? ¿Pensábades que Dios no os había de castigar?

ARCIDIANO

¿Qué podían ellos hacer si el Papa lo quería así?

LATANCIO

Cuando hobieran hecho todas sus diligencias[106] por estorbarlo, si no les aprovechara, saliéranse de Roma y no quisieran ser participantes en tantas maldades. Sé que las puertas abiertas estaban. ¿No sabéis que *agentes et consentientes pari poena puniuntur?*[107]. Y también, si por otra parte sus pecados lo merecían o no, pregúntenlo a ma[e]stre Pasquino[108].

[104] Adviértase el uso impersonal del término *hombre*.

[105] *ministriles:* «se llaman los instrumentos músicos de boca como chirimías, baxones y otros semejantes», *Dicc. Aut.*

[106] *diligentias* en la edición gótica.

[107] M. Morreale señala la sentencia latina y anota: «En la glosa ordinaria del libro V, título XVIII, capítulo 4, de las *Decretales* (Qui cum fure partitur, occidit animan suam) hallo: «Nota quia consentientes et agentes pari poena puniri debent.» En castellano: Hacientes e consintientes merecen igual pena (*Celestina*, II); «dize el proverbio: Hazientes y consintientes, pena por igual», Covarrubias, *Tesoro* (1611), «Sentencias y refranes...», pág. 14.

[108] *pasquín:* «La sátira breve con algún dicho agudo que regularmente se fixa en las esquinas o cantones para hacerla pública. Díxose por la es-

ARCIDIANO

No he menester preguntarlo, que quizá sé yo más que no él.

LATANCIO

Pues si lo sabéis, no os maravilléis de lo que vistes, sino de lo que Dios quiso, por su bondad infinita, disimular.

ARCIDIANO

¿Qué decís de las irrisiones[109] que allí se hacían? Un alemán se vestía como cardenal y andaba cabalgando por Roma de pontifical[110], con un cuero de vino en el arzón de la silla; y un español, de la mesma manera, con una cortesana en las ancas. ¿Podía ser en el mundo mayor irrisión?[111].

LATANCIO

Veamos, ¿y no es mayor irrisión de la dignidad que el cardenal tome el capelo y haga obras peores que de soldado, que no [que][112] un soldado tome el capelo queriendo contrahacer[113] a un cardenal? Lo uno y lo otro es malo,

tatua que hai con este nombre en Roma, donde se fixan estos papeles», *Dicc. Aut.* A esa estatua se refiere Valdés y, a través de la metonimia, a los ataques que denuncian la conducta de los eclesiásticos. Ana Vian, en el art. cit., analiza la huella de la literatura reformista de pasquines (junto a la de Luciano) en el *Lactancio.*

[109] *irrisión:* burla.

[110] Mercurio cuenta: «Víamos luego venir soldados vestidos en hábitos de cardenales, y decíame San Pedro: "Mira, Mercurio, los juicios de Dios: los cardenales solían andar en hábitos de soldados, y agora los soldados andan en hábitos de cardenales"», ed. cit., pág. 56.

[111] *irrisión de la dignidad de Cardenal,* en Usoz.

[112] Ya Usoz añade la conjunción.

[113] *contrahacer:* imitar.

pero no me neguéis vos que lo primero[114] no sea peor y aun más perjudicial a la Sede Apostólica.

Es verdad; mas, a la fin, los cardenales son hombres y no pueden dejar de hacer como hombres; eso otro es perder la obediencia y reverencia a quien se debe, sin la cual ninguna república se puede sostener.

LATANCIO

Ya nos contentaríamos con que los cardenales fuesen hombres y algunas veces no se mostrasen menos que hombres. La[115] obediencia puesta en malos fundamientos no puede durar. Mas, decíme: los Apóstoles ¿no eran hombres?

ARCIDIANO

Sí, pero a ellos manteníalos el Espíritu Sancto.

LATANCIO

Y veamos, ¿el Espíritu Sancto de agora no es el que era estonces?

ARCIDIANO

Sí.

LATANCIO

Pues si ellos quisiesen pedirlo, ¿negárseles hía?

ARCIDIANO

No.

114 *primiero* en la edición gótica.
115 *hombres i la,* en Usoz.

Pues ¿por qué no lo piden?

Porque no lo han [en][116] gana.

Pues desa manera suya es la culpa, y de aquí adelante conocerán cuán grande abominación es que, seyendo[117] ellos columnas de la Iglesia, hagan obras peores que de soldados, pues les parecía muy abominable cosa que los soldados se vistiesen en hábito de cardenales. ¿Cómo no me decís nada de los obispos?

¿Qué queréis que os diga? Tractábanlos como a los otros. Deciros he lo que vi: que entre otros muchos hombres honrados que sacaban a vender a la plaza, llevaban los alemanes un obispo de su nación que no estaba en dos dedos de ser cardenal[118].

¿Qué? ¿A vender?

[116] Ya Usoz añade *en*.

[117] *siendo,* en Usoz.

[118] Francisco de Salazar: «que no ha bastado tomar los dineros y la ropa sino prendernos a todos para rescatarnos después y sacar a vender a las plazas a muchos hombres honrados, entre los cuales ha sido uno el obispo de Tarrachina, ques un todesco abreviador y clérigo de cámara muy rico, que estaba para ser cardenal», Rodríguez Villa, pág. 154.

¡Qué maravilla! Y aun con ramo en la frente, como allá traen a vender las bestias[119]; y, cuando no hallaba[n][120] quién se los comprase, los jugaban a los dados[121]. ¿Qué os parece desto?

LATANCIO

Mal, pero ya os digo que no [se hizo][122] sin misterio. Decidme: ¿cuál tenéis en más una ánima o un cuerpo?

ARCIDIANO

Una ánima, sin comparación.

LATANCIO

Pues ¿cuántas ánimas habréis vosotros vendido en este mundo?

ARCIDIANO

¿Cómo es posible vender ánimas?

[119] En la carta que copia este editor de un ms. del siglo XVII se precisa el detalle: «A Copis, obispo de Terrachina, de edad de noventa años, le tomaron treinta mil ducados, y no queriéndose rescatar lo sacaron a vender al mercado con una paja en la cabeza como a bestia», *ibíd.*, pág. 137.

[120] Usoz edita *hallaban*.

[121] Sigue Salazar: «Y cuando no había quien los comprase o restacase, los jugaban a los dados, ansí a españoles, como tudescos y italianos, sin eceptar ninguna nación ni calidad de persona», *ibíd.*, pág. 154. Y en la citada carta copiada por Rodríguez Villa: «Otros muchos [frailes y abades] fueron vendidos y otros públicamente puestos en juego de dados», pág. 137.

[122] Usoz hace la adición, que también acepta Montesinos.

¿No habéis leído el Apocalipsi, que cuenta las ánimas entre las otras mercaderías?[123]. El que vende el obispado, el que vende el beneficio curado[124], aquel tal, ¿no vende las ánimas de sus súbditos?

ARCIDIANO

Decís muy gran verdad. Cierto, nunca me parecieron bien aquellas cosas, ni aquel dar beneficios a pensión, con condición que me rescatase a tanto por ciento, que es querer engañar a Dios.

LATANCIO

A la fe, querer engañar a sí. Pues desta manera, ¿cuántas ánimas habréis vos visto jugar a los dados?

ARCIDIANO

Infinitas.

LATANCIO

Pues veis aquí, de hoy más vendréis en conocimiento de vuestro error, y no os maravillaréis que aquellos soldados, que viven de robar, vendiesen los oficiales, pues vendíades los beneficios[125]; ni los obispos, pues vendíades[126]

[123] «Llorarán y se lamentarán los mercaderes de la tierra por ella, porque no hay quien compre sus mercaderías; las mercaderías de oro, de plata, de piedras preciosas [...] y todo objeto de madera preciosa, de bronce, de hierro, de mármol, cinamomo y aromas, mirra e incienso, vino, aceite, flor de harina, trigo, bestias de carga, ovejas, caballos y coches, esclavos y almas de hombres», *Apocalipsis*, 18, 11-13.

[124] *beneficio curado*: «el derecho y título para percebir y cobrar las rentas eclesiásticas con obligación y cura de almas», *Dicc. Aut*.

[125] F. Montesinos sugiere: «la simetría de la frase hace suponer que la verdadera lección sería: "officiales... officios".» Pero antes Lactancio ha

los obispados. Y es tanto más grave lo uno que lo otro, cuanto es más digna una ánima que un cuerpo. Antes les debéis de agradecer, pues no vendieron ningún cardenal.

ARCIDIANO

¿No bastaba que los rescataban, y compusieron[127] sus casas y todas cuantas había en Roma, que ninguna quedó libre?[128]

LATANCIO

Vos no queréis acordaros de las bolsas que habéis descompuesto con vuestras composiciones[129]. Pues no os maravilléis que descompongan agora las vuestras. ¿No habéis leído en el Apocalipsi: *Reddite illi sicut et ipsa reddidit vobis, et duplicate duplitia secundun opera eius: in poculo quo miscuit vobis miscete illi duplum. Quantum glorificavit se [et] in deliciis fuit, tantun date illi tormentum et luctum [...] quia fortis est Deus qui iudicabit illam*[130]. ¿Qué os parece? A la fe, juicios son éstos de Dios.

dicho: «El que vende el *obispado,* el que vende el *beneficio* curado...»

126 En la edición gótica, *dendíades,* error.

127 *componer:* «ajustar por dinero alguna cosa», *Dicc. Aut.*

128 Dice Francisco de Salazar: «Las tallas, Señor, de las personas son tan grandes, demás de las riquezas del saco, que no se halla manera para poderse sacar, y estímase a no nada que les valdrá el saco y rescates de las tallas más de quince millones de oro, y muchos dicen que pasarán de veinte millones, porque la casa del Embajador de Portugal se estima en un millón [...] y hay muchas casas de a treinta, y a veinte, y a diez mil, y otras infinitas que ninguna baja de dos mil, y todas las del pueblo y oficiales, que es un mundo, de a mil ducados, que no se puede numerar», pág. 147. Y la carta citada: «Ya que las casas fueron saqueadas, comenzaron a dar tras las personas; y como de buena guerra tomaron por prisioneros cuantos hallaron en muchas casas, así de cardenales como de otras personas principales, que se compusieron con los soldados que a ellos vinieron por no ser saqueados, cual por veinte mil, cual por treinta mil y cual por cuarenta mil ducados, por más y menos», pág. 136.

129 Véase el juego creado por la paradoja. *Composición:* «ajuste, asiento, concierto hecho sobre alguna cosa», *Dicc. Aut.*

130 *Apocalipsis,* XVIII, 6, 8: «Dadle a ella según lo que ella misma dio y dadle el doble de sus obras: en la copa en que ella mezcló mezcladle el

ARCIDIANO

Las carnes me tiemblan en oíros[131]. Pero decíme: ¿para qué o de qué sirve la perdición de tanto dinero? Que afirman montar el saco de Roma, con rescates y composiciones, más de quince millones de ducados[132].

LATANCIO

¿A eso llamáis vos perdición? A la fe, dígole yo ganancia.

ARCIDIANO

¿Cómo ganancia?

LATANCIO

Porque ha muchos años que todo el dinero de la cristiandad se iba y consumía en Roma, y agora tórnase a derramar.

ARCIDIANO

¿De qué manera?

LATANCIO

El dinero que había de pleitos, de revueltas, de tram-

doble. Cuanto se envaneció y se entregó al placer, dadle otro tanto de tormento y duelo [...] porque fuerte es el Dios que la juzgó.» En la edición gótica: *misite* en vez de *miscete*; *delicias* por *deliciis*; *tormentorum et luctuum*. Usoz ya añade la conjunción. Corrige la cita según la Vulgata F. Montesinos. Usoz mantiene la última lectura citada de la edición.

[131] Es la segunda vez que Valdés pone en boca del Arcediano esta hipérbole.

[132] Cifra que, como hemos visto, coincide con la que recoge Salazar.

pas[133], de beneficios[134], de pensiones[135], de espolios[136], de anatas[137], de espediciones[138], de bulas, de indulgencias, de confesionarios, de composiciones, de dispensaciones, de escomuniones, de ana[te]matizaciones[139], de fulminaciones[140], de agravaciones[141], de reagravaciones[142], y aun de canonizaciones y de otras semejantes exacciones[143], hanlo agora tomado los soldados, como labradores, para sembrarlo por toda la tierra.

ARCIDIANO

¡Y qué negros labradores! Veamos, ¿de qué servía destruir aquella ciudad, de tal manera que no tornará a ser Roma de aquí a quinientos años?[144].

LATANCIO

¡Ya pluguiese a Dios!...

[133] *trampa:* «deuda contraída con engaño dilatando su paga con esperas y ardides», *Dicc. Aut.*

[134] *beneficio:* derecho de percibir y gozar las rentas y bienes eclesiásticos.

[135] *pensión:* «derecho espiritual, o anejo a la espiritualidad, de percibir cierta porción de frutos de la Mesa (o cúmulo de las rentas de las Iglesias, prelados o dignidades) o beneficio durante la vida del que la goza», *Dicc. Aut.*

[136] *espolio:* «los bienes que quedan por muerte de los prelados de que es heredera la Cámara apostólica», *Dicc. Aut.*

[137] *anata:* «la renta y frutos o emolumentos que produce en un año un beneficio eclesiástico», *Dicc. Aut.*

[138] *expedición:* «despacho, bula, breve, dispensación y otros géneros de indultos que dimanan de la Curia romana», *Dicc. Aut.*

[139] La corrección es de Usoz. *Anatematización:* anatema, excomunión.

[140] *fulminaciones:* imposiciones (de censuras) que se publican.

[141] *agravación:* agravamiento, el acto de cargar algo con gravamen excesivo, término aplicado a las censuras eclesiásticas.

[142] *reagravación:* acción de agravar o cargar más con tributos.

[143] *exacciones:* tributos, impuestos.

[144] Francisco de Salazar: «Todos los cortesanos españoles, Señor, desean y procuran salirse de Roma para Nápoles [...], se irán todos a España, porque ni habrá negocios, ni Roma será Roma en nuestros tiempos ni en doscientos años, segund quedará destruida», *ibíd.*, pág. 149.

ARCIDIANO

¿Qué?

LATANCIO

¡Que Roma no tornase a tomar los vicios que tenía, ni en ella reinase[145] más tan poca caridad y amor y temor de Dios!

ARCIDIANO

Pues el sacro Palacio, aquellas cámaras y salas pintadas, ¿qué merecían? Que era la mayor lástima del mundo verlas hechas estalas de caballos[146], y aun al fin todo quemado.

LATANCIO

Por cierto, sí. Mucha razón fuera que, padeciendo toda la ciudad, se salvase aquella parte donde todo el mal se consejaba.

ARCIDIANO

Pues la Iglesia del Príncipe de los Apóstoles, y todos los otros templos y iglesias y monesterios de Roma, ¿quién os podría contar cómo fueron tractados y saqueados?[147]. Que ni quedó en ellos oro, ni quedó plata, ni que-

[145] *reinassen* en Usoz.

[146] Francisco de Salazar: «El palacio [de Sant Pedro] todo saqueado y quemado por algunas partes, y las estancias preciosas están agora todas hechas estalas de los caballos muchos, por la mucha gente que está aposentada en él», pág. 146. Anota F. Montesinos: *«Estalas* dice la edición gótica esta única vez. En el resto del diálogo se lee siempre *establo*. Tal vez sea una nueva errata. En Usoz: *establo.»* Pero la presencia del término en Salazar creo que desmiente tal posibilidad.

[147] Francisco de Salazar: «No ha quedado, Señor, iglesia ni monaste-

dó otra cosa de valor que todo no fuese por aquellos soldados robado y destruido. ¿Y es posible que quiera Dios que sus propias iglesias sean ansí tractadas y saqueadas[148], y que las cosas a su servicio dedicadas sean ansí robadas?

LATANCIO

Mirad, señor, esa es una cosa tan fea y tan mala que a ninguno puede parecer sino mal; pero, si bien miráis en ello, hay en estas cosas a Dios dedicadas tanta superstición, y recibe la gente tanto engaño, que no me maravillo que Dios permita eso y mucho más, porque en estas cosas[149] haya alguna moderación. Piensa el mercader, después que mal o bien ha allegado una infinidad de dineros, que todos cuantos males ha hecho, y aun hará, le serán perdonados si edificase una iglesia o un monesterio, o si diere una lámpara, o un cáliz o alguna otra cosa semejante a alguna iglesia o monesterio, y no solamente en esto se engaña, pareciéndole que hace por su servicio lo que las más veces se hace por un fausto o por una vana gloria mundana, como manifiestan las armas que cada uno pone en lo que da o en lo que edifica; mas, fiándose[150] en esto, le parece que no ha más menester para vivir como cristiano, y seyendo éste un grandísimo error, no tienen vergüenza de admitirlo los que dello hacen su provecho, no mirando la injuria que en ello se hace a la religión cristiana.

ARCIDIANO

¿Cómo injuria?

rio de frailes ni de monjas que no haya sido saqueado» «La Iglesia de Sanct Pedro toda saqueada, y la plata donde estaban las reliquias santas tomada», pág. 146.

[148] Adviértase la repetición de los verbos.

[149] *a fin que en estas cosas* en la edición de París, que sigue Usoz.

[150] *i fiándose en,* Usoz.

¿No os parece injuria, y muy grande, que lo que muchos gentiles, con sola la lumbre natural, alcanzaron de Dios, lo ignoremos agora los cristianos, enseñados por ese mismo Dios? Alcanzaron aquellos que no era verdadero servicio de Dios ofrecerle cosa que se pudiese corromper; alcanzaron que a una cosa incorpórea, como es Dios, no se había de ofrecer cosa que toviese cuerpo por principal oferta, ni por cosa a él mucho grata; dijeron que no sabía qué cosa era Dios el que pensaba que Dios se deleitaba de poseer lo que los buenos y sabios se precian de tener en poco, como son las joyas y riquezas, y agora los cristianos somos tan ciegos, que pensamos que nuestro Dios se sirve mucho con cosas corpóreas y corruptibles.

ARCIDIANO

Luego desa manera ¿queréis decir que no se hace servicio a Dios en edificar iglesias, ni en ofrecer cálices y otras cosas semejantes?

LATANCIO

No digo eso, antes digo que es bueno si se hace con buena intención, si se hace por la gloria de Dios y no por la nuestra[151]; pero digo que no es eso lo principal; digo que más verdadero servicio hace a Dios el que le atavía su ánima con las virtudes que él mandó, para que venga a morar en ella, que no el que edifica una iglesia, aunque sea de oro y tan grande como la de Toledo, en que more Dios, teniéndole con vicios desterrado de su ánima, aunque su intención fuese la mejor del mundo[152]. Y digo que

[151] En la edición de París, que sigue Usoz, falta este comienzo. Se inicia el parlamento de Lactancio con «Digo que mejor i más verdadero servicio».

[152] Cuenta Mercurio a Carón que decía San Pedro: «Pensaban los

es muy grande error pensar que se huelga Dios en que le ofrezca yo oro o plata si lo hago por ser alabado o por otra vana intención. Digo que se sirve más Dios en que aquello que damos a sus iglesias, que son templos muertos, lo demos a los pobres para remediar sus necesidades, pues nos consta que son templos vivos de Dios.

ARCIDIANO

Desa manera ni habría iglesias ni ornamentos para servir a Dios.

LATANCIO

¿Cómo que no habría iglesias? Antes pienso yo que habría muchas más, pues habiendo muchos buenos cristianos, dondequiera que dos o tres estoviesen ayuntados en su nombre, sería una iglesia. Y allende desto, aunque los ruines no edificasen iglesias ni monesterios, ¿pensáis que faltarían buenos que lo hiciesen? Y veamos: este mundo, ¿qué es sino una muy hermosa iglesia donde mora Dios? ¿Qué es el sol, sino una hacha encendida que alumbra a los ministros de la Iglesia? ¿Qué es la luna, qué son las estrellas, sino candelas que arden en esta iglesia de Dios? ¿Queréis otra iglesia? Vos mismo. ¿No dice el Apóstol: *Templum [enim] Dei sanctum est, quod estis vos?*[153]. ¿Queréis

hombres que hacían muy gran servicio a Dios en edificarle templos materiales, despojando de virtudes los verdaderos templos de Dios, que son sus ánimas, y agora conocerán que Dios no tiene aquello en nada si no viene de verdaderas virtudes acompañado, pues así se lo ha dejado todo robar», ed. cit., pág. 56.

[153] Epístola I a los Corintios, 3, 17: «Porque el templo de Dios es santo, y ese templo sois vosotros.» Y más adelante san Pablo insiste en la idea: «¿O no sabéis que vuestro cuerpo es templo del Espíritu Santo?», 6, 19. M. Morreale señala las palabras siguientes como «ejemplo de texto propio con "aura" evangélica» y remite a San Mateo, 5, 14-15: «Vosotros sois la luz del mundo. No puede ocultarse ciudad asentada sobre un monte, ni se enciende una lámpara y se la pone bajo el celemín, sino sobre el candelero, para que alumbre a cuantos hay en la casa. Así ha de lucir vuestra luz ante los hombres...» (*Juan y Alfonso de Valdés: de la letra al espíritu*, pág. 427).

candelas para que alumbren esta iglesia? Tenéis el espíritu, tenéis el entendimiento, tenéis la razón. ¿No os parece que son éstas gentiles candelas?

ARCIDIANO

Sí, pero eso nadi lo ve.

LATANCIO

Y vos, ¿habéis visto a Dios? Mirad, hermano, pues Dios es invisible, con cosas invisibles se quiere principalmente honrar[154]. No se paga mucho ni se contenta Dios con oro ni plata, ni tiene necesidad de cosas semejantes, pues es Señor de todo. No quiere sino corazones. ¿Queréislo ver? Pues Dios es todopoderoso, si quisiese, ¿no podría hacer en un momento cient mil templos más suntuosos y más ricos quel templo de Salomón?

ARCIDIANO

Claro está.

LATANCIO

Luego ¿qué servicio le haréis vos en darle lo que él tiene, no queriéndole dar lo quél os pide?[155]. Veamos: si él se deleita con templos, si se deleita con oro, si se deleita con plata, ¿por qué no la toma toda para sí, pues es todo suyo?

[154] La quinta regla del verdadero cristiano que en el *Enquiridion* señala Erasmo dice: «Que toda la perfección de que mayor necesidad tiene el buen christiano, consiste en esforçarse y trabajar por apartar el coraçón destas cosas visibles [...] Y esto por mejor aprovechar y crecer en las que son invisibles, pues son éstas las perfetas», ed. cit., pág. 231.

[155] *lo que os pide,* en Usoz.

Arcidiano

Quizá porque quiere que nosotros de nuestra voluntad se lo demos porque tengamos causa de merecer.

Latancio

¿Cómo queréis vos merecer con dar a Dios lo que él menosprecia, si no le queréis dar lo que él os demanda?

Arcidiano

Luego ¿no querríades vos que hobiese estas iglesias que hay ni que toviesen ornamentos?

Latancio

¿Cómo no? Antes digo que son necesarios; pero no querría que se hiciese por vana gloria[156]; no querría que por honrar una iglesia de piedra dejemos de honrar la iglesia de Dios, que es nuestra ánima; no querría que[157] por componer un altar dejásemos[158] de socorrer un pobre, y que por componer retablos o imágines muertas dejemos desnudos los pobres, que son imágines vivas de Jesucristo[159]. No querría que hiciésemos tanto fundamento donde no lo debríamos de hacer; no querría que diésemos a entender que se sirve Nuestro Señor Dios y se huelga en poseer lo que cualquiera sabio se precia de menospreciar. Decíme: ¿por qué menospreció Jesucristo todas las riquezas y bienes mundanos?

[156] En la edición de París, que sigue Usoz, falta este comienzo. Se inicia el parlamento de Lactancio con «Digo que no querría que por honrar». Usoz copia en nota *hiziesen* al transcribir la lectura de la edición gótica.

[157] *Vid.* la sucesión de anáforas y el paralelismo.

[158] *dejemos*, en Usoz.

[159] La misma contraposición que antes hizo con los templos.

Arcidiano

Porque nosotros no las toviésemos en nada.

Latancio

¿Pues por qué queremos darle como cosa a él muy preciosa y grata lo que sabemos que él menospreció y quiso que nosotros menospreciásemos, no teniendo cuidado de ofrecerle nuestras ánimas muy puras y limpias de todo vicio y pecado, siendo ésta la más preciosa y agradable cosa de cuantas le podemos ofrecer?

Arcidiano

No sé quién os enseñó a vos tantos argumentos, seyendo tan mozo[160].

Latancio

Pues mirad, señor: ha permitido agora Dios que roben sus iglesias por mostrarnos que no tiene en nada todo lo que se puede robar ni todo lo que se puede corromper, para que de aquí adelante le hagamos templos vivos primero que muertos, y le ofrezcamos corazones y voluntades primero que oro y plata, y le sirvamos con lo que él nos manda primero que con cosas semejantes.

Arcidiano

Vos me decís cosas[161] que yo nunca oí. Pues que así es, decíme: ¿cómo y con qué le habemos de servir?

[160] La juventud de Lactancio junto con su condición de cortesano lo define, recuérdese que en el argumento Valdés lo presenta como «un caballero mancebo».

[161] *cosa* en Usoz.

LATANCIO

Esa es otra materia aparte, de que hablaremos otro tiempo más de nuestro espacio[162]. Agora proseguid adelante.

ARCIDIANO

Como mandáredes. ¿Qué me diréis, que los templos donde suele Dios ser servido y alabado se tornasen establos de caballos? ¡Qué cosa era de ver aquella iglesia de Sant Pedro de la una parte y de la otra toda llena de caballos! Aún en pensarlo se me rompe el corazón.

LATANCIO

Por cierto que eso a ningún bueno parecerá bien; pero muchas veces vemos que la necesidad hace cosas que por la ley son prohibidas, y que en tiempo de guerra esas y otras muy peores cosas se suelen hacer, de las cuales ternán culpa los que son causa de la guerra.

ARCIDIANO

¡Gentil disculpa[163] es ésa!

LATANCIO

¿Por qué no? Y también, veamos: el que trae otra suciedad mayor que aquélla en lugar más sancto que aquél ¿no hace mayor abominación?

162 Esta fórmula rompe las reflexiones doctrinales a propósito de los hechos descritos por el Arcediano. De modo semejante, en la pág. 164, Lactancio dejó en suspenso otra pregunta del Arcediano cortando así la digresión. Reemprende aquí el asunto de antes: los templos convertidos en establos.

163 *desculpa* en la ed. gótica.

Claro está.

Pues decíme: si vos habéis leído la Sagrada Escritura, ¿en ella, no habéis hallado que Dios no mora en templos hechos por manos de hombres, y que cada hombre es templo donde mora Dios?

Algunas veces.

Pues ¿cuál será[164] mayor maldad y abominación: hacer establo[165] destos templos de piedra, donde dice el Apóstol que no mora Dios, o hacerlo de nuestras ánimas, que son verdaderos templos de Dios?

Claro está que de las ánimas; pero eso, ¿cómo se podrá hacer?

¿Cómo? ¿A qué llamáis establo?

A un lugar donde se aposentan[166] las bestias.

[164] *seria* en Usoz.

[165] *estado* en la edición gótica. Sigo la lectura de Usoz, que es evidente dada la pregunta siguiente de Lactancio.

[166] En la edición gótica, *aposiestan,* error.

LATANCIO

¿A qué llamáis bestias?

ARCIDIANO

A los animales brutos y sin razón[167].

LATANCIO

Y a los vicios, ¿no los llamaríades brutos y sin razón?

ARCIDIANO

Sin duda, y aun muy peores que bestias[168].

LATANCIO

Luego desa manera, mayor abominación será traer en el ánima, que es verdadero templo donde mora Dios, los pecados, que son peores que bestias, que no los caballos en una iglesia de piedra.

ARCIDIANO

A mí así me parece.

LATANCIO

Pues ahí conoceréis cuán ciego teníades en Roma el entendimiento, que topando cada hora[169] por las calles

[167] *y* omit. en Usoz. Avanza el razonamiento deductivo de Lactancio con esas preguntas hasta hacer concluir al Arcediano lo que quería.

[168] En esa comparación se apoyará luego Lactancio para su argumentación.

[169] *cada día* en la edición de París según Usoz.

hombres que manifiestamente tenían las ánimas hechas establos de vicios, no lo teníades en nada, y porque vistes en tiempo de necesidad aposentar los caballos en la iglesia de Sanct Pedro, paréceos que es grande abominación[170] y rómpeseos el corazón en pensarlo, y no se os rompía cuando veíades en Roma tanta multitud de ánimas llenas de tan feos y abominables pecados, y a Dios, que las[171] hizo y redimió, desterrado dellas. ¡Por cierto, gentil religión es la vuestra!

ARCIDIANO

Tenéis razón. Pero mirad que lo que dijo Sanct Pablo que Dios no mora en templos hechos por manos de hombres se entiende en aquel tiempo que él lo decía, que sé que agora el Santísimo Sacramento en los templos mora.

LATANCIO

Decís verdad. Mas veamos: ¿vos no me habéis confesado que los vicios son peores que bestias?

ARCIDIANO

Y aun agora lo digo.

LATANCIO

Pues quien trae una manada de vicios a la iglesia, que son peores que bestias, ¿no es peor que el que trajese una manada de caballos?

ARCIDIANO

A mi parecer sí, pero esas bestias son invisibles.

[170] La palabra *abominación* es esencial en todo el razonamiento; adviértase su repetición.

[171] *los hizo,* en la edición gótica. En Usoz *las.*

¿Cómo? ¿Queréis decir que Dios no ve los vicios de los hombres?

ARCIDIANO

Dios bien los ve[172], mas los hombres no los ven, y los caballos todos los veíamos.

LATANCIO

Desa manera queréis decir que menor abominación es ofender a Dios que a los hombres, pues queréis escusar la ofensa que se hace a Dios en parecer ante él cargado de maldades, porque no lo ven los hombres. ¿Agraváis[173] el aposentar los caballos en la iglesia en tiempo de necesidad porque son visibles a los hombres? Mirad, señor, no se ofende Dios con los malos olores de que se ofenden los hombres. El ánima en quien los vicios están arraigados, ésta es la que ofende a Dios, y por eso quiere él que esté muy limpia de vicios y de pecados, y muchas veces nos lo tiene así mandado. Pero vosotros tomáislo todo al revés[174]; tenéis mucho cuidado en tener muy limpios estos templos materiales, y el verdadero templo de Dios, que es la vuestra ánima, tenéisla tan llena de vicios y abominables pecados, que ni ve a Dios ni sabe qué cosa es.

ARCIDIANO

Así Dios me salve que tenéis la mayor razón del mun-

172 En Usoz, *los vee bien.*
173 *agrauiais* en la edición gótica; en Usoz, *agraváis.*
174 En su relato Mercurio dice: «Víamos después despojar los templos y decía San Pedro: «Pensaban los hombres que hacían muy gran servicio a Dios en edificarle templos materiales, despojando de virtudes los verdaderos templos de Dios, que son sus ánimas, y agora conoscerán que Dios no tiene aquello en nada si no viene de verdaderas virtudes acompañado, pues así se lo ha dejado todo robar», ed. cit., pág. 56.

do. Pero si viérades aquellos soldados[175] cómo llevaban por las calles las pobres monjas, sacadas de los monesterios[176], y otras doncellas, sacadas de casa de sus padres, hobiérades la mayor compasión del mundo.

<center>LATANCIO</center>

Eso es tan común cosa[177] entre soldados y gente de guerra, que seyendo a mi parecer muy más grave que todas esas otras[178] juntas, no hacemos ya caso dello, como si no fuese peor violar una doncella, que es templo vivo donde mora Jesucristo, que no una iglesia de piedra o madera. Pero la culpa desto no tanto se debe de echar a los soldados cuanto a vosotros, que comenzastes y levantastes la guerra[179] y fuistes causa que ellos hiciesen lo que han hecho. Verdaderamente, aunque ningún otro mal causase la guerra, por sólo esto la debíamos de dejar.

<center>ARCIDIANO</center>

Los registros de la Cámara apostólica, de bulas y suplicaciones[180], y los de los notarios y procesos quedan destruidos y quemados[181].

[175] Ahora reemprende el relato y añade nuevos datos.

[176] En la carta anónima que transcribe Rodríguez Villa: «Muchas que yo conozco monjas, buenas religiosas, sacadas de sus monasterios, vendidas entre los soldados a uno, a dos ducados y más y menos precio», pág. 137. Y F. de Salazar: «No ha quedado, Señor, iglesia ni monasterio de frailes ni de monjas que no haya sido saqueado [...] y por las calles dando alaridos las monjas llevándolas presas y maltratadas, que bastaba para quebrantar corazones de hierro», *ibíd.*, pág. 146.

[177] En la edición gótica, *tan cosa común*. Usoz, que edita esta lectura, no indica nada. Montesinos sí y la acepta.

[178] *otras* omit. en Usoz.

[179] Cuando no puede argumentar en contra del hecho, lo presenta como fruto de la guerra.

[180] *suplicación:* «el recurso que se hace del Consejo Supremo al mismo para que se vea de nuevo alguna instancia», *Dicc. Aut.*

[181] Francisco de Salazar, al indicar al Emperador lo que va a hacer, aporta estos datos casi idénticos: «y si Johannes de Averasturi quedare por algunos días, le dejaré la memoria y escritura que me paresciere,

Eso pienso yo que permitió Dios para que con ellos quemásemos todos los pleitos, porque es la mayor vergüenza del mundo que se traigan pleitos sobre beneficios eclesiásticos. Veamos: pues los beneficios se hicieron para los clérigos, y el primer cará[c]ter que el ánima del clérigo ha de tener es caridad, ¿cómo la terná andando en pleito con su prójimo?

ARCIDIANO

¿Por qué no?

LATANCIO

Porque si la caridad toviese alguno de los pleiteantes, querría más perder el beneficio que estar en discordia con su prójimo.

ARCIDIANO

Eso sería perfición[182].

LATANCIO

Y aun ansí debrían de ser perfectos todos los clérigos.

aunque todo será de poco momento, porque los registros de los notarios y los de la Cámara apostólica de las bullas y suplicaciones o la mayor parte, todo está destruido y quemado, que es una cosa espantosa de verlo», Rodríguez Villa, pág. 150. Mercurio y San Pedro ven un «grandísimo humo» y éste lo explica: «Aquel humo sale de los procesos de los pleitos que los sacerdotes unos con otros traían por poseer cada uno lo que apenas y con mucha dificultad rogándoles con ello habían de querer aceptar», ed. cit., pág. 58.

[182] Más adelante usa la forma *perfección*. El *Diccionario de Autoridades* registra *perficionar* y *perfeccionar*, pero sólo *perfección*.

Arcidiano

No alcanzan todos esa perfección. Y también, ¿de qué comerían tantos auditores, abogados, procuradores, copistas[183], si no hobiese pleitos?

Latancio

Sean sastres, aguaderos[184] o melcocheros[185] y no nos quiten la caridad cristiana.

Arcidiano

También es gentil caridad esa vuestra, que personas tan honradas tomen tan viles oficios. Pero veamos, ¿qué querríades hacer de los pleitos que están comenzados?

Latancio

Que se diese el beneficio[186] al más idóneo de los pleiteantes, o que se quitase a entrambos y lo diesen a otro que mejor lo mereciese.

Arcidiano

Desa manera no habría justicia.

Latancio

Antes mucha más, porque se emplearían los beneficios en tales personas que hiciesen aquello para que fueron ordenados.

[183] *copistas i otros ofiziales* en Usoz.

[184] *aguadero:* aguador, el que lleva agua a las casas. F. Montesinos corrige el término *aguadero,* poco usado, por *aguador.*

[185] *melcochero:* el que vende melcocha, dulce hecho con harina, miel y especias, tostado al fuego.

[186] No olvidemos que el Arcidiano va a Roma a pretender unos beneficios.

190

ARCIDIANO

¿Y agora no se hace?

LATANCIO

No por cierto, porque los bienes de los beneficios son de los pobres, y vosotros, trayendo pleitos sobre ellos, gastáislos entre abogados y procuradores, y entre tanto los pobres mueren de hambre.

ARCIDIANO

Muchos hay que no los gastan en eso, y aun muchos que los gastan en cosas muy peores, como vos mismo podéis ser buen testigo. Y ¿quien queríades que determinase de la suficiencia entre los clérigos para darles o quitarles los beneficios?

LATANCIO

Cada obispo en su obispado, porque conocerían mejor las personas.

ARCIDIANO

Sí, pero hay muchos obispos que no tiene[n][187] tantas letras ni juicio para sabello hacer.

LATANCIO

Y aun —¡mal pecado!—, aunque lo supiesen, no se querrían entremeter en ello, pero diputarían[188] personas que lo hiciesen.

[187] Errata de la edición gótica.
[188] *diputarían:* destinarían.

Arcidiano

¿Queréis que os diga? A la fin, todo andaría por favor.

Latancio

No lo creáis, que hay muchos obispos sabios y de buena consciencia, y los otros tomarían ejemplo en éstos, y a la verdad, éste me parece agora el mejor remedio hasta que haya otra más entera reformación de la Iglesia.

Arcidiano

Y de los pleitos que había sobre cosas de seglares, ¿qué queríades hacer?

Latancio

Si fuese príncipe, o partiría la diferencia o lo daría todo al más hombre de bien.

Arcidiano

¿No veis que pervertíades la justicia?

Latancio

¿Queréis que os diga? Todas las cosas creó Dios para el servicio del hombre y da la administración dellas más a uno que a otro, para que las repartan con los que no tienen, y es justicia que las tenga el que mejor[189] las sabe administrar. Lo demás, a mi ver, es manifiesta injusticia.

[189] *tengan los que las repartan con los que no tienen: i es justizia que las tenga, el que mejor,* en Usoz, que parece seguir una lectura errónea.

ARCIDIANO

Vos querríades, según eso, hacer un mundo de nuevo.

LATANCIO

Querría dejar en él lo bueno y quitar dél todo lo malo.

ARCIDIANO

Tal sea mi vida. Pero no podréis salir con tan grande[190] empresa.

LATANCIO

Vívame a mí el Emperador don Carlos y veréis vos si saldré con ello.

ARCIDIANO

Esperad, que aún no lo habéis oído todo. Desde quel ejército del Emperador entró en Roma[191] hasta que yo me salí, que fue a XII de junio, no se dijo misa en Roma, ni en todo aquel tiempo oímos sonar campana ni aun reloj[192].

LATANCIO

Los ruines poco iba en que oyesen misa, pues la oyen sin devoción, atención ni reverencia, y los buenos harán

[190] *gran,* en Usoz.

[191] El seis de mayo.

[192] Francisco de Salazar: «Misa ni se dice ni la hemos oído, ni campana ni relox, después que entraron en Roma, ni hay hombre que se acuerde dello segund estamos turbados y espantados de ver tan grandísima persecución», *op. cit.,* pág. 147.

con el espíritu lo que no podrán hacer con el cuerpo. Pero veamos, ¿por qué los clérigos e frailes no decían misa?

¡Por Dios, que ésa es una gentil pregunta! ¿No os dije al principio que no había clérigo ni fraile que osase andar por Roma sino en este hábito de soldado como yo vengo?

LATANCIO

¿Por qué?

ARCIDIANO

Porque cuando los alemanes veían un clérigo o fraile por las calles, luego andaban dando voces: ¡Papa, papa! ¡ammazza, ammazza![193].

LATANCIO

¡Oh, válame Dios![194]. Yo me acuerdo, cuando estaba en Roma, que traían por allí muchas profecías[195] que de-

[193] En la edición gótica, *amaça; amazza:* mata. Rodríguez Villa dice que los arcabuceros españoles gritaban «¡España, España! ¡amazza, amazza!» al acercarse a la fortaleza donde estaba refugiado Clemente VII, pero no indica aquí su fuente (pág. 118).

[194] *válgame* en Usoz.

[195] Del ambiente de predicciones da testimonio la carta que transcribe Rodríguez Villa: «Esta cosa podemos bien creer que no es venida por acaecimiento, sino por divino juicio, que muchas señales ha habido; de las que me acuerdo haré mención.» Enumera prodigios y las palabras que un loco dirige al Papa *(op. cit.,* págs. 140-141). En *La Lozana andaluza* Delicado pone *a posteriori* predicciones en boca del autor: «Pues año de veinte e siete, deja a Roma y vete», ed. de Claude Allaigre, Madrid, Cátedra, 1985, pág. 299. *Vid.* también André Chastel, *El saco de Roma, 1527,* Madrid, Espasa-Calpe, 1986, págs. 95-100.

cían desta persecución de los clérigos, y que había de ser en tiempo deste Emperador.

ARCIDIANO

Así es la verdad; mil veces la[s][196] leíamos allí por nuestro pasatiempo.

LATANCIO

Pues ¿por qué no os emend[á]bades?

ARCIDIANO

¿Quién creyera que aquello había de ser verdad?

LATANCIO

Cualquiera que considera[ra][197] bien las cosas de Roma.

ARCIDIANO

Ni más ni menos. Pues allende desto había tan gran hedor en las iglesias que no había quién pudiese entrar en ellas[198].

LATANCIO

¿De qué?

[196] La adición es de Usoz.

[197] Usoz edita *considerara* sin anotar nada.

[198] F. de Salazar: «han abierto los depósitos de las sepolturas para buscarlos [dineros y joyas], de donde no hay hombre que pueda entrar en la iglesia ni andar por Roma del grandísimo hedor de los muertos», Rodríguez Villa, pág. 147.

Habían los soldados abierto muchas sepulturas pensando hallar tesoro escondido en ellas, y como se quedaban descubiertas, hedían los cuerpos muertos.

LATANCIO

No era mucho que sufriérades aquel perfume en pago de los dineros que lleváis por enterrarlos[199].

ARCIDIANO

¿Burláisos?

LATANCIO

No, por mi vida, sino que os digo la verdad. Que, pues los clérigos no tienen vergüenza de llevar tributo de los muertos, cosa que aun entre los gentiles era turpísima[200], tampoco habían de tener asco de entrar en las iglesias a rogar a Dios por ellos.

ARCIDIANO

Bien pensáis vos haber acabado; pues, como dicen, aún os queda lo peor por desollar[201], porque he querido guardar lo más grave para la postre.

LATANCIO

Ea, decid.

[199] Recuerda «No tañerán campanas sino por dineros, no os enterrarán en la iglesia sino por dineros...» del discurso que antes hizo.

[200] *turpísima:* muy ignominiosa, indecorosa.

[201] El *Diccionario de Autoridades* registra «faltar la cola o el rabo por desollar» con el mismo sentido de «quedar todavía lo más duro y difícil por hacer».

ARCIDIANO

No dejaron reliquias que no saquearon para tomar con sus sacrílegas manos la plata y el oro con que estaban cubiertas[202], que era la mayor abominación del mundo ver aquellos desuellacaras[203] entrar en lugares donde los obispos, los cardenales, los sumos pontífices apenas osaban entrar, y sacar aquellas cabezas y brazos de apóstoles y de sanctos bienaventurados. Agora yo no sé qué fructo pueda[204] venir a la cristiandad de una tan abominable osadía y des[a]catamiento.

LATANCIO

Recia cosa es ésa; mas decidme: después de tomada la plata y oro, ¿qué hacían de los huesos?

ARCIDIANO

Los alemanes algunos echaban en los cimiterios o en campo sancto; otros traían a casa del Príncipe de Orange y de otros capitanes; y los españoles, como gente más religiosa[205], todos los traían a casa de Joan de Urbina.

LATANCIO

¿Así despojados?

202 En testimonio de la carta del ms. copiado por Rodríguez Villa: «En ninguna iglesia quedó cáliz ni patena ni cosa de oro ni plata; las custodias con el Santísimo Sacramento y reliquias santas echaban por el suelo por llevar los guarnimientos», pág. 136. Y el secretario Pérez al Emperador: «llevaron toda la plata y reliquias que había en ellas [iglesias], hasta las custodias donde estaba el Sacramento», pág. 164.

203 *desuellacaras:* persona desvergonzada.

204 *puede* en Usoz.

205 *gentes más religiosas,* en Usoz.

Arcidiano

¡Mira qué duda! Yo mismo vi una espuerta dellos en casa del mismo Joan de Urbina.

Latancio

Veamos ¿y eso tenéis vos por lo[206] más grave?

Arcidiano

Claro está.

Latancio

Venid acá, ¿no vale más un cuerpo vivo que ciento muertos?

Arcidiano

Sí.

Latancio

Luego muy más grave fue la muerte de los cuatro mil hombres que decís que no el saco de las reliquias.

Arcidiano

¿Por qué?

Latancio

Porque las reliqu[i]as son cuerpos muertos, y los hombres eran vivos[207], y me habéis confesado que vale más uno que ciento.

[206] *lo* omit. en Usoz.
[207] Sigue utilizando la misma contraposición *vivo/muerto* que antes aplicaba a los templos.

Verdad decís, pero aquellos cuerpos eran sanctos, y estos otros no.

LATANCIO

Tanto peor; que las ánimas de los sanctos no sienten el mal tratamiento que se hace a sus cuerpos, porque están ya beatificados, y estotras[208] sí, porque muriendo en pecado se van al infierno, y muere juntamente el ánima y el cuerpo.

ARCIDIANO

Así es, pero también es recia cosa que veamos en nuestros días una osadía y desacato tan grande.

LATANCIO

Decís muy gran verdad; mas mirad que no sin causa Dios ha permitido esto, por los engaños que se hacen con estas reliquias por sacar dinero de los simples, porque hallaréis muchas reliquias que os las mostrarán en dos o tres lugares. Si vais a Dura, en Alemaña, os mostrarán la cabeza de Santa Ana, madre de Nuestra Señora, y lo mismo os mostrarán en León de Francia[209]. Claro está que lo uno o lo otro es mentira, si no quieren decir que Nuestra Señora tuvo dos madres o Santa Ana dos cabezas. Y seyendo mentira, ¿no es gran mal que quieran engañar la gente y tener en veneración un cuerpo muerto que quizá es de algún ahorcado? veamos: ¿cuál terníades por mayor in-

[208] *estotros,* en Usoz; pero concuerda con *ánimas,* no con *cuerpos.*

[209] M. Morreale señala la relación de este pasaje con el coloquio de Erasmo *Peregrinatio religionis ergo* («Comentario de una página de Alfonso de Valdés: el tema de las reliquias», *Revista de Literatura,* XXI [1962], págs. 67-77).

conveniente: que no se hal[l]ase el cuerpo de Santa Ana o que por él os hiciesen venerar el cuerpo de alguna mujer de por ahí?

ARCIDIANO

Más querría que ni aquél ni otro ninguno pareciese, que no que me hiciesen adorar un pecador en lugar de un santo.

LATANCIO

¿No querríades más quel cuerpo de Santa Ana que, como dicen, está en Dura y en León, enterrasen en una sepultura, y nunca se mostrasen[210], que no que con el uno dellos engañasen tanta gente?

ARCIDIANO

Sí, por cierto.

LATANCIO

Pues desta manera hallaréis infinitas reliquias por el mundo y se perdería muy poco en que no las hobiese. Pluguiese[211] a Dios que en ello se pusiese remedio. El prepucio de Nuestro Señor yo lo he visto en Roma y en Burgos, y también en Nuestra Señora de Anversia; y la cabeza de Sanct Joan Baptista, en Roma y en Amians de Francia. Pues apóstoles, si los quisiésemos contar, aunque no fueron sino doce y el uno no se halla y el otro está en las Indias[212], más hallaremos de veinte y cuatro en diversos lugares del mundo. Los clavos de la cruz escribe Eusebio que fueron tres, y el uno echó Santa Helena, madre del Emperador Constantino, en el mar Adriático para aman-

[210] Adviértase la concordancia en plural con un sujeto en singular porque éste, el cuerpo de Santa Ana, se duplica al estar en dos lugares.
[211] *hobiese ¡i pluguiese...!*, en Usoz.
[212] Judas Tadeo.

sar la tempestad, y el otro hizo fundir[213] en almete[214] para
su hijo, y del otro hizo un freno para su caballo; y agora
hay uno en Roma, otro en Milán y otro en Colonia, y
otro en París, y otro en León y otros infinitos. Pues de
palo de la cruz dígoos de verdad que si todo lo que dicen
que hay della en la cristiandad se juntase, bastaría para
cargar una carreta[215]. Dientes que mudaba Nuestro Señor
cuando era niño pasan de quinientos los que hoy se
muestran solamente en Francia. Pues leche de Nuestra
Señora, cabellos de la Madalena, muelas de Sant Cristó-
bal, no tienen cuento. Y allende de la incertenidad[216] que
en esto hay, es una vergüenza muy grande ver lo que en
algunas partes dan a entender a la gente. El otro día, en
un monesterio muy antiguo me mostraron la tabla de las
reliquias que tenían, y vi entre otras cosas que decía: «Un
pedazo del torrente de Cedrón.» Pregunté si era del agua o
de las piedras de aquel ar[r]oyo lo que tenían; dijéronme
que no me burlase de sus reliquias. Había otro capítulo
que decía: «De la tierra donde apareció el ángel a los pas-
tores», y no les osé preguntar qué entendían por aquello.
Si os quisiese decir otras cosas más ridículas e impías que
suelen decir que tienen, como del ala del ángel Sanct Ga-
briel, como de la penitencia de la Madalena, huelgo[217] de
la mula y del buey, de la sombra del bordón de[l][218] señor
Santiago, de las plumas del Espíritu Sancto, del jubón de
la Trinidad y otras infinitas cosas a estas semejantes, sería
para haceros morir de risa. Solamente os diré que pocos

213 *hundir* en la edición gótica.
214 *almete:* yelmo.
215 Adviértase la dependencia del Coloquio de Erasmo citado: *Mene-
denus:* O matrem filii similliman! ille nobis tantum sanguinis sui reliquit
in terris; haec tantum lactis, quantum vix credibile est, esse posse uni
mulieri uniparae, etiamsi nihil bibisset infans. *Ogygius:* Idem causantur
de cruce Domini quae privatim ac publice tot locis ostenditur, ut si frag-
menta conferantur in unum, navis onerariae justum onus videri possint;
et tamen totam crucem suam bajulavit Dominus. (*Peregrinatio religionis
ergo. Colloquia Familiaria,* I, col. 778; *Opera Omnia,* Leyden, 1703-1706).
216 *incertenidad:* incertinidad, incertidumbre.
217 *huelgo:* aliento.
218 En Usoz *del.*

días ha que en una iglesia colegial me mostraron una costilla de Sanct Salvador. Si hubo otro Salvador, sino Jesucristo, y si él dejó acá alguna costilla o no, véanlo ellos.

Eso, como decís, a la verdad, más es de reír que no de llorar.

LATANCIO

Tenéis razón. Pero vengo a las otras cosas que, siendo inciertas —y aunque sean ciertas—, son tropiezos para hacer al hombre idolatrar, y hácennoslas tener en tanta veneración, que aun en Aquisgrano hay no sé qué calzas viejas que diz que fueron de Sanct Joseph, no las muestran sino de cinco en cinco años y va infinita gente a verlas por una cosa divina. Y destas cosas hacemos tanto caso y las tenemos en tanta veneración, que si en una misma Iglesia están de una parte los zapatos de Sanct Cristóbal en una custodia de oro, y de otra el Sancto Sacramento, a cuya comparación todas cuantas reliquias son menos que nada, antes se va la gente a hacer oración delante de los zapatos que no ante el Sacramento; y seyendo ésta muy grande impiedad, no solamente no lo reprehenden los que lo debrían reprehender, pero admítenlo de buena gana por el provecho que sacan con muy finas granjerías[219] que tienen inventadas para ello[220]. Veamos, ¿cuál[221] terníades por mayor inconveniente, que no hobiese reliquias en el mundo o que se engañase así la gente con ellas?

ARCIDIANO

No sé, no me quiero meter en esas honduras.

[219] *granjería:* utilidad, ganancia que se consigue negociando y traficando.

[220] *para ellos* en la ed. gótica.

[221] *Veamos ¡qué,* en Usoz.

¿Cómo honduras? ¿Cuál tenéis en más el ánima de un simple o el cuerpo de un sancto?

ARCIDIANO

Claro está que una ánima vale mucho más.

LATANCIO

Pues ¿qué razón hay que por honrar un cuerpo que dicen sancto (y quizá es de algún ladrón) queráis vos poner en peligro tantas ánimas?

ARCIDIANO

Decís verdad, pero puédese dar bien a entender a los simples.

LATANCIO

Bien, pero muchas veces los que lo debrían dar a entender son los que no lo entienden, y allende desto ¿para qué queréis poner en peligro una ánima sin necesidad? Veamos, si quisiésedes en esta villa ir a Nuestra Señora del Prado y no supiésedes el camino[222], ¿no tendríades[223] por muy grande inhumanidad si alguno os guiase por el río, con peligro de ahogaros en él, pudiendo ir más presto y más seguro por la puente?

ARCIDIANO

Sí, por cierto.

222 Recurre para ejemplificar a la experiencia cotidiana.
223 *tenderíades,* en la ed. gótica.

Pues así [es][224] eso otro. Vos ¿para qué queréis las reliquias?

ARCIDIANO

Porque muchas veces me ponen devoción.

LATANCIO

Y la devoción ¿para qué la queréis?

ARCIDIANO

Para salvar mi ánima.

LATANCIO

Pues podiéndola salvar[225] sin peligro de perderla, ¿no tomaríades de mejor voluntad el camino más seguro?

ARCIDIANO

Sí, y aun dicen los confesores que es pecado ponerse a sabiendas en el peligro de pecar[226].

LATANCIO

Dicen muy gran verdad.

ARCIDIANO

Bien, pero ¿qué camino hay más seguro?

[224] Ya Usoz añade *es;* F. Montesinos lo acepta.
[225] *podiendo salvarla* en Usoz.
[226] *del pecar* en Usoz.

El que mostró Jesucristo: amarlo a él[227] sobre todas las cosas y poner en él solo toda vuestra[228] esperanza[229].

ARCIDIANO

Decís verdad, mas porque yo no puedo hacer eso, quiero hacer esto otro.

LATANCIO

Grandísima herejía es ésa, decir que no podéis, a lo menos, pedir gracia para hacello, pues decís que la pedís y no se os da. Luego ¿mintiónos Dios cuando dijo: *Petite et accipietis?*[230] Y también ¿qué ceguedad es ésa? ¿Pensáis vos que sin guardar los mandamientos de Dios iréis a Paraíso aunque tengáis un brazo de un sancto o un pedazo de la cruz, y aun toda ella entera en vuestra casa? Sois enemigo de la cruz, ¿y queréisos salvar con la cruz?

ARCIDIANO

Cierto, yo estaba engañado.

LATANCIO

Pues veis aquí: con tanta[231] mayor razón se puede el vulgo quejar de los que les[232] ponen en estas y en otras se-

227 En la ed. de París, *amar a Dios,* según Usoz.

228 *nuestra* en Usoz.

229 Erasmo contrapone en el *Enquiridion* reliquias, imágenes —cosas exteriores— a la palabra de Jesucristo y San Pablo: «Con gran atención y espanto miras un poco de la vestidura o sudario, si te dicen que fue de Christo, ¿y con gran sueño y descuydo lees las palabras divinas que sabes que son de Christo?», ed. cit., pág. 255.

230 *Pedid y se os dará:* San Mateo, 7, 7.

231 *tanto* en la ed. gótica.

232 Usoz edita *le,* con la concordancia en singular con *el vulgo,* como

mejantes supersticiones con peligro de perder sus ánimas, que vos del que os guió por el río con peligro de ahogaros en él[233], cuanto el ánima es más digna que el cuerpo.

ARCIDIANO

Bien, pero el vulgo más fácilmente con cosas visibles se atrae y encamina a las invisibles.

LATANCIO

Decís verdad, y aun por eso nos dejó Jesucristo su cuerpo sacratísimo en[234] el sacramento del altar; y teniendo esto, no sé yo para qué habemos menester otra cosa.

ARCIDIANO

Desa manera[235], ¿no querríades vos que se hiciese honra a las reliquias de los sanctos?

LATANCIO

Sí querría, por cierto; mas esta veneración querría que fuese con discreción y que se hiciese a aquellas que se toviesen por muy averiguadas, como por la Iglesia está ordenado; y estonces querría que se pusiesen en lugar muy honrado y que no se mostrasen al pueblo[236], sino que le diesen a entender cómo es todo nada en comparación del sanctísimo Sacramento que cada día ven y pueden recebir si quieren; y de esta manera aprendería la gente [a][237] amar a Dios y a poner en él toda la confianza de su salvación.

hace Valdés en la réplica siguiente, pero la reaparición del plural en *sus ánimas* me impide seguir esa lectura, que es, sin embargo, plausible.

[233] Vuelve a la mención del ejemplo que antes formuló.

[234] *su cuerpo sacratísimo en* omit. en la edición de París.

[235] Usoz indica que faltan en la ed. de París desde *Desa manera* hasta *hobiese reliquias,* la segunda réplica de Lactancio.

[236] Adviértase el lugar a que relega las reliquias.

[237] Usoz no indica la ausencia de *a* en la ed. gótica.

ARCIDIANO

Y las reliquias dudosas, ¿qué querríades hacer dellas?

LATANCIO

También ésas querría yo poner en un honesto lugar sin dar a entender que allí hobiese reliquias.

ARCIDIANO

Y las verdaderas[238] ¿no querríades que estoviesen en sus custodias de plata o de oro?

LATANCIO

No, por cierto.

ARCIDIANO

¿Por qué?

LATANCIO

Por no dar causa a que se les hiciese otro desacato como el que se les ha hecho agora en Roma, y por no dar a entender que los sanctos se huelgan de poseer lo que cualquiera bueno se precia de menospreciar.

ARCIDIANO

Bien decís, pero ¿no veis que los sanctos se enojarían si les quitásedes el oro y la plata en que sus huesos están encerrados, y podría ser que de enojo nos hiciesen algún mal?

238 *verdaderas reliquias,* en Usoz.

LATANCIO

Antes tengo por cierto que se holgarían que les quitasen aquel oro y plata para socorrer gente necesitada, que muchas veces se pierde por no tener que comer.

ARCIDIANO

Eso no entiendo si no me lo declaráis más.

LATANCIO

Yo os lo diré. El sancto que, mientra vivía en este mundo y tenía necesidad de sus bienes[239], los dejó y repartió a los pobres por amor de Jesucristo, ¿no creéis vos que holgaría de hacer otro tanto después de muerto, cuando no los ha menester?

ARCIDIANO

Sí, por cierto; pues aun nosotros que no somos sanctos, cuando nos queremos morir, no podiendo llevar nuestros bienes con nosotros, holgamos de darlos a los pobres y repartirlos entre iglesias y monesterios.

LATANCIO

Pues decíme[240] vos agora: ¿qué razón hay para que se presuma que le pesará a un sancto de hacer después de muerto lo que hizo mientra vivió?

ARCIDIANO

Ninguna; antes, a mi ver, se holgaría que haga alguno por amor dél lo que hiciera él si fuera vivo.

[239] En la edición gótica *bienes y*. Usoz y F. Montesinos sugieren la omisión del nexo que llevo a cabo.
[240] *decidme* en Usoz.

Pues veis ahí; como todos los sanctos, mientra vivieron, holgaron de ayudar con sus bienes a los pobres, así holgarían ahora de ayudarles con aquella plata y oro que la buena gente les ha dado, después de muertos.

ARCIDIANO

Así Dios me salve que es muy buena razón[241], y creo que decís muy gran verdad, pero escandalizarse hía el vulgo.

LATANCIO

Yo os doy mi fe que no haría[242] si se proveyese[243] que gente supersticiosa, que tienen en más sus vientres que la gloria de Jesucristo, no los anduviesen escandalizando.

ARCIDIANO

Cuanto a eso, yo me doy por satisfecho.

LATANCIO

Pues vedes aquí cómo Nuestro Señor Jesucristo ha permitido que en Roma se haga tan gran desacato a las reliquias por remediar los engaños que con ellas se hacen.

ARCIDIANO

Bien está, yo os lo confieso; pero ¿qué me diréis del poco acatamiento que se tenía a[244] las imágines? ¿Qué razón hay para que Dios permitiese esto?

241 La argumentación ha convencido al Arcediano.
242 *mi fe el que no haría* en Usoz.
243 *proveyese:* dispusiese.
244 *se tiene ya* en Usoz.

Yo os diré. No quiero negar que ello no fuese una grandísima[245] maldad, pero habéis de saber que tampoco eso permitió Dios sin muy gran causa[246], porque ya el vulgo, y aun muchos de los principales, se embebecían tanto en imágines y cosas visibles, que no curaban[247] de las invisibles, ni aun del sanctísimo Sacramento[248]. En mi tierra, andando un hombre de bien, teólogo, visitando un obispado de parte del obispo, halló en una iglesia una imagen de Nuestra Señora que diz que hacía milagros en un altar frontero del sanctísimo[249] Sacramento, y vio que cuantos entraban en la iglesia volvían las espaldas al sanctísimo Sacramento, a cuya comparación cuantas imágines hay en el mundo son menos que nada[250], y se hincaban de rodillas ante aquella imagen de Nuestra Señora. El buen hombre, como vio la ignominia que allí se hacía a Jesucristo, tomó tan grande enojo, que quitó de allí la imagen y la hizo pedazos. El pueblo se comovió tanto de esto que lo quisieron matar, pero Dios lo escapó[251] de sus manos. Los clérigos de la iglesia, indignados por haber perdido la renta que la imagen les daba, trabajaban con el pueblo que se fuesen a quejar al obispo, pensando que mandaría luego quemar al pobre visitador. El obispo, como persona sabia, entendida la cosa cómo pasaba, reprehendió al visitador del desacatamiento[252] que hizo en romper la imagen, y lo[ó][253] mucho lo que había

[245] *grandísima* omit. en la edición de París según Usoz.

[246] *causa:* razón.

[247] *curaban de:* cuidaban, se preocupaban.

[248] *Ni aun del sanctísimo Sacramento* omit. en la edición de París.

[249] En la edición de París se omite *santísimo* aquí y dos líneas más adelante.

[250] Antes ha dicho Lactancio algo semejante con respecto a las reliquias de los santos.

[251] *escapar:* «algunas veces se suele usar en activa y significa librar, libertar, sacar a uno de algún peligro u riesgo», *Dicc. Aut.*

[252] *desacato* en Usoz.

[253] La adición aparece ya en Usoz, pero no la indica.

hecho en quitarla. Así que, pues no había en la cristian-
dad muchos tales visitadores que se doliesen de la honra
de Dios y quitasen aquellas supersticiones, permitió que
aquella gente hiciese los desacatos que decís para que, de-
jada la superstición, de tal manera de aquí adelante haga-
mos honra a las imágines que no deshonremos a Jesucris-
to.

ARCIDIANO

Por cierto, ésa es muy sancta consideración, y aun yo
os prometo que hay muy grande necesidad de remedio,
especialmente en Italia.

LATANCIO

Y aun también la hay acá, y si miráis bien en ello, los
mismos engaños[254] que recibe la gente con las reliquias,
eso mismo recibe con las imágines[255].

ARCIDIANO

Decís muy gran verdad; mas no sé si os diga otra cosa,
que aún en pensarlo me tiemblan las carnes[256].

LATANCIO

Decidlo, no hayáis miedo.

ARCIDIANO

¿Queréis mayor abominación que hurtar la custodia
del altar y echar en el suelo el sanctísimo Sacramento?[257].

[254] *esos mismos* en Usoz.

[255] Aquí Valdés une explícitamente los dos temas.

[256] Ya indiqué la repetición de tal hipérbole en boca del Arcedia-
no.

[257] En carta al Emperador fechada el 8 de junio de 1527, Juan Barto-
lomé de Gattinara, regente del reino de Nápoles, dice: «Gli ornamenti di

¿Es posible que de esto se pueda seguir ningún bien? ¡Oh cristianas[258] orejas que tal oís!

LATANCIO

¡Válame Dios! ¿Y eso, vísteslo vos?

ARCIDIANO

No, pero ansí lo decían todos.

LATANCIO

Lo que yo he oído decir es que un soldado tomó una custodia de oro y dejó el Sacramento en el altar[259], entre los corporales, y no lo echó en el suelo, como vos decís. Pero comoquiera que ello sea, es muy grande impiedad y[260] atrevimiento, digno de muy recio castigo. Mas, a la verdad, no es cosa nueva, antes suele muchas veces acaecer entre gente de guerra[261], y dello tienen la culpa los que, sabiéndolo, quieren más la guerra que vivir en paz. Pero digo que nunca hobiese seído hecho, ¿paréceos ésa la mayor abominación que podía ser? Veamos: ¿no era mayor echarlo en un muladar?[262]

tutte le chiese sono stati rubbati, e gettate le cose sagre e reliquie a male, perchè pigliandosi gli soldati l'argento nel quale erano serrate dette reliquie, non hanno tenuto conto del resto piú che di un pezzo di legno; e similmente si è saccheggiato il loco Sancta Sanctorum, quale era tenuto nella maggior reverenza di tutto il resto», Rodríguez Villa, páginas 185-186.

[258] *cristianos* en la edición gótica.

[259] Mercurio es testigo de los hechos: «Y como viese yo un soldado hurtar una custodia de oro, donde estaba el sanctísimo Sacramento del cuerpo de Jesucristo, echando la hostia sobre el altar...», ed. cit., pág. 57.

[260] *impiedad y* omit. en la edición de París.

[261] Cuando no es justificable, emplea este argumento; *vid.* página 188.

[262] *muladar:* el lugar donde se echaba el estiércol o basura de las casas.

Mayor.

LATANCIO

Pues ¿cuántas veces lo habéis vos visto en Roma echar en el muladar?

ARCIDIANO

¿Cómo en el muladar?

LATANCIO

Yo os lo diré. Decíme: ¿cuál hiede más a Dios: un perro muerto de los que echan en el muladar o una ánima obstinada en la suciedad del pecado?

ARCIDIANO

El ánima, porque dice Sanct Agustín que *tolerabilius foetet canis putridus hominibus quam anima peccatrix Deo*[263].

LATANCIO

Luego no me negaréis que no sea un pestífero muladar el ánima de un vicioso.

ARCIDIANO

No, por cierto.

[263] «Es más tolerable a los hombres el hedor del perro podrido que el alma pecadora a Dios.» Indica M. Morreale: «Del hedor de los pecados habla el Santo en su comentario del salmo 37», *Sentencias y refranes...*, pág. 14.

Pues el sacerdote que, levantándose de dormir con su manceba —no quiero decir peor[264]—, se va a decir misa, el que tiene el beneficio habido por simonía, el que tiene el rancor[265] pestilencial contra su prójimo, el que mal o bien anda allegando riquezas, y obstinado en estos y otros vicios, aun muy peores que éstos, se va cadaldía a recebir aquel sanctísimo Sacramento[266], ¿no os parece que aquello es echarlo peor que en un muy hediente muladar?[267].

ARCIDIANO

Vos me habláis un nuevo lenguaje y no sé qué responderos.

LATANCIO

No me maravillo que la verdad os parezca nuevo lenguaje. Pues mirad, señor: ha permitido Dios que eso se hiciese o se dijese[268], porque viendo los clérigos cuán grande abominación es tractar así el cuerpo de Jesucristo, vengan en conocimiento de cómo lo tratan ellos muy peor y, apartándose de su mal vivir, limpien sus ánimas de los vicios y las ornen de virtudes para que venga en ellas a morar Jesucristo y no lo tengan, como lo tienen, desterrado.

[264] Usoz transcribe lo que añade el traductor italiano que consultó: «con la sua meretrice o col suo Ganimede».

[265] *tiene rancor* en Usoz. *Rancor:* rencor.

[266] *recebir el Sacramento* en la ed. de París.

[267] También san Pedro acalla los gritos de Mercurio al ver que un soldado echaba la hostia sobre el altar hablándole de «los bellacos de los sacerdotes que, abarraganados y obstinados en sus lujurias, en sus avaricias, en sus ambiciones y en sus abominables maldades, no hacían caso de ir a recebir aquel santísimo Sacramento y echarlo en aquella ánima hecha un muladar de vicios y pecados», ed. cit., pág. 57.

[268] La actuación providencial de Dios de nuevo como justificación del saco.

Así Dios me vala que vos me habéis muy bien satisfecho a todas mis dudas[269], y estoy muy maravillado de ver cuán ciegos estamos todos en estas cosas exteriores, sin tener respecto a las interiores.

LATANCIO

Tenéis muy gran razón de maravillaros, porque a la verdad es muy gran lástima de ver las falsas opiniones en que está puesto el vulgo y cuán lejos estamos todos de ser cristianos, y cuán contrarios son nuestras obras a la doctrina de Jesucristo, y cuán[270] cargados estamos de supersticiones; y a mi ver todo procede de una pestilencial[271] avaricia y[272] de una pestífera ambición que reina agora entre cristianos mucho más que en ningún tiempo reinó. ¿Para qué pensáis vos que da el otro a entender que una imagen de madera va a sacar cautivos y que, cuando vuelve, vuelve toda sudando, sino para atraer el simple vulgo a que ofrescan a aquella imagen cosas de que él después se puede aprovechar? ¡Y no tiene temor de Dios de engañar así la gente! ¡Como si Nuestra Señor[a], para sacar un cativo, h[o]biese menester llevar consigo una imagen de madera! Y seyendo una cosa ridícula, créelo[273] el vulgo por la auctoridad de los que lo dicen. Y desta manera os dan otros a entender que si hacéis decir tantas misas, con tantas candelas, a la segunda angustia hallaréis lo que perdiéredes o perdistes. ¡Pecador de mí! ¿No sabéis que en aquella superstición no puede dejar de entrevenir obra del diablo? Pues interveniendo, ¿no valdría más que per-

[269] La aceptación de los argumentos por parte del Arcediano es siempre inmediata y entusiasta.

[270] Reaparecen las series retóricas. El polisíndeton se une a la anáfora.

[271] Insiste en el adjetivo; antes hablaba de *rancor pestilencial*.

[272] En la edición de París se omite *de una pestilencial avaricia y*.

[273] *créele* en la ed. gótica. En Usoz, *cree el*.

diésedes cuanto tenéis en el mundo, antes que permitir que en cosa tan sancta se entremeta cosa tan perniciosa? En esta misma cuenta entran las nóminas[274] que traéis al cuello para no morir en fuego ni en agua, ni a manos de enemigos, y encantos, o ensalmos que llama el vulgo, hechos a hombres y a bestias. No sé dónde nos ha venido tanta ceguedad en la cristiandad que casi habemos caído en una manera de gentilidad. El que quiere honrar un sancto, debría trabajar de seguir sus sanctas virtudes, y agora, en lugar desto, corremos toros en su día, allende de otras liviandades que se hacen, y decimos que tenemos por devoción de matar cuatro toros el día de Sanct Bartolomé, y si no se los matamos, habemos miedo que nos apedreará las viñas. ¿Qué mayor gentilidad queréis que ésta? ¿Qué se me da más tener por devoción matar cuatro toros el día de Sanct Bartolomé que de sacrificar cuatro toros a Sanct Bartolomé? No me parece mal que el vulgo se recree con correr[275] toros; pero paréceme ques pernicioso que en ello piense hacer servicio a Dios o a sus sanctos, porque, a la verdad, de matar toros a sacrificar toros yo no sé que haya diferencia[276]. ¿Queréis ver otra semejante gentilidad[277], no menos clara que ésta? Mirad cómo habemos repartido entre nuestros santos los oficios que tenían los dioses de los gentiles. En lugar de dios

[274] *nómina:* «Usaban antiguamente traer unas bolsitas cerradas y dentro dellas algunas escrituras y nombres de santos; y en tanto que en esto no hubo corrupción y superstición, lo ordinario eran los cuatro evangelios y nombres de santos, de donde se dixo nómina; y esto era muy lícito y religioso. Pero después añadieron otras muchas oraciones apócrifas, dándoles título que el que las llevase colgadas al cuello, ni moriría en fuego, ni en agua, ni a hierro, ni ajusticiado y que tendría revelación de la hora de su muerte.» Covarrubias, *Tesoro.*

[275] En la edición gótica, *en concorrer;* en Usoz, *en con correr i lidiar.* Comenta Usoz: «En cuanto a lo que ahí dice el A. no me pareze bien. Pues las corridas de toros me parezen mal.» F. Montesinos apunta la supresión de *en: (en) con.*

[276] Repite la idea generalizándola.

[277] Como dice Erasmo: «Muchos christianos, en lugar de ser devotos y santos, son supersticiosos y vanos, y si no es en el nombre de christianos, en los demás poca differencia ay dellos a gentiles», *Enquiridion,* ed. cit., pág. 231.

Mars, han sucedido Sanctiago y Sanct Jorge; en lugar de Neptuno, Sanct Elmo;[278] en lugar[279] de Baco, Sanct Martín; en lugar de Eolo, Sancta Bárbola[280]; en lugar de Venus, la Madalena. El cargo de Esculapio habemos repartido entre muchos: Sanct Cosme y Sanct Damián tienen cargo de las enfermedades comunes; Sanct Roque[281] y Sanct Sebastián, de la pestilencia; Sancta Lucía, de los ojos; Sancta Polonia, de los dientes[282]; Sancta Águeda, de las tetas; y por otra parte, Sanct Antonio y Sanct Aloy[283], de las bestias; Sanct Simón y Judas[284], de los falsos testimonios; Sanct Blas, de los que esternudan[285]. No sé yo de qué sirven[286] estas invenciones y este repartir de oficios, sino para que del todo parezcamos gentiles y quitemos a Jesucristo el amor que en Él solo debríamos tener, vezándonos[287] a pedir a otros lo que a la verdad Él solo nos puede dar. Y de aquí viene que piensan otros porque[288] rezan un montón de salmos o manadas de rosarios, otros porque traen un hábito de la Merced, otros porque no comen carne los miércoles, otros porque se visten de azul o naranjado, que ya no les falta nada para ser muy buenos

278 *Telmo* en Usoz.

279 *et lugar* en la ed. gótica.

280 «Hoy decimos santa Bárbara» anota Usoz. Invocada cuando truena.

281 Dice Erasmo en el *Enquiridion:* Alius Rochum quendam adorat, sed cur? Quedo illum credat pestem a corpore depellere.

282 Y cita también el culto a santa Apolonia: Hic jejunat Apolloniae, ne doleant dentes.

283 *Sancta Aloy* en la ed. gótica.

284 M. Morreale intenta explicar la insólita protección de san Simón y Judas por una posible confusión de Valdés entre san Simón y Simón el mago «que quiso comprarle a san Pedro el don de conferir el Espíritu Santo», y entre Judas Tadeo y Judas Iscariote, «Comentario a una página de Alfonso de Valdés sobre la veneración de los Santos», pág. 270.

285 M. Morreale remite al dicho citado por Correas: «San Blas, ahoga ésta y ven por más; [o] San Blas, ahógate más. *A uno que tose». (Vocabulario,* ed. de L. Combe, Burdeos, 1967, pág. 270), art. cit., pág. 270.

286 *sirvien* en Usoz. Anota: «Así en ambas ediciones antiguas. Lo dejo sin corregir porque puede hacerse de dos modos: *sirven o sirvan.* En la edición de Rostock se lee *sirven,* como ya subraya F. Montesinos.

287 *vezar:* avezar, acostumbrar.

288 *que porque,* en Usoz.

cristianos, teniendo por otra parte su invidia y su rencor y su avaricia y su ambición y[289] otros vicios semejantes tan enteros, como si nunca oyesen decir qué cosa es ser cristiano.

ARCIDIANO

¿De dónde procede eso a vuestro parecer?

LATANCIO

No me metáis ahora en ese laberinto, a mi ver más peligroso quel de Creta. Dejemos algo para otro día[290]. Y agora quiero que me digáis si a vuestro parecer he complido lo que al principio os prometí[291].

ARCIDIANO

Digo que lo habéis hecho tan cumplidamente, que doy por bien empleado cuanto en Roma perdí y cuantos trabajos he pasado en este camino, pues con ello he ganado un día tal[292] como éste, en que me parece haber echado de mí una pestífera niebla de abominable[293] ceguedad y cobrado la vista de los ojos de mi entendimiento, que desde que nací tenía perdida.

LATANCIO

Pues eso conocéis, dad [a]hora[294] gracias a Dios por ello, y procurad de no serle ingrato, y pues vos quedáis satisfecho, razón será que me contéis lo que más en Roma pasó hasta vuestra partida.

[289] Adviértase el polisíndeton, y antes la estructura paralelística subrayada por la anáfora.

[290] De nuevo Lactancio corta la exposición.

[291] Es un anuncio ya del final.

[292] Usoz y F. Montesinos *un tal día,* pero en la edición gótica aparece con el orden en que lo edito.

[293] De nuevo aquí los dos adjetivos que tanto ha prodigado Valdés.

[294] *ahora* en Usoz.

Eso haré yo de muy buena voluntad. Habéis de saber que, luego como el ejército entró en Roma, pusieron guardas al castillo porque ninguno pudiese salir ni entrar, y el Papa, conociendo el evidente peligro en que estaba y el poco respecto que aquellos soldados le tenían, determinó de hacer algún partido con los capitanes del Emperador, para lo cual mandó llamar a micer Joan Bartolomé de Gatinara[295], regente de Nápoles, y le dio ciertas condiciones con que era contento de rendirse para que de su parte las ofreciese a los capitanes del ejército; y aunque andando de una parte a otra, procurando este concierto, desde el castillo le pasaron un brazo con un arcabuz, a la fin, cinco días después quel ejército entró en Roma, la capitulación fue hecha y por entrambas partes firmada. Pero como en este medio el Papa tuviese nueva cómo el ejército de la liga lo venía a socorrer, no quiso que aquel concierto se ejecutase.

[295] Escribe Juan Bartolomé de Gattinara al Emperador en Roma a 8 de junio de 1527: «Il papa martedi mattina, che fu il settimo del mese, et il secondo giorno che noi entrassimo in Roma, scrisse una lettera a questi signori capitani, pregandoli volessero mandare me da Sua Santità per intendere alcune cose. Io, per ordine di detti capitani, andai in Castel Sant' Angelo, dove trovai (il papa) con tredici cardenali molto dolenti, come richiede il caso. [...] Io, per remunerazione de'miei travagli e servizii, il primo giorno che trattai con il papa, andando al Castello fui ferito da un archibuso, tirato dal Castello, quale mi passò il braccio destro, e per tal caso non posso scrivere di propria mano: ben spero liberarmi col tempo. [...] Sua Santità per diversi modi cercava differire la cosa tutto quel giorno. Alla fine, sollecitato da noi che si risolvesse, perchè non volevano piu aspettare, disse: "Io vi voglio parlar chiaro. Io ho fatta la capitolazione che sapete, la quale non è tanto onorata per me quanto vorrei [...] Or vi dico come io tengo avviso come l'esercito della lega è qua vicino per soccorrermi. Per tanto desidero che diate alcun termine, nel quale potessi aspettare detto soccorso, e venendo il termine, io farò tutto quello che è stato trattato nella capitolazione."» Rodríguez Villa, págs. 186, 189-190.

Por cierto, eso me parece la más recia cosa de cuantas me habéis dicho. ¿No había padecido harta mala ventura la pobre de Roma por su causa, sin que quisiese acabar de destruirla? Si veniera el ejécito de la liga a socorrerla, claro está que habían de pelear con los nuestros y morir mucha gente de una parte y de otra; y si los nuestros vencían, el Papa y los que con él estaban quedaban en mayor peligro, y si los de la liga, Roma fuera de nuevo saqueada. ¿Cómo no fuera mejor tomar cualquier concierto que, habiendo visto tanto mal, ser causa de otras muertes de gentes y de nueva destrución?[296].

ARCIDIANO

Por cierto vos tenéis mucha razón, que muy menor inconveniente fuera aceptar el concierto quel daño que de ser socorrido se podía seguir. Pues como el ejécito del Emperador supo esto y que los enemigos venían, salieron al campo con ánimo de combatir; mas ellos no osaron pasar del Isola[297], donde estovieron algunos días, y el castillo siempre se tenía, con esperanza de ser socorrido o que entre los imperiales se levantaría alguna discordia, por faltarles su capitán general; y ellos en este medio no cesaban de hacer sus trincheas[298] y minas para combatir el castillo, y aun en ellas fue herido de una escopeta el Príncipe de Orange[299], a quien tenían por principal cabeza en

[296] De nuevo la actuación del Papa se convierte en el centro de la crítica de Valdés.

[297] Francisco de Salazar en la carta de 19 de mayo: «El campo de la liga, Señor, vino a asentarse en la ínsola, que son ocho millas de Roma», *op. cit.*, pág. 153.

[298] Francisco de Salazar: «a mucha furia comenzaron a hacer sus trincheas y reparos en torno del castillo», *ibíd.*

[299] F. de Salazar: «Después de lo sobredicho, Señor, último de mayo fue herido en la cara, de un arcabuz, el Príncipe de Orange andando a visitar las trincheas y minas y reparos que se hacían en torno del castillo», *ibíd.*, pág. 155.

el ejército. Allí vino el cardenal Colona, con los señores Vespasiano y Ascanio Colona y remediaron algo de los males que se hacían. Vino asimismo el Visorrey de Nápóles y don Hugo de Moncada y el Marqués de Gasto y el señor Alarcón[300] y otros muchos capitanes y caballeros con la gente del reino de Nápoles; y como en este medio no cesaban los tractos en el castillo, a la fin el Papa, sabido quel ejército de la liga se volvía, y viendo que no tenía esperanza de ser socorrido, acuerda de reñder el castillo en poder del Emperador con estas condiciones: que toda la gente que estaba dentro se fuesen libremente donde quisiesen, y que no tocasen a cosa alguna de lo que en el castillo estaba, y por el rescate de las personas y hacienda, el Papa prometía de dar cuatrocientos mil ducados para pagar la gente[301].

LATANCIO

¿Cómo? ¿Y no les bastaba lo que habían robado?[302].

ARCIDIANO

Sé que eso no entra en la cuenta de la paga. Y para seguridad desto el Papa les dio en rehenes aquella buena creatura de Joan Mateo Giberto, obispo de Verona, con otros tres obispos, y a Jacobo Salviati con otros dos mercaderes florentines[303]; y allende desto prometió de dejar

[300] Juan Bartolomé de Gattinara: «et adesso che hanno da venir qua il signore marchesse del Vasto, il signore don Ugo et Alarcone forse si digeriranno meglio le cose con il loro consiglio [...] dipoi venuto è esso cardinale (Colonna), il signore Vespasiano et il signore Ascanio», Rodríguez Villa, pág. 195.

[301] F. de Salazar: «El Papa, Señor, da cuatrocientos mil ducados para pagar el ejército desta manera: los cien mil ducados luego y cincuenta mil dentro de doce o diez y seis días, y lo restante a ciertos términos, y con esto queda libre la ropa y joyas y dinero que estaba en el castillo», *ibíd.*, pág. 151.

[302] Pregunta propia del Arcediano.

[303] Francisco de Salazar: «A seis del presente, Señor, se firmaron los capítulos de la manera que estaba antes concertado, como a V.S. lo es-

en poder del Emperador, hasta saber lo que su Majestad querría mandar, el dicho castillo de Sanct'Angel y Ostia[304] y Civitá vieja con el puerto, y prometió también de dar las ciudades de Parma, Placencia y Módena[305]; y Su Sanctidad, con los trece cardenales que estaban en el castillo, se iban al reino de Nápoles, para desde ahí venirse a ver con el Emperador.

LATANCIO

Por cierto que fue ése un buen medio para ordenar algún bien en la cristiandad.

ARCIDIANO

Sí; mas, para deciros la verdad, aunque quisieron ellos que esto así se dijese, porque parecía mal retener un Papa y Colegio de Cardenales contra su voluntad, digan lo que quisieren, que a la fin ellos estaban gentilmente presos.

LATANCIO

¿No decís quél mismo de su voluntad se quiso ir a Nápoles?

ARCIDIANO

Sí, pero aquello fue de necesidad hacer virtud[306]; mas

cribo, y danse por hostages de los doscientos y cincuenta mill ducados que quedan sobre los ciento y cincuenta mill que se han de dar luego, al Datario y a Jacobo Salviati y al obispo de Pistoya, sobrino de Sanctiquatro, y a otros tres obispos ricos y otro mercader rico florentín...», Rodríguez Villa, pág. 158.

[304] *a Ostia* en Usoz.

[305] F. de Salazar: «Así mesmo, Señor, entrega luego a Civitá vieja y a Ostia y a Porto, que son puertos de mar, y a Parma y Plasencia y Módena, y restituye al Cardenal de Colona y a todos los coloneses en todo aquello de que les había privado», *ibid.*, pág. 151.

[306] Refrán que señala M. Morreale y localiza: «hacer la necesidad vir-

pues él quiso estar tantos días esperando ser socorrido, ¿no os parece que, si en su voluntad estuviera, holgara más de estar en el ejército de la liga que donde está?

LATANCIO

No puedo negaros que no sea verisímile, pero ¿qué sabéis si después ha mudado esa voluntad?[307].

ARCIDIANO

Por cierto yo[308] no lo sé, ni aun lo creo, ni parece bien que la cabeza de la Iglesia esté desta manera.

LATANCIO

Veamos: quien podiese evitar algún mal, ¿no es obligado a hacerlo?

ARCIDIANO

¿Quién duda?

LATANCIO

¿No sería reprehensible el que diese causa a otro para hacer mal?

ARCIDIANO

Sería en la mesma culpa, porque *qui causam damni dat, damnun dedisse videtur*[309].

tud: Vallés, *Libro de refranes copilados por el orden del ABC* (Zaragoza, 1549, fasc. Madrid, 1917). Martínez Kleyser, 45.162», art. cit., pág. 13.

[307] *esta voluntad*, en Usoz.

[308] *yo* omit. en Usoz.

[309] «Quien es causa de condena, merece que sea condenado» traduce J. L. Abellán. Anota M. Morreale: Sane licet qui occasionem dammi dat, damnum videatur dedisse (Greg., IX, v. 36, 9: De iniuriis et damno

223

LATANCIO

Decís muy bien. Pues veis aquí: el Papa está de su voluntad o no; si está de su voluntad, no es sino bien que esté donde él quisiere, y si contra su voluntad, decidme: ¿para qué querría estar con el ejército de la liga?

ARCIDIANO

Claro está que para vengarse de la afrenta y daño que ha recebido.

LATANCIO

Y veamos: ¿qué se seguiría?

ARCIDIANO

¿Qué se podría seguir sino mucha discordia, guerra, muertes y daños en toda la cristiandad?

LATANCIO

Pues para evitar esos males tan evidentes, ¿no os parece que está mejor en poder del Emperador que en otra parte, aunque estoviese contra su voluntad, conforme a lo que hoy decíamos del hijo que tiene a su padre atado?[310]. Y si el Emperador le dejase ir donde él quisiese, ¿no se le imputarían a él los males que de allí se siguiesen, pues daría él la causa para ello?

dato) en el *Thesaurus locorum communium jurisprudentiae* (Leipzig, 1691), leemos: «Inde dicitur is, qui causam damni dedit, ipse dedisse, leg. 15 de sicar (pág. 100). El mismo axioma se halla en otros repertorios», *Sentencias y refranes...*, pág. 14.

[310] Nueva alusión al ejemplo expuesto en la primera parte acorde al cambio de materia.

Yo lo confieso, pero ¿qué dirán todos, grandes y pequeños, sino quel Emperador tiene al Papa y a los cardenales presos?

LATANCIO

Eso dirán los necios, a cuyos falsos juicios sería imposible satisfacer; que los prudentes y sabios, conociendo convenir al bien de la cristiandad que el Papa esté en poder del Emperador, tenerlo han por muy bien hecho, y loarán la virtud y prudencia de su Majestad, y aun serle ha la cristiandad en perpetua obligación.

ARCIDIANO

Cuanto por lo mío[311], yo holgaré que esté do quisiéredes con que me den acá la posesión de mis beneficios[312]. Pero no sé si miráis en una cosa: que estáis descomulgados[313].

LATANCIO

¿Por qué?

ARCIDIANO

Porque tomastes[314] y tenéis contra su voluntad el supremo Pastor de la Iglesia.

[311] *por la mía* en Usoz, en concordancia con *obligación*.

[312] El egoísmo y la avaricia del Arcediano se ponen de nuevo de manifiesto.

[313] No llegó a publicarse la bula de Clemente VII excomulgando a los autores de la prisión (*vid*. Rodríguez Villa, *Italia desde la batalla de Pavía*, apéndice III, págs. 235-348).

[314] *tomásteis* en Usoz.

Mirad, señor, aquel está descomulgado que con mala intención no quiere obedecer a la Iglesia; mas el que por el bien público de la cristiandad detiene al Papa y no le quiere soltar por evitar los daños que de soltarle se seguirían, creedme vos a mí que no solamente no está descomulgado, pero que merece mucho cerca[315] de Dios.

ARCIDIANO

Cosa es ésa harto verisímile, mas no sé yo si nuestros canonistas os la querrán conceder.

LATANCIO

El canonista que no lo querrá conceder mostrará no tener juicio.

ARCIDIANO

Yo así lo creo; allá se avengan. De una cosa tuve muy gran despecho: quel Papa luego perdonó a toda la gente de guerra cuantas cosas habían hecho.

LATANCIO

¿Por qué os pesó?

ARCIDIANO

Porque ellos quedan ricos y perdonados, y nosotros llorando nuestros duelos.

[315] *acerca* en Usoz. *Cerca:* acerca, con respecto a, en cuanto a.

LATANCIO

¿Vos creéis que vale aquel perdón? Así hizo con los coloneses, perdon[ó]los y después destruyólos. ¡Gentil manera de perdonar!

ARCIDIANO

No sé qué me crea, sino que ellos quedan absueltos de las ánimas y cargadas las bolsas.

LATANCIO

Pues ¿por qué no reclamábades?

ARCIDIANO

A eso nos andábamos. ¡Para dejar la pelleja con la hacienda![316]. Las cosas estaban de tal manera, que hecho y por hacer les perdonaran. ¡Si viérades al Papa como yo le vi!

LATANCIO

¿Dónde?

ARCIDIANO

En el castillo.

LATANCIO

¿A qué íbades allí?

[316] *hizienda* en la ed. gótica.

ARCIDIANO

Vacaron ciertos beneficios en mi tierra, por muerte de un mi vecino, y fuilos[317] a demandar.

LATANCIO

Demasiada [c]obdicia era ésa. ¿No habíades mala vergüenza de ir a importunar con demandas en tal tiempo?

ARCIDIANO

No, por cierto, que hombre vergonzoso el diablo lo trajo a palacio[318]; y también había muchos que los demandaban, y quise más prevenir que ser[319] prevenido.

LATANCIO

Agora os digo que es terrible la cobdicia de los clérigos. ¿Y qué? ¿También había otros que los demandaban?

ARCIDIANO

¡Mirad qué duda! ¿Y para qué pensáis vos que vamos nosotros a Roma?

LATANCIO

Yo pensé que por devoción.

[317] *vizino* y *fuelos* en la ed. gótica. Usoz edita *fuelos,* pero indica su valor de *fuilos.*

[318] M. Morreale señala su presencia en *La Celestina,* acto I, en Vallés, *Libro de refranes copilados por el orden del ABC,* y en Martínez Kleyser, 63.159.

[319] En Usoz *de ser* y en nota dice que en la ed. de París figura *que ser,* al igual que en la ed. gótica consultada. Morreale señala también el refrán «Más vale prevenir que ser prevenido», Correas, *Vocabulario de refranes,* 455; *La Celestina,* II.

ARCIDIANO

¡Sí, por cierto! En mi vida estuve menos devoto.

LATANCIO

Ni aun menos cristiano.

ARCIDIANO

Sea como mandáredes[320].

LATANCIO

Yo os doy mi fe que si yo fuera Papa, vos no lleváradas[321] los beneficios sólo porque madrugastes tanto y después de tan gran persecución no habíades dejado la cobdicia.

ARCIDIANO

Y aun por eso es Dios bueno, que no lo érades[322] vos, sino Clemente Séptimo, que me los dio luego de muy buena gana, aunque iba[323] en hábito de soldado como vedes.

LATANCIO

Yo os prometo que esa fue demasiada clemencia[324]. Ea, decíme, ¿cómo lo hallastes?

[320] El Arcediano es un buen ejemplo de la corrupción del clero.
[321] Usoz dice que en la gótica aparece *llevaredes,* pero no es así en el ejemplar cotejado.
[322] *que lo no hérades* en la gótica. *Lo:* se refiere a *Papa.*
[323] El sujeto de *iba* es *yo.*
[324] Juega con el nombre del Papa.

229

Hallélo a él y a todos los cardenales y a otras personas que con él estaban tan tristes y desconsolados, que en verlos se me saltaban las lágrimas de los ojos[325]. ¡Quién lo vido ir en su triunfo con tantos cardenales, obispos y protonotarios[326] a pie, y a él llevarlo en una silla sentado sobre los hombros dándonos a todos la bendición[327], que parecía una cosa divina; y agora verlo solo, triste, afligido y desconsolado, metido en un castillo, y sobre todo en manos de sus enemigos! Y allende desto ¡Ver los obispos y personas eclesiásticas que iban a verlo, todos en hábito de legos y de soldados, y que en Roma, cabeza de la Iglesia, no hobiese hombre que osase andar en hábito eclesiástico! ¡No sé yo qué corazón hay tan duro que, oyendo esto, no se moviese a compasión!

LATANCIO

¡Oh inmenso Dios, cuán profundos son tus juicios! ¡Con cuánta clemencia nos sufres, con cuánta bondad nos llamas, con cuánta paciencia nos esperas, hasta que noso-

[325] F. de Salazar: «Hube tanta compasión, Señor, de ver al Papa y Cardenales con todos los demás que estaban en el castillo, que no fue en mi mano poder detener las lágrimas, porque aunque, *en la verdad, con su mal consejo se lo han buscado y traído con sus manos,* es gran dolor de ver esta cabeza de la Iglesia universal tan abatida y destruida», Rodríguez Villa, pág. 162. Como ya indica F. Montesinos, en el párrafo anterior de la carta, Salazar habla de la obtención de unos beneficios: «Lunes de pascua, que se contaron diez del presente, Señor, fui al castillo por ver al Datario viejo y al nuevo [...] Recibiéronme, Señor, muy bien, y por medio suyo hube una parte de los beneficios que vacaron en Sigüenza por muerte del doctor Juan Fernández, que en gloria sea, que no fue poco según los demandadores hubo para ellos», pág. 162. Como dice F. Montesinos: «Todas estas coincidencias no pueden ser más significativas», ed. cit., pág. 151.

[326] *protonotario apostólico:* «dignidad eclesiástica con honores de prelacía que el Papa concede a algunos clérigos eximiéndolos de la jurisdicción ordinaria y dándoles otros privilegios para que puedan conocer de causas delegadas por su Santidad», *Dicc. Aut.*

[327] *benedición* en la ed. gótica.

tros, con la continuación de nuestros pecados, provocamos contra nosotros mismos el rigor de tu justicia! Y pues ansí en lo uno como en lo otro nos muestras tu misericordia y bondad infinita, por todo, Señor, te damos infinitas gracias, conociendo que no lo haces sino para mayor mérito[328] nuestro. ¡Quién vido aquella majestad de aquella corte romana, tantos[329] cardenales, tantos obispos, tantos canónigos, tantos proptonotarios, tantos abades, deanes y arcidianos; tantos cubicularios[330], unos ordinarios y otros extraordinarios; tantos auditores, unos de la cámara y otros de la Rota; tantos secretarios, tantos escritores, unos de Bulas y otros de Breves[331]; tantos abreviadores[332], tantos abogados, copistas y procuradores, y otros mil géneros de oficios y oficiales que había en aquella corte! ¡Y verlos todos venir con aquella pompa y triunfo[333] a aquel palacio! ¿Quién dijera que habíamos de haber una tan súbita mudanza como la que agora he oído? Verdaderamente, grandes son los juicios de Dios. Agora conozco que con el rigor de la pena recompensa la tardanza del castigo[334].

ARCIDIANO

Pues ¡si viérades[335] aquellos cardenales despedir sus fa-

328 *mayor bien nuestro* en Usoz.

329 Comienza una larga enumeración; la repetición de «tantos» contribuye a recrear la pompa de la que habla.

330 *cubicularios:* «el que sirve en la cámara», *Dicc. Aut.*

331 *Breve:* «el buleto apostólico concedido por el Sumo Pontífice o por su Legado a latere. Llamóse breve porque se escribe y despacha sin las formalidades jurídicas», *Dicc. Aut.*

332 *abreviador:* «El Ministro que el Tribunal de la Nunciatura tiene a su cuidado mandar despachar los Breves, cuyo empleo es honorífico, y instituido a semejanza del que en la Curia Romana despacha los Breves Apostólicos», *Dicc. Aut.*

333 *triompho* en la ed. gótica. *Triunfo:* solemnidad.

334 M. Morreale, en *Sentencias y refranes...*, cita a propósito los refranes «Dios consiente, pero no para siempre», «Dios retarda su justicia, pero no la olvida», pág. 13.

335 *vierdades* en la ed. gótica.

milias y quedarse solos por no haberles quedado qué darles de comer![336].

LATANCIO

De una cosa me consuelo: que, a lo menos, mientras esto les turare[337], parecerá[n][338] más al vivo lo que representan.

ARCIDIANO

¿Qué?

LATANCIO

A Jesucristo con sus apóstoles.

ARCIDIANO

Decís verdad; mas en ese caso más querrían parecer al papa Julio[339] con sus triunfos. Decíme: ¿cómo ha tomado el Emperador lo que en Roma se ha hecho contra la Iglesia?

LATANCIO

Yo os diré. Cuando vino nueva cierta de los males que se habían hecho en Roma, el Emperador, mostrando el sentimiento que era razón, mandó cesar las fiestas que se hacían por el nascimiento del príncipe don Felipe[340].

[336] En el párrafo anterior al último citado de la carta de F. de Salazar, fechada el 19 de mayo ? de 1527, dice: «Los cardenales, Señor, quedan tan destruidos que todos despiden su gente y se quedan solamente con los que no pueden escusar, porque no tienen qué darles de comer», págs. 161-62.

[337] *turare*: durare.

[338] La adición es de F. Montesinos.

[339] Julio II (nov. 1503-feb. 1513), Juliano de la Róvere, mecenas de las Artes, constructor de San Pedro.

[340] Así lo narra Francesillo de Zúñiga en su *Crónica burlesca del Empera-*

ARCIDIANO

¿Creéis que le ha pesado de lo que se ha hecho?

LATANCIO

¿Qué os parece a vos?

ARCIDIANO

Cierto, yo no lo sabría bien juzgar, porque de una parte
veo cosas por donde le debe pesar y de otra por donde le
debe placer, y por eso os lo pregunto.

LATANCIO

Yo os lo diré. El Emperador es[341] muy de veras buen
cristiano y tiene todas sus cosas tan encomendadas y
puestas en las manos de Dios, que todo lo toma por lo
mejor, y de aquí procede que ni en la prosperidad le ve-
mos alegrarse demasiadamente ni en la adversidad entris-
tecerse, de manera que en el semblante no se puede bien
juzgar dél cosa ninguna; mas, a lo que yo creo, tampoco
dejará de conformarse con la voluntad de Dios en esto
como en todas las otras cosas.

dor Carlos V: «Y poco después desto, el serenísimo Emperador tenía con-
certados torneos y aventuras de la manera que *Amadís* lo cuenta [...]
Y como las nuevas ya dichas de lo de Roma viniesen a Su Majestad,
hobo dello tanto pesar, e hizo tanto sentimiento, que otro día que las
aventuras se comenzaron, y así mismo los torneos, los mandó cesar; y
derribar los tablados y castillos, y asimismo los palenques y otros edifi-
cios que para las dichas fiestas se habían hecho, en que se habían gastado
gran suma de dinero», ed. de Diane Pamp, Madrid, Crítica, 1981, pág.
159.
[341] Usoz añade *es* antes de *muy* como si la edición de París lo omitiera,
pero en la gótica está el verbo.

Tal sea mi vida. ¿Qué os parece que agora su Majestad querrá hacer en una cosa de tanta importancia como ésta? A la fe, menester ha muy buen consejo, porque si él desta vez reforma la Iglesia, pues todos ya conocen cuánto es menester, allende del servicio que hará a Dios, alcanzará en este mundo la mayor fama y gloria que nunca príncipe alcanzó, y decirse ha hasta la fin[342] del mundo que Jesucristo formó la Iglesia y el Emperador Carlo Quinto la restauró. Y si esto no hace, aunque lo hecho haya seído sin su voluntad y él haya tenido y tenga la mejor intención del mundo, no se podrá escusar que no quede muy mal concepto dél en los ánimos de la gente, y no sé lo que se dirá[343] después de sus días, ni la cuenta que dará a Dios de haber dejado y no saber usar de una tan grande oportunidad como agora tiene para hacer a Dios un servicio muy señalado y un incomparable bien a toda la república cristiana.

LATANCIO

El Emperador, como os tengo dicho, es muy buen cristiano y prudente, y tiene personas muy sabias en su consejo. Yo espero quél lo proveerá todo a gloria de Dios y a bien de la cristiandad. Mas, pues me lo preguntáis, no quiero dejar de deciros mi parecer, y es que cuanto a lo primero, el Emperador debría...

PORTERO

Mirad, señores, la iglesia no se hizo para parlar, sino para rezar. Salíos afuera, si mandardes[344], que quiero cerrar la puerta.

[342] *el fin* en Usoz.

[343] *dirán* en la edición gótica y en Usoz. F. Montesinos apunta: «Creo que sobra la *n*».

[344] *mandáredes* en Usoz.

LATANCIO

Bien, padre, que luego vamos[345].

PORTERO

Si no queréis salir, dejaros he encerrados.

ARCIDIANO

Gentil cortesía sería ésa, a lo menos no os lo manda así Sanct Francisco[346].

PORTERO

No me curo de lo que manda Sanct Francisco.

LATANCIO

Bien lo creo. Vamos, señor, que tiempo habrá para acabar lo que queda.

ARCIDIANO

Holgara cosa estraña de oíros lo que comenzastes; mas, pues así es, vamos con Dios, con condición que nos tornemos a juntar aquí mañana.

LATANCIO

Mas vamos a Sanct Benito, porque este fraile no [n]os torne a echar otra vez.

[345] *veamos* en la ed. gótica; lo mismo más adelante (*Mas veamos*).

[346] *Francesco* dice la edición. F. Montesinos, en su introducción al *Diálogo,* indica cómo los franciscanos se destacaron en su ataque a Erasmo mientras salían entre benedictinos y agustinos «grandes erasmistas» (pág. XXIX).

Bien decís; sea como mandáredes[347].

FINIS

[347] La edición de París, según Usoz, añade: «I, en el entretanto, leed esta orazión, de un nuevo *Paternoster,* que nuestros españoles compusieron en coplas i lo cantaban junto a las ventanas del summo Pontífize:

> Padre nuestro, en cuanto Papa,
> sois, Clemente, sin que os cuadre:
> mas, reniego yo del Padre,
> que al hijo quita la capa. Etc.

Anota F. Montesinos: «La composición completa fue publicada por Teza, "Il sacco di Roma (Versi spagnuoli)", *Archivo della R. Società Romana di Storia Patria,* X, 1887, 225 y ss. y en ed. más cuidada por L. González Agejas, "Un padre nuestro desconocido", *Revista de Archivos,* IV, 1900, 644 y ss». El romance más divulgado sobre el saco de Roma fue el «Romance que dicen Triste estaua el padre santo», *Cancionero de Romances* de Martín Nucio, Amberes, 1547?, 1550; ed. de A. Rodríguez Moñino, Madrid, Castalia, 1967, pág. 273.

Colección Letras Hispánicas

DE PRÓXIMA APARICIÓN